醫療觀光
Medical Tourism

邱錦添、邱筠惠◎編著

推動醫療觀光，提升國家競爭力

　　台灣觀光醫療產業產值，從2008年新台幣17.23億元，於2010年成長為新台幣38.66億元，國際醫療這個觀念成為全球化的趨勢，各國為拓展如此龐大之商機，均積極擬訂發展策略，大力發展，使得醫療觀光產業成為最有潛力的新興產業之一。

　　依照行政院經建會所提十二項服務業旗艦計畫裡，其中以「醫療服務國際化」之發展最具潛力，一位國際醫療顧客所帶來之產值為一般傳統觀光客的四至六倍，加上台灣醫療品質具有國際級水準，價格又相對較其他國家便宜許多，尤其腸胃肝膽科、牙科、顱顏整型等領域享譽全球，若能與觀光、保健、醫療保險產業結合，不但可提高國際能見度及形象，將更可為台灣醫療服務產業創造極大產值，對經濟面也必有相當的貢獻。

　　行政院2007年通過之「醫療服務國際化旗艦計畫」爭取國際醫療服務大餅，並成立「醫療服務國際化專案管理中心」的專業辦公室，將台灣優質醫療行銷於國際，使「顧客走進來，醫療走出去」，不只提升台灣之國際形象，也促進台灣服務業之發展，給予醫師更多醫術的研究與診治機會，成效斐然。

　　最近行政院開放大陸人士來台健檢及醫學美容，依新辦法國內醫療院所可直接擔任陸客來台健檢或醫療美容之邀請單位，大陸人士可直接以「醫美」名義來台，有別於自由行，有利於國內觀光與醫檢，尤其是兩岸由於同文、同種、語言相通，加上醫術、設備具國際水準，價格便宜，此優勢為各國所不及，極富潛力。

　　行政院衛生署與專案管理中心選出五大代表台灣醫療服務項

目為活體肝臟移植、顱顏重建手術、人工生殖技術、心血管及內外科手術和關節置換手術，並擬訂高品質、合理價格、高科技、感動服務、整合性服務及專業團隊作為行銷台灣優質醫療服務的六大優勢，同時將目標市場鎖定為大陸與海外華人。

　　大陸客來台一方面可做醫療，一方面可參觀台灣之好山好水，一舉兩得，嚴長壽先生說「台灣將成為無可取代之華人醫療觀光中心，大陸的富翁已經超過一千萬個，他們絕對有能力到台灣自費看醫師，加上語言相通，台灣的醫術和對病人的尊重也會讓他們印象深刻，我們在醫療觀光上，一定可以創造無可取代之優勢。」醫療觀光的推動，必將台灣醫療推向國際舞台，提升國家競爭力。

　　邱錦添律師執業四十年，法學素養深厚，曾任教淡江大學、中國政治大學，同時身兼台北市兩岸商務法學會理事長、中國海事仲裁委員會仲裁員，以其豐富實務經驗，加上勤奮努力，完成許多著作；而其千金邱筠惠小姐自英國取得觀光政策與管理研究所學位，任教世新大學觀光管理系。父女有感於醫療觀光對台灣之重要性，遂聯手就醫療觀光之發展、法規及我國如何推動醫療觀光加以分析研究，出版《醫療觀光》一書，誠屬難得之作，值得肯定，在此付梓之際，特綴數語予以推薦，樂為之序。

行政院衛生署署長

邱文達

以前瞻性智慧，開創醫療觀光新局

　　有「福爾摩沙」美名的台灣，處處是好山好水，美不勝收；因著物產富饒，可以呈現各樣美食小吃，風味佳餚；另外，再加上純樸可親的風土人情，實在是具備發展國際觀光的條件。若能結合豐富多元先進的醫療技術資源，朝醫療觀光的趨勢發展，必能開拓出另外一片藍天。

　　邱錦添律師具真知灼見，窺探到醫療觀光的領域深具潛力，偕同其在觀光管理領域學有專精之千金邱筠惠博士，費心蒐集亞洲及歐美各國醫療觀光之現況，並就國際醫療觀光推展之條件與模式，深入探討其發展價值。邱律師並以累積數十年豐富之法律知識及實務，參酌新加坡及韓國醫療法規，提出台灣適合發展醫療國際化之緣由，而對於推動醫療觀光之對策、成果及優勢，都有精闢之見解。本書透過醫療健檢與旅行社結合之實例，探討台灣醫療觀光之現況與展望，不僅述及當今面臨之困境，並提出具體建議，指出華人醫療觀光之潛力與優勢，也看見開放陸客來台醫美健檢前景無限，籲請台灣相關所屬機構單位齊心戮力發展國際醫療觀光，其前瞻性之智慧，必會為台灣醫療觀光注入一股活力，開創一番新局。謹此推薦為之序。

國立臺北護理健康大學 旅遊健康研究所所長

許承先 謹識

優質的醫療觀光，創造更大的經濟效益

為擴大來台的觀光業務，開發高產值的旅遊產品，結合台灣相關產業，包裝具雙重效益的「Medical Travel」，觀光醫療是台灣觀光產業應可努力的目標，也是醫療產業在健診制度不易獲利的情況下，可延伸利用既有的醫療設備及醫療人才，在行有餘力下，充分發揮創造更大經濟效益的一項新業務。

在2006年的一次行政院觀光推廣委員會的會議中，研討來台觀光的「倍增計畫」如何加速落實，在討論時個人提出過去的經驗，依據二十多年前服務的旅行社曾接待安排印尼的華僑團體來台旅行，同時進行當時需二至三天的健康檢查，讓這些富有的華僑在享受台灣的風光外，又能獲得身體健康的保障，也讓旅客有多一項優質旅遊產品的選擇，故建議應加強推動「健康旅遊」產品，經與會代表的認同後，而在醫療單位的研討建議下，擴大為更宏觀的「國際醫療」；後經旅行業與主管單位的共同研議，在不宜介入太複雜的手術治療項目下，故以「健診」及「美容」兩個主項，組成「醫美觀光」的重點產品，配合政府的經濟發展政策，整合各相關部門修訂放寬醫療法令，讓醫療院所得以放手推動該項業務，及移民署也配合修訂陸客來台許可辦法，制定「健診美容」的醫美簽證，讓陸客來台的入境簽證申辦規定更為便利，特於2012年1月宣布得以「健診美容」的目的，申辦來台醫美簽證入境台灣，讓陸客來台旅遊的同時能享有台灣物美價廉的醫美服務，額外創造出更多的優質旅遊產品可以選擇利用，及活絡台灣的醫療產業。

此次，邱大律師能與女兒邱筠惠博士共同編著本書，除敬佩其

具前瞻性的智慧外，也感激能為觀光及醫療業者提供如此完整的相
關資料，可由書中提出的國際成功案例及市場分析，瞭解台灣在此
業務所存在的潛能及機會，並也相信該書籍的出版，能讓未來的觀
光科班學子掌握到最創新的另一項業務，終於在該業務推動的第六
年後的今天，已開始開花結果，預估今年包括陸客、華僑及外人將
會超過數萬人來台享受台灣觀光醫療旅遊。

中華民國旅行商業同業公會全國聯合會秘書長

編者序

　　觀光醫療可以說是目前台灣推廣服務業當中條件最好之產業，台灣高水準的醫療服務，傲世的健保給付，民眾對健康的重視，預防重於治療，加上台灣的好山好水，可以說台灣發展醫療觀光商機無限，台灣頂級的健檢，醫美、植牙、民俗療法，醫療技術水準與醫療品質、感動服務，加上合理收費，如能配合行銷，絕對可以吸引華僑、陸客及外國人的到來。醫療觀光是一項高尚的產業，可以撫平患者的疼痛，紓解憂者的情緒，不僅能賺取外匯，並能提升台灣在國際上之聲望與形象，利人利己。

　　以往台灣成功地將「It's very well Made in Taiwan」、物美價廉的商品形象打響於全球，現今在發展觀光醫療之際，更應塑造出具有台灣「氣質」的醫療專業形象，以杏林的仁心仁術，加上賞心悅目的湖光山色，為旅客和病患留下深刻的印象。

　　本書計分八章，第一章〈導論〉，第二章〈國際醫療觀光之發展趨勢〉，第三章〈台灣發展國際醫療之前景——以新加坡Parkway Holdings Limited國際醫療發展策略為借鏡〉，第四章〈醫療觀光與醫療法規〉，第五章〈台灣醫療觀光之發展過程〉，第六章〈台灣醫療觀光之實例探討〉，第七章〈台灣未來醫療觀光之展望〉，第八章〈結論與建議〉，理論與實務並重，每章最後附有問題討論，可方便學習。

　　本書參考洪子仁、蘇輝成、劉宜君、嚴長壽、潘憶文等大作及黃月芬、樊泰翔、羅琦等碩士論文資料編輯而成。本著作旨在拋磚引玉，引起政府及各界之重視，本書承行政院衛生署署長邱文達、

國立臺北護理健康大學旅遊健康研究所所長許承先，以及中華民國
旅行業同業公會全國聯合會秘書長許高慶之題序，使本書生色不
少，併此致謝。惟筆者學識有限、思慮不周，仍請各界多加批評匡
正，以資增補。

<div align="right">邱錦添 邱鈞惠 謹誌</div>

目　錄

推動醫療觀光，提升國家競爭力　邱文達　1

以前瞻性智慧，開創醫療觀光新局　許承先　3

優質的醫療觀光，創造更大的經濟效益　許高慶　5

編者序　7

Chapter 1　導　論　13

　　　第一節　醫療觀光與醫療觀光產業　14

　　　第二節　醫療觀光之特點與形成要素　19

Chapter 2　國際醫療觀光之發展趨勢　29

　　　第一節　國際醫療之背景　30

　　　第二節　亞洲各國醫療觀光現況　34

　　　第三節　歐美各國醫療觀光現況　64

Chapter 3　台灣發展國際醫療之前景──以新加坡
　　　　　　Parkway Holdings Limited國際醫療發展策
　　　　　　略為借鏡　81

　　　第一節　新加坡Parkway Holdings Limited國際醫療
　　　　　　　發展之策略　82

　　　第二節　台灣從事國際醫療之可行性　105

第三節 兩國發展國際醫療之比較——新加坡能，
台灣更能 112

Chapter 4 醫療觀光與醫療法規 119

第一節 醫療觀光與醫療法規之關係 120

第二節 我國發展醫療觀光依據之法規 121

第三節 新加坡醫療法之規定 123

第四節 韓國醫療法之規定 124

Chapter 5 台灣醫療觀光之發展過程 131

第一節 台灣發展醫療服務國際化之緣由 132

第二節 台灣發展醫療觀光之對策 142

第三節 台灣發展醫療觀光之成果 144

第四節 台灣發展醫療觀光之優勢 150

Chapter 6 台灣醫療觀光之實例探討 155

第一節 台灣各醫療機構之健檢項目實例 156

第二節 台灣旅行社結合醫療之行程實例 159

Chapter 7 台灣未來醫療觀光之展望 171

第一節 台灣發展醫療觀光面臨之困境 172

第二節 台灣醫療觀光應有之做法 177

第三節 台灣發展華人醫療觀光之潛力 180

第四節　台灣發展華人醫療觀光之優勢　186

第五節　台灣開放陸客來台醫美健檢前景無限　187

 Chapter 8　結論與建議　191

第一節　結論　192

第二節　建議　194

參考文獻　199

Chapter 1

導　論

第一節　醫療觀光與醫療觀光產業

第二節　醫療觀光之特點與形成要素

第一節　醫療觀光與醫療觀光產業

一、醫療觀光之定義

　　醫療觀光，係指旅遊至其他國家時，在休假及享受景緻風光或人文特色的同時，還能獲得專業的醫護治療及健康照護等的服務。目前，全世界的旅遊產業正在改變，健康照護或治療等項目內容的規劃，也正成為熱門的觀光產業。香港大學衛生經濟學及政策研究博士楊宇霆說：「醫療旅遊是指人們因定居地的醫療服務太昂貴或不太完善，而到國外尋求較相宜的保健服務，並與休閒旅遊相結合發展而成的一種產業。」

　　醫療觀光是目前全球新興的熱門產業，它讓病患不僅到其他國家來進行醫療行為，進而也帶動了當地的觀光。這種以健康或醫療服務作為旅遊目的興起的風潮，讓醫療保健產業成為當今全球成長最快的產業之一。以亞洲而言，近年來由於醫療觀光旅遊產業的發展，所產生的收入有1.3億美元，預期2012年將成長到4.4億美元；其中，被歐美人士選定為醫療觀光的目的地多以亞洲為主，例如泰國、新加坡、印度與馬來西亞等國，都已成為知名的醫療觀光旅遊大國[1]。

　　在地球村的全球經濟中，由於資訊取得的容易以及運輸普及便利，全球的遊客中，尤其是處於醫療費用昂貴的歐美人士，發現可

[1]劉宜君，〈醫療觀光政策與永續發展之探討〉，「2008 TASPAA夥伴關係與永續發展國際學術研討會」（Collaborative Partnership and Sustainable Development），http://web.thu.edu.tw/g96540022/www/taspaa/essay/taspaa2.htm。

以在部分發展中國家中,獲得既便宜又方便且較高品質的健康醫療照護;亦由於所在地的健康照護費用提高、保險費增加、等候時間增加以及其他類似因素,驅使病患前往其他具備低本高效、且具相當品質的國家,尋求健康醫療照護的服務,這種趨勢也為全球的觀光醫療產業增添了新動力。

目前,醫療觀光已成為全世界旅行及旅遊業者最重要且快速成長的子項之一,位於倫敦的世界旅遊觀光委員會(World Travel & Tourism Council, WTTC)曾預估,至2005年,全球旅行和旅遊活動需要大約七千四百萬個的直接工作機會,並將產生超過1.7兆美元的GDP;並且,還預估在2010年以前,全球旅遊者將成長到十億人次,其中一億九千五百萬人次會發生在新興的亞太地區。

在2005年,全球觀光醫療市場超過一千九百萬人次,產值高達200億美元。在亞洲地區,發展觀光醫療較早的有泰國、新加坡及韓國等國家,以新加坡為例,藉由抗衰老美容及便宜的健檢,吸引了印尼、馬來西亞的白領階級大量前往。據統計,新加坡在2005年時就接待了有四十萬名的外國病人[2],而在2007年更達到了五十萬人,其中相關的收入高達15億美元,預計2012年更可高達30億美元。

觀光醫療正以二位數成長率成長,2010年已成長到四千萬的旅遊人次,占全球旅遊總容量的4%,總產值也達400億美元(如圖1-1及圖1-2)。

[2] 中華民國招商網經濟部投資業務處,2007年4月20日,快速鍵導覽說明。

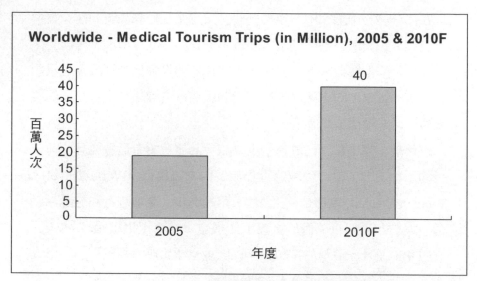

圖1-1　2005年及2010年預估全球觀光醫療人次

資料來源：ITIS智網（http://www.itis.org.tw）。

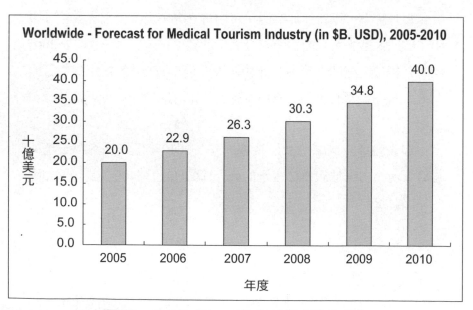

圖1-2　2005年至2010年全球觀光醫療產值

資料來源：ITIS智網（http://www.itis.org.tw）。

二、什麼是醫療觀光[3]

　　根據世界觀光組織對醫療觀光的定義，係指以醫療護理、疾病與健康、康復與休養為主題的旅遊服務。此外，Carrera與Bridges曾搜尋在健康照護與觀光領域中，關於健康觀光與醫療觀光的一百四十九篇文章時，發現缺乏正式文獻的分析而且對概念也相當的模糊，有些學者還分別對這兩個名詞界定，認為健康觀光是有計畫的旅遊到自己生活環境之外的地方，尋求維持、恢復或促進個人身心的幸福；而醫療觀光則是有計畫的到提供健康照護的國家，透過醫療介入而促進或恢復個人健康。

　　綜上所述，醫療觀光所指的是，民眾因為本國的醫療服務費用昂貴或是服務數量不足而必須長時間等候，使得必須到國外尋求較便宜與立即的醫療服務，而提供服務的國家結合了當地休閒旅遊服務，所發展出來的一種全球性的新興服務市場。在國際醫療旅遊的發展過程中，從1997年至2001年間發展以旅遊為主的醫療，又稱之為醫療旅遊，從到其他國家所進行美容手術的國際醫療服務，再到由保險公司將醫療服務外包給醫療費用較便宜的國家後，安排客戶到他國接受價廉物美的醫療服務，這些都是各國政府極力推廣的國際觀光事業之一。因此，醫療觀光未來仍是健康照顧服務十大趨勢之一，仍會持續成為媒體的焦點，並視為具有創新性的節制醫療成本的策略。

[3]劉宜君，〈醫療觀光政策與永續發展之探討〉，「2008 TASPAA夥伴關係與永續發展國際學術研討會」（Collaborative Partnership and Sustainable Development），頁2-3，http://web.thu.edu.tw/g96540022/www/taspaa/essay/taspaa2.htm。

三、什麼是醫療觀光產業[4]

　　觀察世界旅遊組織所定義之「保健旅遊」，其內涵趨近於我們
所泛稱的「醫療旅遊」。而醫療旅遊產業即為「醫療健康照護」產
業和「旅遊產業」所組成，其所牽涉之產業範圍非常廣，就醫療產
業本身而言，可涵蓋健康照護、醫療管理、醫療基礎設施、專業醫
療人員之訓練課程等；而旅遊產業，則涵蓋了飯店服務業、運輸產
業、電子通訊產業、市場行銷產業等。由此可知，「醫療旅遊」所
牽涉到的產業範圍，是相當廣而深的，且須聯盟兩大產業才有可行
之處。另外，醫院所牽涉到的國際認證需求，也影響我國「專業責
任險」與「醫療保險」之相關保險產業（如圖1-3）。

圖1-3　醫療產業之相關產業範疇

資料來源：ECCP（2005）。

[4]ECCP（2005），〈淺論台灣醫療旅遊之發展〉。

 ## 第二節　醫療觀光之特點與形成要素

一、醫療觀光之特點[5]

(一)具有醫療保健性

　　近年來，人類愈來愈重視健康醫療保健，在旅遊過程中同時進行保健治療，將醫病、治療、保健作為旅遊的主要目的之一。醫療觀光旅遊，以其目的獨有或具有優勢的診療方式與休閒旅遊相結合，而有別於其他的旅遊方式。

(二)具有一定地域性

　　由於各國地理環境背景的不同，使得影響地理環境背景的自然地理、文化地理、經濟地理和生態地理等四大因素有著很大的差異，從而形成了各具特色的自然和人文環境，以及在此基礎上產生的具有民族特色的醫療形式。因此，環境和醫療形式的多樣性，為觀光旅遊者提供更廣闊的選擇空間。

(三)經濟實用性

　　就觀光旅遊者來說，其在觀光旅遊目的地所接受的治療費用比其在居住國的費用要低廉得多，且可以在出國治療的期間得以遊覽目的地國的優美景緻，使原本在居住國只可以用來治療的費用，實

[5]楊欣，〈醫療旅遊正在成為全球的旅遊熱點〉，《浙江旅遊職業學院學報》，2008年3月。

現了「治療與旅遊」的雙重目的。

(四)具有時代鮮明性

醫療觀光旅遊是旅遊業的一種新興產業，它的迅速發展不僅帶動與旅遊相關的產業，如飯店、交通、旅遊景點等的經濟效益，同時也使醫院的旅遊基礎設施上升到了「主角」的位置，給目的地國帶來可觀的經濟效益。

(五)具有治療與旅遊結合性

醫療觀光旅遊最具吸引力之處，在於可節省治療費用及與旅遊活動的相互結合，發展中的國家利用其傳統的診斷及治療方法與策略來吸引客源，而對於很多醫療觀光旅遊者來說，真正吸引他們的是費用，而醫療觀光旅遊就實現了「以第三世界的醫療價格享受第一世界的醫療服務」。在印度、泰國或南非的手術費用可能只有約在美國或西歐的十分之一，甚至更少，例如心臟瓣膜換置手術，在美國約要200,000美元費用，而在印度包含往返機票費用，卻可能只需10,000美元。

二、醫療觀光之形成要素

近年來，醫療觀光廣被媒體大肆報導及蔚為風潮的原因，可從總體與個體因素來加以分析，前者包括全球化與醫療全球化的衝擊、醫療資訊科技的普及、醫療資訊的流通、全球的旅遊產業與旅遊商品觀念的改變、已開發國家高漲的醫療費用與冗長等候名單、雇主與保險公司研議醫療服務外包方案、部分開發中國家政府與私

立醫院的積極推動等因素；後者包括了消費者對於健康及個人審美觀念的改變，以及因壽命延長和可支配時間與金錢的增加等新的消費行為。

(一)總體因素

◆全球化與醫療全球化的衝擊

　　全球化促使了消費者文化的興起，影響了醫療經濟領域並形成國際醫療，其中醫療觀光可視為保健旅遊與全球化的自然現象，或是更明確地說是醫療全球化的現象。近年來，與醫療全球化有關的現象，包括有疾病問題的迅速處置、重大疾病的預防、醫療經驗的快速累積、醫療資訊的交流等，這些都是間接促成醫療觀光的盛行。在此趨勢下，醫療服務已經成為可以輸出，甚至可以委外的服務產品。

◆醫療資訊科技的普及

　　資訊科技的發展促使醫療技術的進步，醫療資訊的全球化流通，讓民眾可以在全球競爭的基礎上，尋求最適當的醫療處置，進而促使了醫療產業的蓬勃發展。由於資訊科技的進展，對改善疾病控管效率的提高，以及擴大應用在個人健康養生領域上，使得過去風險與成本較高且限於先進國家才能實施的手術，例如器官移植、髖關節置換、膝關節置換、開心手術等，目前已在許多開發中國家都能有效地且低成本的進行手術，而促成了醫療觀光的形成。

◆醫療資訊的流通

　　資訊科技的發達，促使醫療資訊的快速流通，讓消費者有機會獲得更多的醫療資訊來比較與選擇有能力進行醫療手術的地點與供

圖片提供：新光醫院

給者。因此，許多的資訊憑藉著網際網路優越的普及性與擴充性，
紛紛在網路上成立網站，並且很快地成為最受民眾歡迎的健康醫藥
學資訊來源，比如醫藥衛生資訊網站、自助與支持團體、電子布告
欄、論壇等。如此一來，對於消費者選擇治療的替代，更有自主
權，且透過媒體的傳播報導，讓民眾獲得全球醫療服務項目與價格
的資訊與知識，來選擇更適合自己的醫療。此外，資訊科技也應用
到醫療觀光的執行，例如病人出發前，可利用視訊會議來與醫師、
專業人員進行診前諮詢，讓病患獲得更適當的保障。

◆全球的旅遊產業與旅遊商品觀念的改變

　　已開發國家高漲的醫療費用與冗長等候名單，是促使醫療觀
光行程的最重要原因。例如英國與加拿大等國家冗長的就醫等候名

單。在加拿大，因為額度的限制，民眾看病、檢查和手術都要花上相當長的時間來等候，在加拿大位處偏遠的小鎮為能招募到醫師看診，甚至連民眾看病、檢查和手術也都要大排長龍，而等上數個月或一年半載是常見的事。因此，加拿大的一般民眾也只能耐心等候，而較富有的民眾則可以搭飛機遠赴他國進行看病、檢查和進行膝關節置換、髖關節置換手術；甚至前魁北省省長布拉薩不得不到美國求醫。

至於英國的醫療主要為公醫制度，看診方式通常以預約（appointment）方式進行，因此，英國的病患經常要面對冗長的等待就診名單，要見到醫師平均的預約時間常高達三週，住院的等待名單平均為八個月，而有四萬多人等待開刀的時間超過一年。在英國與加拿大，實施人工髖關節手術可能要等上一年或是更久的時間，但在泰國曼谷市或印度的邦加羅爾市醫院，則可以安排病患下飛機後，就直接進入手術室進行手術。

雖然如此，但對許多的醫療觀光客而言，低廉的價格仍是最吸引人的，在印度、泰國或是南非的手術價格，只有美國或歐洲國家的十分之一，這就是所謂的「以第三世界的價格來享受世界一流的醫療服務」。美國雖沒有等候名單的問題，但因為沒有全民健保制度，估計有四千三百萬人沒有保險，有一百二十萬的人沒有牙醫保險，加上近年來自費醫療費用的高漲，致使某些病患被迫到其他國家來尋求醫療處置，以膝關節置換手術為例，在美國需要10,000美元的醫療費用，而在印度或匈牙利則僅需要1,500美元。

◆ 已開發國家高漲的醫療費用與冗長等候名單、雇主與保險公司研議醫療服務外包方案

先進國家雇主面對員工保險費增加的壓力，而保險公司則面臨著醫療費用增加的壓力，使得兩者均開始思考讓員工或被保險人到醫療費用較便宜的國家來進行治療或手術，甚至協助他們選擇全球最低醫療費用的服務供給者。以美國為例，近年來雇主面對員工醫療保健費用的節節上升，他們與健保機構研擬醫療服務外包和參與的員工分享。美國財經雜誌前五百大公司中，有部分公司考慮將有選擇性的手術外包給一些開發中國家；而西維吉尼亞州甚至考慮立法，讓該州的美國人到國外醫療時，有高級的商務機位及住在高級旅館裡做復健。

◆ 部分開發中國家政府與私立醫院的積極推動

開發中國家政府與大型私立醫院積極向國外病患行銷醫療觀光產品，甚至與觀光旅遊業者結合，提供完整、多元的產品選擇，例如醫院除了有受英美國家訓練的醫師及國際化的醫療設備服務外，裝潢布置均可媲美五星級飯店；或是架設全球網站廣為宣傳。由於醫療觀光的利益是開發中國家獲得外匯收入的重要來源，這些國家的政府將提供醫療服務給外國人視為是一種商品或服務的出口。

近幾年來，印度、泰國、新加坡等國家的政府部門，都積極地與大型私立醫院、醫院組織、航空業者、連鎖飯店業者、資金投資者、醫療觀光仲介商等共同推動醫療觀光，其措施包括迅速核發醫療簽證、擴充大型私立醫院的硬體設備數量、提升醫院的醫療品質、大量招募西方國家的醫護人員。例如，馬來西亞政府在1998年即已注意到，西方先進國家與亞洲國家在醫療手術價格上的明顯差

距，乃由該國衛生健康部組成特殊小組來推動觀光旅遊，且致力於在該國的三十五家醫院擴充病床。

根據該國私立醫院協會的報告，2002年已有將近二十萬的外國病患到馬來西亞的醫院來接受治療醫療服務，而主要的觀光客來源是以中國大陸、印度的中產階級與中東等的醫療觀光客為主。而在眾多積極發展醫療旅遊觀光的國家中，向來以觀光聞名的泰國取得領先。泰國觀光局不但舉辦整型手術的推廣活動，政府甚至投資1億5千萬泰銖來興建醫療觀光中心，簡化醫療觀光客的出入境手續，強化醫院的服務與語言訓練，設立單一服務窗口，並設立有五種語言的網站來介紹各種醫療產品，如著名的康民（Bumrungrad）醫院就配有二十九種語言的翻譯人才來為醫療觀光客服務，可說是政府與企業醫院共同在這個新興市場裡所挖掘出來的金礦。

(二)個體因素

其次，就促成醫療觀光發展的個體因素而言，它包括了消費者對健康及個人審美觀念的改變、因壽命延長而有時間尋求青春永駐的方法等。

◆消費者對於健康觀念的改變

由於社會對於完美、平衡健康的期望增加，消費者個人會認為自己的身體或健康不符合世俗標準，而積極尋求青春永駐的方法，促使休閒與健康等相關產業的興起，以滿足個人對於高品質身心保養的欲望，因而促使醫療保健產業成為全球成長最快速的產業之一。

◆消費者個人審美觀念的改變

　　隨著傳播媒體對於美的人、事、物大肆報導下，現代的審美觀強調要內在與外在美兼具，甚至灌輸身材與外貌是個人成功或被認同的重要因素之一，不論女性或男性對於自己的外表相當重視，亦促使整型美容業的發達。而以目前女性消費者在美容、整型手術的消費市場上，占有相當大的比例，但預期男性消費者的數目，亦會有穩定的成長；同時，男性或女性參加替代性休閒活動的人也會增加，其中包括減重、瑜伽、中藥養生等活動，以及熱衷非手術治療，如雷射美容、抽脂、塑身、肉毒桿菌療程、除眼紋等。

圖片提供：新光醫院

◆因壽命延長和可支配時間與金錢的增加

　　隨著個人壽命的延長，可支配時間增加的情況下，更希望自己能在六十五歲後還能健康的生活。在活得愈久也活得愈健康的觀念下，個人增加了對於抗老化、保健的產品與服務的需求，以及興起獲得青春永駐秘方的風潮，甚至到世界各地以最競爭的價格來獲得最好的服務。

　　總而言之，在地球村經濟中，醫療與旅遊產業的全球化、醫療資訊的便利取得、資訊科技的進步，以及已開發國家民眾在面對健康照護費用提高、保險費用增加、等候時間增加等問題後，發現其可以在開發中國家獲得價格低廉與高品質的健康醫療照護，使得醫療觀光服務近年來不但在全球急速崛起，且更是具有發展潛力及商機的產業。

問題討論

1.何謂醫療觀光？
2.何謂醫療觀光產業？
3.試述醫療觀光之特點。
4.試述醫療觀光之形成要素有哪些？

Chapter 2

國際醫療觀光之發展趨勢

第一節 國際醫療之背景

第二節 亞洲各國醫療觀光現況

第三節 歐美各國醫療觀光現況

第一節　國際醫療之背景

一、亞洲各國

　　從2004年起，泰國即實施了一項為期五年的國家發展策略計畫，結合既有的觀光優勢，積極推動醫療服務等相關產業的國際化，朝向2010年將泰國打造成為「東南亞醫療服務中心」之目標，而支持泰國外國病患繼續成長的因素有：(1)政府及業者推動策略成功；(2)提供世界級醫療設施及醫療費相對較低的包件服務；(3)異國風情旅遊配套成功；(4)自創的「健康旅遊」品牌；(5)知名媒體評論的加分作用及患者高度肯定口碑等。然而，目前泰國在推動醫療觀光後，造成了醫學院傑出教授離職率高，轉投入私人醫療機構等醫療資源的排擠問題；另外，由於低價的醫療保健，使公立醫院收入不足，加上薪資相對低廉、工作量大，出現了公立醫院專業醫護人員離職而轉投入私人醫療機構，隨泰國醫療觀光產業市場持續擴大，部分學者認為泰國公立醫院專業醫療人員缺口將惡化。

　　新加坡政府於2003年開始推動「新加坡醫療計畫」（Singapore Medicine），以發展新加坡成為亞洲醫療中心。而新加坡推動之重點醫療觀光服務業，包括了基本健康檢查、尖端手術療程以及各種專業護理，特別領域則包括整型美容、女性健康、腸胃內科、眼科、打鼾、抗老化、心臟科、癌症、過敏等。由於政府單位分工細密，衛生部、經濟發展局、國際企業局、旅遊局及醫療觀光產業相關業者（醫院及旅行社等）通力合作，在2005年及2006年分別吸引了三十七萬四千與四十一萬人次的外國旅客前往接受醫療觀光服務。

　　另外，印度政府自1991年起即鼓勵私人企業發展醫療觀光產業，目前至印度接受醫療的外國病患，大多以骨髓移植、肝臟移植、心臟手術、整型手術、白內障摘除等各式外科手術及各種牙科治療為主；另外南部各省則積極發展與印度傳統醫療相結合，以各式草藥進行養身調理為主的觀光產業。該國主要的企業化醫療體系「阿波羅醫院」在印度全境共有四十六所、七千床病床，並在南亞、中東及非洲多國經營醫療院所或進行醫療合作，迄今已接受了將近十萬名外國病患，大多為印度海外僑民及來自南亞各國的病患；印度企業化醫療體系並以委託歐美專業代理業者協助推廣招徠外國客戶的方式推廣醫療觀光服務。根據統計，印度2005年至2006年度醫療觀光產業規模達3.1億美元，就醫人數約為一百萬人，估計到2012年產業規模將可達20億美元；印度政府估計醫療觀光產業未來六年每年成長率將達13%，業界的看法則更為樂觀，認為在觀光醫療的推動下，印度醫療照護產業每年的成長率將達30%。

　　馬來西亞醫療觀光大部分是由私人醫院自行設法辦理，其中較具規模者為Pantai Hospital，該院有八家連鎖醫院，主要客源為印尼富裕階層，由於自身國家醫療落後，大多就近至新加坡醫療，因馬國費用較星低廉，故亦吸引部分民眾前往該國。其醫療項目主要包括健康檢查及治療，主要以服務印尼富裕階層的婦女至馬國接受乳癌檢查，若對服務滿意，接著會帶家人前往馬國做健檢等。（TWCSI台灣服務業聯網，2008）

　　綜觀來說，政府強力支持是亞洲推動醫療旅遊的共同特色，如印度政府提供市場發展協助方案，以補助該國國內醫院國家評鑑委員會和參與JCI評鑑所需要的資源；馬來西亞、韓國政府計畫設立醫療專區，吸引外資進駐；新加坡則有強力的政策指導及預算行

銷。此外也以高科技、高品質及合理成本的服務吸引顧客，如馬來
西亞王子殿醫學中心就打出高壓氧醫學治療服務燒傷的病人；香港
和台灣醫院則爭相購買最新型斷層掃描、核磁共振攝影等設備。由
於文化多樣貌和宗教關係，新加坡與馬來西亞容易服務伊斯蘭教病
人；韓國與台灣和中國的距離很近，接受華人就診的門檻較低，從
地緣及文化相近開始推廣較容易打開口碑名聲。

二、歐美各國

德國巴登地區在西元十七世紀時，便以溫泉療養之特色著名，
可說是醫療觀光的濫觴；而在日本和歐洲各國也有海水浴場和溫泉
地區，除供給人們休閒與觀光的旅遊型態外，同時又有促進健康的
效果，故亦被稱為醫療觀光。而隨著醫療技術與觀光發展的演變，
進而接受醫療服務的行程範圍日漸廣泛，從休閒養生、健康檢查、
整型美容等，甚至到重症疾病的醫療服務，這都是屬於醫療觀光的
範疇。

過去，歐美在牙科、整型外科手術和醫療手術等一直處於領
先地位，吸引不少開發中國家的富有人士到先進國家前往接受醫療
服務。然而，由於歐美的醫療費用隨著物價提升亦所費不貲，其健
康保險體系的負荷過重，加上病患等候時間長，導致已開發國家的
許多病患皆紛紛向外尋求新的醫療院所；而美國政府每年雖花費
1.7兆美元在所有醫療支出上，但目前仍有四千七百萬人口沒有任
何的醫療保險。根據醫療觀光旅遊專書*Patient Beyond Borders*中表
示，光是在2008年中就有超過十八萬名美國人分別到巴西做縮腹手
術、到泰國換置心臟瓣膜、到印度與韓國施作整型美容、到匈牙利

做水療，也到墨西哥植牙。目前，全球約有二十八個國家提供保健功能的旅遊行程，還有超過兩百萬名病患在各地覓醫（Woodman, 2008）。該書更預估2012年，醫療觀光旅遊將占全球市場的支出達到400億美元。

Deloitte顧問公司在2008年所作的「醫療觀光旅遊研究報告」（Medical Tourism Study）中，將尋求醫療觀光旅遊的人士分為沒有醫療保險的人、有保險但其所需的手術項目沒有涵蓋在保險內、在旅程中加入休閒或美容行程的族群、欲尋求美國食品與藥物管理局（Food and Drug Adminstration, FDA）沒有核可的治療方式，以及移居海外的國民等幾類。其中，最常進行境外就醫的項目，有牙科、美容科、骨科和心臟血管科等。

根據麥肯錫顧問公司（McKinsey & Company）針對將近五萬名醫療觀光旅遊人士所進行的報告指出，歐美國家的病患或旅客將目標投向亞洲醫療市場的主要原因，40%的受訪者認為先進的醫療科技是赴外就醫的第一主因素，而有32%的受訪者認為是醫療和手術照護品質較好，只有15%的人認為是節省等候時間，其餘13%的受訪者則認為是被價格所吸引。而對關於品質的考量，在Deloitte報告中指出病患在意的因素有：(1)是否為美國所訓練出來的醫師；(2)是否運用先進的醫療科技；(3)是否在實證醫學的根基下進行治療；(4)該機構是否與美國頂尖醫療機構合作；(5)強調就醫前與就醫後的照護計畫；(6)是否有非預期醫療結果的處理條款；(7)是否通過美國國際醫療衛生機構認證聯合委員會（JCAHO）國際醫療評鑑（Joint Commission International, JCI）的認證等。

儘管數據顯示病患追求的是醫療行為的結果，但高科技和醫療品質的考慮是很重要的，而價格與等候時間的考慮卻也不容忽略。

由於交通便捷，隨著全球化席捲各個產業，醫療服務國際化也成為新興的發展領域，公私立醫療院所、醫療保險業者、醫療服務仲介公司、旅遊機構，各個無不摩拳擦掌，蓄勢前進，以跨足觀光醫療的領域。例如，以健康保險公司主導的國際醫療委外（medical outsourcing）乃因此形成，以及先進國家為了降低整體醫療成本，在提倡或沒有刻意阻止的前提下，國民得以前往提供醫療服務的其他國家，以低價費用來享受世界一流的醫療服務。

依據麥肯錫顧問公司的報告指出，同一種治療項目的成本差異在不同國家間，有二至八倍的幅度。所以，美國醫院把X光委託印度完成詳細報告；美國西維吉尼亞州政府考慮提供長期病假，鼓勵州民境外就醫，以節省醫療費用。美國藍十字藍盾保險公司南卡羅來納子公司（Blue Cross Blue Shield of South Carolina）即在2008年和泰國康民醫院簽約，成為第一家提供委外醫療的美國保險公司；接著，印度阿波羅醫院在2009年1月透過美國仲介機構Healthbase，也與藍十字藍盾保險公司簽訂為期六個月的前趨合作計畫，其保戶Serigraph公司的員工可以前往德里和班加羅爾的阿波羅醫院就診。綜觀上述，顯見國際委外醫療的趨勢在短短幾年內即蔓延全球，而醫療觀光旅遊的型態也將成為新一代醫療產業的發展焦點。

第二節　亞洲各國醫療觀光現況

從亞洲醫療觀光旅遊市場分析報告書（Asian Medical Tourism Analysis）中指出，在2007年就有將近三百萬人次為了醫療觀光旅遊目的，而造訪泰國、印度、新加坡、馬來西亞和菲律賓。根據麥

肯錫於2008年所發表，針對參與國際醫療人士依照州別前往不同國家就醫的調查結果中顯示，美國和加拿大赴外就醫人士中，有45%選擇亞洲；歐洲赴外就醫者，有39%的人選擇亞洲；中東國家赴外就醫者，也有32%選擇到亞洲看病；而在亞洲國家赴外就醫的人中，超過90%選擇在亞洲鄰國就醫，而南美洲的國際醫療病患因距離較遠，僅有1%選擇亞洲的醫療服務。由上足見，由於醫療水準的開始迅速提升，致使醫療觀光旅遊的趨勢漸開，因而開發中國家的病患不再捨近求遠，而亞洲就將成為全球醫療觀光旅遊的主要提供地區。泰國在1997年亞洲金融風暴後，即開啟醫療觀光的渠道，接著新加坡、印度與馬來西亞等政府接續啟動政策，也有相當成效。

一、泰國

　　觀光旅遊業是泰國經濟的命脈，泰國政府對於觀光旅遊業的發展權利予以協助，並且不斷開發出新的景點以及旅遊方式，依泰國出口促進機構的統計資料顯示，由於該國的生活醫療費用遠低於日本、美國、歐洲，而且泰國的醫療護理服務也已獲得愈來愈多外國人的認可，因此近年來泰國新的另類旅遊行程「醫療觀光旅遊」便應運而生，例如泰國的旅遊部門，在幾年前就協同與曼谷的私立醫院合作，成功地開發出了新的保健醫療觀光旅遊產品。另外，泰國具醫療技術、廉價的消費、完整的服務，以及原本就享負盛名的旅遊景點等的優勢，政府更希望運用醫療設施收費低廉和旅遊資源豐富這兩大優勢，來為泰國的醫療觀光旅遊打響名號，成為泰國新興的觀光旅遊產業。根據當時泰國衛生部的計畫，保健醫療觀光旅遊

還將擴展到北部城市清邁和南部普吉島等地，泰國保健醫療觀光旅遊在2008年總計達到100億美元的外匯收入。

在2004年受SARS疫情影響，泰國政府在SARS過後推出「保健醫療觀光旅遊」來力促觀光旅遊產業的復甦。據統計，泰國醫院在2004年共接待了六十萬的外國病患來就診；2005年泰國衛生部也制定了「建構泰國為亞洲保健醫療觀光旅遊中心」的政策目標，並規劃曼谷、普吉、清邁城為首選地，民間機構也積極參與推動建設。根據泰國公共衛生部的統計，因受到醫療觀光旅遊風氣逐漸盛行的影響，2006年在醫療外匯部分的收入，就已高達230億泰銖（約190億台幣），比起2003年增加了16%，由此可見泰國醫療觀光旅遊市場的興盛（吳協昌，2006）。

自1997年東南亞金融風暴的影響，許多醫院面臨嚴重的經營危機，不得不力求轉型，並採取爭取國際病患的政策。其實，泰國國內的醫療水準參差不齊，公立醫院以提供泰國人民最基本的醫療保健服務為主，並不開放私人醫療；私人醫院則採自由競爭市場，目前有十餘家醫院提供國際醫療服務，以泰國康民醫療及曼谷國際醫院最為典型，並以飯店式經營管理，積極開拓醫療旅遊產業，提供二十餘國語言的翻譯，與銀行、保險公司、旅行社及國泰航空異業結盟，甚至在醫院內提供醫療簽證服務，以提供患者結合醫療的旅遊套裝行程，亦可依民族特性如提供專門的日本門診與阿拉伯門診。每年有來自數十個國家的外籍病患（約四十多萬人次，占總病患人數的40%），從做全身健康檢查到開心手術的人都有。其中約有六萬人來自美加。此外，許多醫院均已通過國際醫院評鑑聯合會（Joint Commission International Accreditation）認證，使泰國醫療觀光更邁向國際化。

目前，泰國已成為亞洲地區醫療和SPA的熱門地區之一，從醫療觀光旅遊在2006年已為泰國賺進了207億泰銖，至2007年更增加到245億泰銖。

2006年全球約有一百四十萬名外國旅客前往泰國尋求醫療服務，這為泰國創造了近364億泰銖的外匯，即平均每名外國患者在泰國約消費了26,000泰銖。根據泰國私立醫院協會（Association of Thai Private Hospitals）的統計資料顯示，2007年泰國的國際病患高達一百五十四萬人，為泰國帶來410億泰銖的收入，預計2010年赴泰國接受診療的國際病患將可達到兩百萬人次，相關醫療收入則可達800億泰銖。

泰國為歐亞航線的轉運站，有觀光的高知名度作為良好的基礎，隨著廉價的醫療服務，不論曼谷、清邁、普吉島或是蘇美島，都吸引了許多醫療觀光旅客。泰國自1997年經濟大蕭條後，私立醫院突破重圍，開始發展醫療觀光旅遊，主要是提供牙科醫療、整型手術治療等服務，其醫療費用卻大約只有美國的三成，且醫療服務人員皆接受完整教育訓練，並以多國語言的客制化服務，來吸引不少外國病患。泰國重視異業結合，醫院分別與航空公司、外國健康保險公司簽立合約，以創造更多的加值服務。2003年泰國共治療了七十三萬的外國人，創造4.88億美元的產值，2005年的治療人次與產值共提升了16%。

(一)打造亞洲醫療觀光旅遊中心

泰國政府「公共衛生部」（Ministry of Public Health）推動了一項五年的國家計畫，欲使泰國成為亞洲的觀光醫療中心，為旅客提供配套服務，不僅負責客人專業的醫療服務，也替客人規劃配合

其醫療療程的旅遊活動，還包括五星級飯店和翻譯人員，根據統計，2007年約有九十萬遊客前往泰國接受醫療服務，為泰國創造了100億美元的外匯。

(二)政府及業者推動策略

泰國在2004年開始實施一項五年期的國家發展策略計畫，由泰國公共衛生部長帶領，推動國家政策以醫療服務、健康保健服務及泰國草藥產品等三個區塊為發展重點。而在保健醫療之下，則以健康溫泉水療、傳統泰式按摩以及long-stay醫療健康產品及服務等項為其推廣重點，首先以曼谷、清邁、普吉及蘇美島等地區為推動該計畫之重點地區。

同時，政府意識到泰國健康旅遊業務之發展潛力甚大，而優先考慮的環節是能為遊客提供在泰國有關安全、衛生、服務品質及管理方面之保證，且透過品質管理的介紹、註冊、認證、章程立法以及保證市場定價等方式，並確保執行，以使消費者能信任泰國所提供之醫療觀光旅遊之產品。

(三)提供具有世界級醫療設施及醫療費低之保健服務

英國《時代雜誌》曾以「全球最為低廉」一詞，來形容泰國的醫療保健市場。泰國有超過四百家的私立醫院，並擁有亞洲第一家得到國際JCI認證及被美國國家消防協會（NFPA）檢定合格的大型國際醫院Bumrungrad（康民醫院）。曼谷大多數醫院均僱用曾在美國或歐洲訓練的精湛醫療技術團隊，並以完善的現代化醫療設備及低廉的收費，打響了「健康假期」的國際知名度。同時，在醫療會診及治療時，提供二十六種不同語言的翻譯來協助病患，並針對不

同文化的住院病患提供特別的飲食；且設有國際醫療協調辦公室，協助預約診療時間、提供接送機VIP服務、隨行家屬在病患治療期間面對所發生之問題及事後關照等一流服務。**表2-1**為泰國發展醫療觀光旅遊的醫療院所之比較。

 專欄

康民醫院

康民醫院（Bumrungrad International）位於曼谷市區，成立於1980年。1997年受到亞洲金融風暴波及，近十年來積極開拓醫療觀光旅遊產業，每年有四十萬人次來自一百五十個國家的病患到院接受治療。其成功因素是採用西方美式經營管理概念，全院超過兩百名醫師曾在美國知名醫療機構受訓，並且是亞洲第一家通過美國JCI品質認證的醫院，手術價格為美國的50～80%。該院因國際化行銷成功，因而吸引美國CNN、CBS等媒體作專訪；2006年更獲美國《新聞雜誌》（*Newsweek*）列為全球十大醫療國際化醫院之一；2007年更受到《富比士雜誌》（*Forbes*）評比為世界七大醫療觀光旅遊產業市場第一名。

曼谷國際醫院

曼谷國際醫院（Bangkok International Hospital）在泰國擁有十二家連鎖醫院，其主要特色為具有龐大的翻譯團隊，標榜「我們和你說同一種語言」（We speak your language），以縮短醫護人員與病患之間的距離。該院擁有二十九種語言的翻譯人才，也是泰國唯一擁有伽瑪刀設備的醫院，以心臟外科聞名，同類型的手術費用比鄰近的新加坡與香港便宜三分之一，以極具競爭力的價格，吸引各國的病患前來看診。

表2-1　泰國發展醫療觀光旅遊的醫療院所之比較

醫療院所名稱	相關簡介與提供服務	相關數據
康民醫院	1.亞洲第一家經營醫療觀光旅遊的醫療院所。 2.亞洲第一家獲得國際JCI認證的私人醫院。 3.全東南亞最大的私人醫院。 4.於1989年成為泰國的上市公司。 5.在全球十三個國家設置辦公處，包括台灣。 6.在菲律賓和杜拜設立醫院分院。 7.提供各式醫療服務、健檢甚至於變性手術。 8.提供二十六國語言翻譯服務與多國語言的網站。 9.與溫哥華北美航空票務中心及國泰航空異業結盟。 10.與全泰國最大的旅遊業者Diethelm Travel合作。 11.不做任何的商業廣告，但參與國際展覽和活動。	1.擁有七百位護理人員與九百四十五位醫師，其中二百位以上醫師擁有美國醫師證照。 2.擁有五百五十四張病床，十九間開刀房與三十間專科中心，來處理五十五種類的專科照護。 3.院內有一半以上是外國病患。 4.每年來自全球一百九十個國家。大約四十萬人次的國際病患。
曼谷國際醫院	1.擁有十八家連鎖醫院。 2.全泰國唯一有GAMA刀設備的醫院。 3.以心臟外科聞名，也提供各式醫療服務。 4.提供二十九國語言翻譯服務與多國語言的網站。 5.針對日本與阿拉伯病患，該醫院聘請有受過兩個語言訓練的員工，組成專屬的單位來提供服務。 6.院內有兩家咖啡廳，一家美式餐廳，一家便利商店與一家小型超市。 7.做商業廣告，到德國與其他歐洲市場發送印刷刊物，並於曼谷機場內播放廣告。	1.2005年，外國病患成長10%。 2.2007年，估計外國病患將達到25%的成長。 3.擁有三十八間提供服務的公寓，且達到95%的入住率。

資料來源：樊泰翔，〈國際保健旅遊創新經營模式之研究——以國內某醫學中心為例〉，國立陽明大學醫務管理研究所碩士論文，2008年7月。

現今泰國醫療機構，已逐漸從一般醫療護理轉為更加注重健康服務，以爭取更多的外國客人，再加上外國政府積極推動結合觀光旅遊與醫療的行銷策略，其策略包含泰國人好客有禮的服務精神、五星級設備、精湛的醫療技術、低價整容、牙科手術兼旅遊的套裝行程，保健旅遊服務、草藥及保健品的推廣等，已成為現今泰國推廣市場之重點及特色，為泰國在醫療保健觀光旅遊市場上創造出獨特之競爭優勢。

(四)醫療觀光旅遊發展成功之關鍵

泰國觀光旅遊業向來極為發達且國際知名度甚高，西方國家稱之為「亞洲最具異國風情的國家」，尤其曼谷更是擠進世界十大觀光城市之唯一亞洲城市，其得天獨厚、秀麗的熱帶自然資源，加上特有的文化氣氛，很能吸引外國遊客融入到這個國度中。

在泰國的醫院為增加病患的滿意度，大多數均提供有觀光遊覽、購物、探索、打高爾夫球、水療SPA及放鬆治療等行程，以滿足不同的病患需要。而泰國政府相關部會亦各有分工，紛紛投入泰國醫療觀光旅遊之推廣，例如：

1. 商業部：利用其派駐在世界各國的經貿辦事處推廣商機。
2. 衛生部：負責控管醫院及健康食品和品質。
3. 外交部：負責提供便捷的觀光簽證。
4. 交通部：負責解決交通運輸問題。
5. 觀光局以及出口推廣廳：則負責對外推廣「保健旅遊」，並將泰國私立醫院的資訊放在泰國旅遊推廣資訊中促銷，配合推動相關服務。

　　近年來，泰國政府積極地推動醫療保健的旅遊活動，與當地水
療、泰式按摩、購物中心以及海灘休閒業者等合作，以銷售策略多
樣化之廣告，來爭取歐美的客戶。泰國結合觀光與醫療保健的行銷
策略，已成為泰國公共衛生部門的戰略核心。以「走出泰國將泰式
SPA概念推銷海外市場」的行銷策略，並與海外連結設立據點，已成
為業界新的行銷做法。就如同美國CBS的《六十分鐘》專製節目中
所提及的「泰國康民醫院已是全球首屈一指的醫院」。在泰國SPA獲
得世界的好評，且於國際媒體上能見度日益增高的同時，泰國的有
關單位卻已深刻領悟到媒體的興趣及其廣告效益，順勢營造了一個
「Made in Thailand' SPA」的行銷概念，將「泰國魅力」推向另一高
峰，引領了泰國醫療觀光旅遊之風潮。而國際媒體評論的正面價值
及海外患者的讚譽口碑，亦為泰國帶來醫療觀光旅遊的無窮商機且
日益蓬勃發展，此競爭優勢確為其他競爭國所難望其項背[6]。

二、印度

　　印度是全世界推廣醫療觀光最積極、也希望成為吸引最多外
國求醫者的國家，中央和地方政府的計畫是在傳統文化勝地觀光之
外，去開發新市場並發展新旅遊專案。由於印度的醫療特色在於收
費低廉，且擁有高品質醫療服務技術，加上醫療專業人員龐大，因
此，印度政府希望藉由上述特色吸引外國遊客。

　　為了發展醫療觀光事業，印度中央政府成立了一個工作小組，
推動「將印度發展成為醫療觀光旅遊目的地」工作。在地方政府方

[6] 泰國推動醫療保健及觀光旅遊之策略與作法，外貿協會服務業推廣中心—
　　商情，2008年1月31日。

面，如安德拉邦與阿波羅醫療集團合作創辦一個價值1億盧比（200萬美元）的醫療療養中心，用於接待康復醫療患者；喀拉拉邦在各度假勝地，發展旅遊淡季的印度傳統醫療保健業務。

印度政府預估保健旅遊的出現，會進一步刺激經濟成長，除了來自於接受治療以及旅遊觀光的直接收入外，還有其他的附加價值，例如高科技的健康檢查患者也跟著受益，甚至可能吸引外資公司在印度投資這項產業，預估將可為印度帶來幾百億美元的年收入（丹東經濟信息網，2006）。

近幾年，印度政府打出醫療觀光旅遊的口號，希望藉以低廉的醫療費用來吸引外國旅客入境，創造另一種觀光收入。根據《國際醫療旅遊雜誌》（*International Medical Tourism Journal, IMTJ*）報導指出，目前印度醫療觀光旅遊的規模大約是150億盧比（約2億9,000萬美元）。而印度商業總會統計，2009年的醫療觀光旅遊人數增加了22～25%，在2008年有二十七萬的醫療觀光旅遊人口，預計2012年將有六十七萬，而到2015年時，更能增加達到一百三十萬人次。醫療觀光旅遊產值，從2010年開始會以年成長率三成的速度增加，預計到2015年時將達950億盧比。

印度的醫療觀光旅遊產業能夠迅速的發展，主要受到印度政府的大力支持，除了制訂醫療觀光旅遊產業的遊戲規則外，也扮演著醫療觀光旅遊發展加速器的角色。印度政府甚至成立了「國家醫療觀光旅遊業協會」，以樹立印度醫療觀光旅遊的海外品牌，協調海外醫療觀光旅遊業者並使服務標準化。

印度雖為醫療觀光旅遊的後起之秀，但其發展勢力不容小覷，在國際醫療旅行圖上，印度一直是受歡迎的目的地。印度不僅擁有神祕而豐富的旅遊資源，而且還擁有包括印度藥草學、物理醫療與

藏藥等七種官方批准的醫療系統，但卻等看到了鄰近國家（例如泰國、馬來西亞）醫療觀光旅遊迅速的發展，才認識到這一新興產業。而為努力彌補這差距，並發揮在醫療觀光旅遊上的潛力，印度國家旅遊局、醫院、醫院分支機構、旅行社、旅遊業者、飯店，以及其他一些醫療保健和醫院部門相關的機構，聯合著手在旅遊中提供醫療保健服務，並已獲得良好的效果。

2004年印度吸引了十五萬醫療觀光遊客，其收入超過10億美元，比2003年成長了30%，按照此增長速度，至2010年時就能獲得超過20億美元的收入，屆時印度將成為世界矚目的「全球醫療觀光旅遊目的地」。

印度觀光旅遊局在2007／2008年報中，將醫療觀光旅遊列為重點項目之一，其成果包括在德國柏林國際旅遊展時，極力推廣印度成為新興醫療服務的目的地；印度政府也製作醫療觀光旅遊光碟，讓觀光局在境內或世界各國的駐外辦公室，將印度醫療觀光旅遊光碟發送至世界各地，積極地發展醫療觀光旅遊。

儘管印度存在著人口過剩、環境惡化、貧窮、種族和宗教等令人憂心的議題，但其手術費用較低，深深地吸引外國人到印度來就醫，尤其是在心臟手術和整型手術兩種醫療。印度平均手術費用只有美國和歐洲的十分之一，尤其是心臟瓣膜置換手術，在美國需花費200,000美元，但在印度卻只要10,000美元，且包含了來回機票。此外，大多數醫生的養成教育都是在歐美先進國家完成的，更擁有歐美國家行醫執照，在各大醫院裡大約有60%的醫生是具有國際專科認證，且經驗豐富深獲歐美病患的信任。印度的服務態度有其堅持，在迎接病患時，盡可能不會讓病患等待，以減少候診時間，並以先進的醫療設備治癒病患和提供客製化的醫療觀光旅遊服務，這

更深受歐美病患的歡迎。

(一)印度醫療觀光旅遊發展的關鍵因素

◆服務品質因素

　　印度發展醫療觀光旅遊的關鍵因素之一就是服務品質，它包括了醫療服務品質和旅遊服務品質。在印度，私立醫院或醫療機構在醫療觀光旅遊中，扮演著重要的角色。如著名的阿波羅（Apollo）醫院，是獲得JCI認證的世界一流醫院，60%的醫生擁有國際行醫資格，因此在國際上有一定的知名度。同時，英語的優勢是提升印度醫療觀光旅遊在周邊國家中更具有競爭力，而手術成功率也是以印度醫院為首屈一指。2004年在阿波羅醫院五萬例的心臟外科手術中，其成功率高達98.5%；一百三十八例的骨髓移植手術成功率，已達到87%；六千例的腎臟移植手術成功率，也高達了95%。除了高品質的醫療服務，充滿異國情調的旅遊目的地風情和多項選擇的醫療資源，也是增加印度醫療觀光旅遊競爭力的重要因素之一。

◆經濟因素

　　醫療觀光旅遊吸引許多先進國家人們的原因，包括了經濟因素。要使先進國家的人前往開發中國家就醫，費用比本國低廉是最主要的原因。對於歐美大多數先進國家的人來說，都需要牙醫護理服務，但是在許多國家這項內容都未包含在保險福利中，所以費用是非常昂貴的，而在印度提供的醫療觀光旅遊服務中，牙醫護理便是其中很重要的一項內容，且費用低廉了許多，深受先進國家醫療觀光旅遊者歡迎，例如以牙齒美白這種高級護理來說，在美國需花費800美元，而在印度卻只需花費110美元，相較之下費用的差距很大。

◆時間因素

在需求方面，除了昂貴的醫療費用外，長時間的等待也是導致國際病患前往其他國家進行醫療觀光旅遊的重要因素之一，例如在英國，一位需要膝蓋移植的病患想得到英國國家衛生服務體系（National Health System, NHS）的治療，需要等上十八個月，但在印度卻只需要五天時間，這對病患而言，能減少許多對身體的不適感。

◆政府支持

為發展醫療觀光旅遊，印度政府從2002年起便開始採取一系列的政策和措施，以吸引更多的醫療觀光旅遊者。除積極與先進國家的保險組織合作，如美國健康保險公司藍十字藍盾公司便可對那些在印度私立醫院接受治療的醫療觀光旅遊業者投保，以減輕病患的一些顧慮；另外，衛生部門還與英國國家衛生服務體系合作，將需要長時間等候手術的英國病患轉到印度治療，既能減緩英國國家衛生服務組織的醫療壓力，又能增加客源，不失為雙贏之舉。

(二)印度醫療觀光旅遊發展方向

◆服務需求定位

印度的醫療觀光旅遊服務，可分為三種類型：

1. 專門前往印度就醫的外國人，如需要心臟瓣膜更換、肝臟移植等手術的病患。
2. 前往印度尋求治療的外國人，如對印度草藥醫學等傳統醫學比較好奇，認為其比較神奇，希望能夠尋求秘方以治癒一些頑疾的外國人。

3.休閒健康護理，如瑜伽、水療、物理療法、印度草藥護理
　等。例如印度Vedic公司，針對北歐許多每月領取養老金的退
　休人員，推出了一個醫療觀光旅遊套餐。因為這些北歐國家
　距離北極圈較近，常年溫度較低、日照較少，對於這些嚮往
　熱帶氣候的遊客，印度是非常良好的一個目的地。

◆ 服務類型

① 產品類型豐富

印度的醫療觀光旅遊產品類型比較豐富，涵蓋了心臟外科、牙
科、整型整容外科、脊椎接骨、減壓、關節造型術、外科移植、腫
瘤、耳鼻喉科、神經外科、眼科等，並提供印度草藥、物理療法、
印度瑜伽、豪華SPA等醫療休閒服務。其旅遊服務形式上，多以醫
療套餐來提供。例如：一些醫療觀光旅遊服務業者推出了「家庭醫
療觀光旅遊」的套餐形式，在提供醫療觀光旅遊之醫療機構的不同
中心，整個家庭的成員都可以找到適合自己的醫療項目，比如父親
做眼睛護理，母親做美容或整型，孩子做牙齒護理等。還有一些機
構提供的套餐，為陪同醫療觀光旅遊者前往治療的人，免去了往返
機票以及在印度期間的一切費用，以此吸引更多消費者。

② 心臟搭橋手術傲視全球

印度觀光醫療成本低廉，舉例來說，在美國進行心臟手術的花
費平均為60,000美元、新加坡為40,000美元、泰國為18,000美元，
而印度又比泰國低了40%，僅需10,000美元。因此，許多歐美的病
患除了選擇須排位等候的公立醫院或是昂貴的私立醫院外，另一項
選擇就是前往醫療費用較低廉，且無需等候太長時間的印度進行治
療。根據統計，印度心臟搭橋手術的成功率為98.8%，超過歐美的
平均成功率94.3%，這使印度觀光醫療產業的競爭力大為提高。

專欄

　　阿波羅集團（Apollo Group），其規模為印度第一、世界第三、號稱有亞洲最大的醫療網，將自己定位在品質認證、訓練和發展建構醫療體系的集團，每家醫院一加入集團，即規劃在一年到一年半內取得JCI認證。阿波羅集團在全球有四十三家醫院，超過一萬張床位，而在印度則有五家醫院通過JCI評鑑，其主要是以價格優勢來與其他鄰近國家競爭，以吸引病患。為了擴大醫療觀光旅遊的業務範圍，阿波羅集團積極發展醫療外包，已經開始為美國的保險公司和醫院提供二十四小時的諮詢服務，更與製藥公司合作進行藥物臨床試驗，將其服務延伸至不同的領域。

◆服務提供者

　　目前印度提供醫療觀光旅遊的醫療機構，多為大型私有公司擁有的專業醫院，這些私立醫院擁有較好的財力，並能夠與世界著名的醫院合作，以保證合作醫院的品質是世界級的（**表2-2**）。而且，印度發展醫療觀光旅遊的私立醫院各具特色，不同的醫院所擅長的專業科目不同，因而吸引著不同的醫療觀光旅遊者。

　　印度政府自1991年起，即鼓勵私人企業發展醫療觀光旅遊產業，目前來印度接受醫療的外國病患，大多以骨髓移植、肝臟移植、心臟手術、整型手術、白內障摘除等各式外科手術及各種牙科治療為主；另外，印度南部各省則積極發展與印度傳統醫學相結合，以各式草藥進行養身調理為主的觀光產業。

　　綜上所述，印度醫療觀光旅遊得以發展，一是以滿足遊客需

表2-2　印度發展醫療觀光旅遊之醫療院所

醫療院所名稱	相關簡介與提供服務	相關數據
阿波羅醫療體系	1.80年代，由雷迪醫師（Dr. Prathap C. Reddy）所創。 2.規模為全亞洲第一、世界第三。 3.擁有亞洲最大的醫療網，直接或間接經營在東南亞地區有超過四十一家醫院。 4.提供各式醫療服務，並提供五星級的醫院以及病房設備。 5.集團內超過70%的醫師曾經在西方國家習醫或是從事醫療工作。 6.積極發展醫療外包，為美國的保險公司和醫院提供二十四小時服務，更與製藥公司合作進行藥物臨床試驗。 7.在2004年與英國的國家衛生服務機構達成協定，以極低的費用為英國病患進行手術和醫療檢測。 8.採取一站式管理，提供病患從機票到出院的所有服務。	1.擁有超過八千張病床。 2.治療來自全球五十五個國家，超過一千四百萬名病患。

資料來源：同表2-1。

求；二是提供高品質低價格的服務；三是得到政府的支持。而隨著服務經濟時代的到來，「跨產業合作」逐漸成為各個產業的新興投資點。服務業的跨產業合作，不僅限於服務業與非服務業的合作，其內涵還包括服務業內部行業之間的融合，即服務業的產業內部融合，而印度醫療觀光旅遊即為一個很好的例子。

三、馬來西亞

隨著地球村時代的來臨，各國人民前往跨國進行醫療觀光活

動已蔚為風潮。根據2007年9月美國財務規劃協會（FPA）期刊報導，2006年計有五十萬美國人赴印度、泰國、新加坡等亞洲及東歐國家進行美容、關節換置等治療；另，據美國《觀光醫療完全手冊》估計，2010年全球觀光醫療產業產值將達400億美元。為掌握此一龐大商機，泰國、新加坡、馬來西亞等亞洲國家，均積極擬具發展策略，大力推廣觀光醫療產業，其中以馬來西亞的發展尤其值得重視。

馬來西亞政府推動醫療觀光旅遊的想法，早在1998年即設立國家推動保健旅遊委員會（National Committee for the Promotion of Health Tourism），委員會的主軸分別包括醫療觀光旅遊（medical tourism）和健康計畫（wellness program）等兩部分。

馬來西亞醫療觀光都是由私人醫院自行設法辦理，其中較具規模者為Pantai Hospital，該醫院有八家連鎖醫院，主要客源為印尼富裕階層。由於印尼自身國家醫療落後，大都就近至新加坡醫療，又因馬來西亞費用較新加坡低廉，故吸引部分民眾前往該國。其醫療項目，主要包括健康檢查及治療，據悉常見印尼四十至六十五歲富裕階層的婦女到馬來西亞接受乳癌檢查，若對服務滿意，接著會帶家人前往馬來西亞做健康檢查等。醫院拓展業務之方式和做法，主要是與飯店及旅行社聯繫，協助尋找客源，並根據人數提供旅行社佣金。

馬來西亞為加速推動醫療觀光旅遊之發展，積極擬具發展策略與目標，估計醫療觀光旅遊業營收將由2005年的4億RM（Ringgit，馬國貨幣單位），上升至2010年的22億RM。其發展策略可分為政府策略及企業策略兩個部分，說明如下：

(一)政府策略

◆推動「馬來西亞：我的第二故鄉」計畫

　　世界各地人士只要符合一定條件，可憑多次入境旅遊簽證，在馬國無限期居留（一般旅遊簽證只能停留一個月），並享有購屋貸款優惠、購（攜）一車免稅、定期存款利息免稅，以及可攜同一名家庭傭工前往馬國等。

◆提升醫療品質

1. 為確保高醫療服務品質，馬國政府從超過二百二十家私人醫院篩選出三十五家，推動醫療觀光旅遊，並鼓勵私營醫院取得官方認證、國際組織品質認證（如ISO 9000）。
2. 鼓勵醫療機構與世界知名的醫療保健中心建立密切合作關係。

◆提供租稅優惠

1. 興建醫院、購置醫療設備、職前訓練、推廣，以及資訊科技的運用等可享租稅優惠。
2. 國家健康旅遊委員會亦提出，來自外國病患的收入超過總收入5%之醫院，減免其租稅；申請認證的費用雙倍扣抵租稅，或給予認證相關費用補助等鼓勵措施。

◆延長旅遊簽證時效促商機

　　馬來西亞為加速觀光醫療產業的發展，政府除了鼓勵醫院與保健中心取得ISO 9000及相關品質認證外，也提供興建醫院與保健中心、購置設備之租稅優惠。此外，政府還提供了方便遊客的配套措施，並延長旅遊簽證的居留期限，遊客還可以享有諸多權利，如購

屋、購車優惠等。預估未來幾年,馬來西亞觀光醫療產業的商機將可成長至25億美元。

◆放寬醫療廣告
1.過去醫療行為嚴格禁止廣告,目前已逐步放寬。
2.為使廣告的內容更具時效性及靈活性,醫藥廣告局除加快審核時程外,並自2005年6月起,准許執業醫生及醫療機構就其提供服務刊登廣告,在報紙、網站和電話簿公布姓名、科別、執業地等資訊。

(二)企業策略

◆提供套裝行程
許多大型觀光旅遊機構積極結合醫療中心,提供包含住宿、健康檢查及醫療之度假套裝行程。例如:Country Heights Health Tourism(CHHT)招攬印尼和歐洲遊客,在五星級度假地提供包括透視及腹部超音波整套診斷測試之預防性健康檢查;吉隆坡的The Palace of the Golden Horses Hotel建立造價600萬RM的醫療中心,提供可在五小時內測出結果的健康檢查服務。

◆採取策略聯盟
馬國的The Medical Service Coordination International與國營國家心臟研究院、Sunway醫療中心、Gleneagles Intan醫療中心、Pantai控股集團下六家醫院,以及Kumpulan Perunbatan Johor(KPJ)集團下六家醫院合作,並與印尼二十家旅行社組成團隊,提供定點式的觀光醫療服務。

◆開拓回教國家市場

回教為馬國的國教，回教徒在馬國可方便取得清真食品和進行回教活動，業者積極鎖定中東國家、汶萊、孟加拉等國，招攬回教徒前來。

◆王子殿醫學中心

王子殿醫學中心（Prince Court Medical Centre, PCMC）位於馬來西亞吉隆坡市中心，自詡為六星級的醫院，於2007年開設，由馬來西亞國家石油公司（Petronas）投資建設，耗資5.44億馬幣（約1.5億美元），總床數約三百床，醫院通過JCI評鑑，提供患者最先進的臨床服務和看護，作為馬來西亞醫療先進品質的象徵。醫院並聘請國際性的管理團隊、奧地利維也納醫學大學（Medical University of Vienna）的醫療專家們所組成，除了診療諮詢外，並提供放射學、病理學以及細胞遺傳學的資料。王子殿醫學中心，以心臟科、癌症、整型外科、泌尿科及婦幼科的最新設備自豪。

馬國的推動政策顯示，發展觀光醫療有賴企業與政府共同努力。就企業而言，必須深切體認異業結盟的重要，從產品的定位、特色、行銷等，加強旅遊業、保險業與醫療業機構結合；政府方面，則應致力協助提升醫療品質水準，並鼓勵業者通過國際認證創造口碑，以及推動其他配套之強化措施。（行政院經濟建設委員會，2008）

四、新加坡

旅遊業是新加坡經濟之重要的一部分，整個產業鏈包括餐飲業、飯店業、零售業、會展業、藝術娛樂業及交通運輸業等多個

領域，從業人員占當地勞動力總值7%，對GDP的直接及間接貢獻
率達到10%。新加坡接待的旅客人數，從1995年首次超過七百萬人
次，經過十年的努力才於2004年增加到八百萬，而據統計，2009年
至2010年赴新加坡旅遊人數，已突破九百萬人次，形成了新加坡旅
遊發展史上的一個里程碑。

1988年，新加坡政府為了推動醫療生技與醫療服務產業，與
美國排名第一的約翰霍普金斯大學醫院合作，在新加坡開立名叫
Johns Hopkins Singapore（JHS）的醫學中心，在2001年911事件
發生後，因中東皇室與富豪受不了進美國就醫時的羞辱，紛紛到
Johns Hopkins Singapore診所就診，當時該診所除了安排這些貴客
所有機票食宿，也會順便安排附近的觀光旅遊行程，新加坡的醫療
觀光旅遊產業發展由此開始。

2003年開始推動「新加坡醫療計畫」（Singapore Medicine），
以發展新加坡成為亞洲醫療中心。而新加坡推動之重點醫療觀光服
務業，包括基本健康檢查到尖端手術療程與各種專業護理，特別領
域包括整型美容、女性健康、腸胃內科、眼科、打鼾、抗老化與更
換荷爾蒙治療法、心臟科、癌症、過敏等。由於政府單位分工細
密，衛生部、經濟發展局、國際企業局、旅遊局及醫療觀光產業相
關業者（醫院及旅行社等）通力合作，在2005年與2006年分別吸引
三十七萬四千與四十一萬人次的外國旅客前往接受醫療觀光服務。

新加坡經濟發展局、旅遊局和國際企業發展局，在2004年共
同成立一個跨機構的委員會，由委員會來發展「新加坡國際醫療計
畫」，主要針對印尼與馬來西亞的民眾，目的是為了打響新加坡的
醫療保健服務品牌，另外也對中南半島、中國、印度、中東地區的
民眾為此計畫發展的對象。該計畫透過新加坡旅遊局設在其他國家

的辦事處和展銷會，向外國病患促銷保健旅遊。新加坡計畫靠醫療觀光旅遊業到2010年時，每年吸引一百萬外國遊客（中國旅遊指南網，2004）。

新加坡旅遊局多年來致力於打造旅遊產業，並形成一套獨到做法：

(一)亞洲國家中醫療品質最佳

在亞洲國家中，以新加坡的醫療品質為最佳，可以用「一分錢一分貨」來形容，旅客花錢大都可以獲得合理的回報。近年來，新加坡政府積極推動醫療觀光、健康檢查旅遊服務，以及其他專業外科手術或專門治療，雖在亞洲國家中，新加坡的醫療價格較高，但是以效率及服務而言，新加坡的醫療水準評價非常好，頗得外國旅客的喜愛。

◆新加坡約翰霍普金斯醫學中心

新加坡約翰霍普金斯醫學中心（Johns Hopkins Singapore International Medical Center）於1998年設立，專責進行東南亞地區的研究、醫學教育和病患照護工作。因此，吸引許多病患慕名而來，尤其是中東病患，在911恐怖攻擊事件後，中東病患赴美就醫不便，所以選擇地點鄰近、安全、醫療品質高的新加坡為就醫地點。約翰霍普金斯醫學中心吸引當地與國外病患的主要醫療項目為癌症治療，並與新加坡國立大學和其附設醫院共同合作，也是新國第一家通過JCI評鑑的醫學機構。

◆百匯康護集團

總部位於新加坡的百匯康護集團（Parkway Group Healthcare）

是亞洲第二大醫療網路集團，共有十五家醫院，三千二百七十七床；在新加坡設有三家醫院，以三百至五百床的方式經營，在新國總床數超過一千五百床，醫護人力超過一千四百名。百匯強調設立各種重症中心，如癌症中心、心臟外科、器官移植及肝臟移植等，也通過ISO各種標準、JCI以及國內品質獎，策略是以高品質的醫療環境來吸引外國病患。截至2008年底，百匯在全球一共設有四十五個病患聯繫中心（Patient Assistance Center），名副其實是一個全球化經營的醫療照護集團（**表2-3**）。

◆ **國立健保集團**

　　國立健保集團（National Health Group）之下，一共有十二個醫療機構會員，包括新加坡國立大學附設醫院（National University

表2-3　新加坡百匯康護集團發展情況

醫療院所名稱	相關簡介與提供服務	相關數據
百匯康護集團	1.擁有超過一千五百名專科醫師和四十種專科。 2.除新加坡外，在馬來西亞、汶萊、印度策略聯盟採取合資共有十四家醫院二千八百張病床提供醫療服務。 3.於四十四個國家設立醫療轉介中心。 4.Mount Elizabeth Hospital與Gleneagles Hospital通過美國JCI認證。 5.外國病患多來自馬來西亞、印尼及南亞等國，近年來中東病患也日益增加。	1.在2002年至新加坡就醫的外國病患中，有50%的外國病患選擇至百匯接受治療。 2.2004年的營收為407.8百萬坡幣。 3.2005年營收成長35%，達到549百萬坡幣。 4.2004年，在新加坡的分支院所總共服務了49,109名病患。 5.2005年，在新加坡的分支院所則服務了49,980名病患。

資料來源：同表2-1。

Hospital, NUH）、陳篤生醫院（Tan Tock Sen Hospital, TTSH）與約翰霍普金斯醫學中心等。其中，公立醫院NUH與TTSH共設有獨立的「國際病患聯絡中心」（International Patient Liaison Center, IPLC），收費標準透明，比私立醫院低三至四成、網頁資訊亦清楚表明IPLC的服務項目、提供一站式的便捷服務。

(二)瞄準客源市場

新加坡政府曾提出「搭乘中國經濟順風車」；現在又強調同時看重中國和印度市場，包括吸引兩國遊客。中、印兩國人口都超過十億，僅有不到1%的國民選擇境外旅遊。據世界旅遊組織預測，中、印兩國人的海外旅遊市場年增速分別達到14%和6%，到2020年，中國出境觀光客將達到一億人，印度將達到六百七十萬人。與2005年相比，新加坡2006年接待中國遊客將增長到16.5%，超過日本、俄羅斯、越南、泰國和韓國等，成為當年吸引中國遊客人數最多的國家；而對新加坡而言，中國則僅次於印尼成為其第二大旅遊客源國。

(三)注重品牌建設

新加坡旅遊局推出的「非常新加坡」品牌，提高了遊客對新加坡的認識，朗朗上口，易讀易記，令人印象深刻。最近的2006年全球國家品牌指數調查顯示，新加坡在餐飲及購物等項中名列全球第二，在其他七個項目中則排列在前十名。

(四)開拓新興領域

新加坡將旅遊產業的輻射範圍從商業和休閒旅行拓展到教育

和醫療保健等領域。近年來,新加坡積極促銷醫療觀光旅遊,大力推行「保健旅遊計畫」,並且初見成效。2004年,新加坡吸引了大約三十二萬名醫療旅客前來本地求醫,獲得大約8.36億美元的旅遊收益。2005年新加坡共接待四十萬名外國病患,獲得大約25%的增長。新加坡衛生部最近宣布,將醫療保健旅遊視為振興新加坡經濟的一具引擎。

(五)開設中文課程[7]

新加坡旅遊局為當地醫護人員提供免費的中文課程。負責這項「中華文化與商業中文會話」課程的講師朱身發博士,在接受《聯合早報》記者採訪時說,課程內容綱要包括中華語言與文字、中華文化與習俗、飲食禮節、恰當的稱呼與稱謂等等。除了醫護人員外,也有不少的行政人員報讀該課程。

(六)完善的產業「鏈」

新加坡注重內部資源的整合,集中航空、賓館、酒店等服務設施,形成區域一體化的旅遊服務。新加坡旅遊局採取積極的市場營銷手段,為各類旅遊企業架設合適的產業框架,營造合適的產業氛圍,促使他們在本地良好的旅遊產業生態系統中繁榮發展,努力成為亞太地區管理和運作旅遊企業的樞紐城市。

新加坡政府近來大力提倡將新加坡發展為亞洲醫療服務樞紐。希望能吸引更多外國人前往新加坡求醫。中國市場龐大,充滿潛

[7] 王忠田,〈推廣醫療旅遊新加坡為醫護人員開設漢語課〉,《中國旅遊報》,2004年2月27日。

能，是新加坡私人醫療集團積極開拓的新市場之一。萊佛士醫院發言人說：「目前，中國病患在該醫院的外國病患中名列第四。而百匯康護集團已在中國上海設立了提供二十四小時熱線服務的病患服務中心。」（李滿，2006）

五、大陸與韓國

(一)大陸[8]

在亞洲，醫療觀光旅遊市場中，泰國、印度等國以低廉的旅遊費用，專業的人員素質和一流的醫療服務吸引外國客人，而大陸的醫療保健旅遊主要是以深厚的中醫中藥為發展優勢。目前，世界各國的人民對中醫中藥的信任度愈來愈高，很多國家組織、世界組織都開始關注中醫中藥，中醫中藥的傳播範圍愈來愈廣，且中醫藥的認可已逐漸由民間轉向醫療機構和政府，許多國家的政府已經立法承認中醫中藥的合法地位，這些都有助於大陸中醫藥事業的發展，也奠定了其發展醫療觀光旅遊保健的基礎。以國際醫療觀光旅遊的發展情況與大陸醫療觀光旅遊發展情況所具備的條件來看，大陸擁有極具吸引力的中醫資源，以及相對便宜的醫療價格，在醫療觀光旅遊的發展上大有可為。

[8]田廣增，〈我國醫療保健旅遊的發展研究〉，《安陽師範學院學報》，頁93-96，2007年8月15日。

(二)韓國[9]

◆近兩年到韓國旅遊治病的外國人數增長了二十倍

從2005年的七百六十名增加到2007年的一萬六千名外國病患，按照韓國衛生、福利和家庭事務部提供的數據，韓國從外國病患獲得的收入從2006年的5,900萬美元，增加到2007年的6,160萬美元。目標在2012年吸引十萬名外國病患到韓國接受醫學治療。大多數的外國患者到韓國尋求醫療服務，主要以牙科、整型外科和健康檢查為主。其中韓國牙科和整型外科的醫療技術水準，與美國相比，達到美國的90％，但費用僅為美國的三分之一。例如在美國做一次健康檢查，費用為2,600美元，但在韓國只需要500美元。韓國的醫療技術屬於先進國家的水準，但醫療費用相較之下比其他先進國家低了很多。另外，由於愈來愈多的日本、中國等亞洲國家女性到韓國整容，韓國首都首爾已開始推動為外國整容遊客聯繫整容外科醫院的工作。在地方自治團體中，首爾市將首開設立整型美容支援中心，積極吸引醫療觀光旅遊客。

◆以整容著稱吸引外國遊客

韓國政府積極配合國內的醫療中心發展觀光醫療產業，吸引不少國外遊客造訪。除了一般醫療服務外，韓國以整容著稱。根據統計，韓國境內共約有六百多家整容外科中心，狎鷗亭洞位於首爾市江南區，為韓國一條觀光時尚大街，是外國遊客喜愛的去處，在此地就聚集了全國的40％整容外科中心，為韓國觀光醫療增添了新焦點。

[9] 郎楷淳，〈韓國醫療旅遊吸引外國人〉，《中國旅遊報》，2008年3月21日，第5版。

　　韓國衛生部門與健康產業發展組織近年來召集了三十幾家醫療機構，成立一個策略性機構，並由政府與各醫療院所出資的106萬美元成立基金來推展醫療觀光旅遊計畫，並將部分資金運用在五大目標市場的病患，如日本、中國大陸與美國等，進行行銷的活動，例如成立英國網站以介紹韓國的醫療院所、旅遊機構或與國外保險公司合作舉辦國外展覽並推出醫療專案等（IMTJ, 2007）。此外，除了近年韓劇風靡亞洲外，也帶動了韓國在整型美容產業的發展。位於首爾江南地區的狎鷗亭站、新沙站、江南站附近有許多整型外科醫院，被稱為整型美容的三大勝地。整型、美容、健身與媒體廣告相輔相成，形成韓國一個規模巨大的美麗產業鏈（藍國瑜，2006）。由於整型費用比台灣便宜，且在首爾的整型醫院與醫師非常普遍，因此有些台灣女性，也會選擇前往韓國整型（王佳琦，2007）。

　　韓國在推廣醫療觀光旅遊的政策上，首先將目標鎖定在輕微疾病的國際病患上，來推廣韓國在眼睛的雷射手術、中醫藥、整型手術、脊椎手術、人工生殖與移植等手術上，所擁有的最新進技術（IMTJ, 2007）。另外，韓國在六大癌症（胃、肝、肺、大腸、乳房、子宮），也研發出新的醫療技術（藍國瑜，2006）。韓國政府更預計，等到韓國的醫療品質受到國際肯定後，會有愈來愈多的重症病患前往韓國接受治療。到時他們則會強調低費用的癌症治療、眼睛的雷射手術與整型手術，來與日本、歐洲和美國作一比較（IMTJ, 2007）。特別是在脂肪吸入或移植方面，已超過先進國家水準，手術及治療費卻只有美國的十分之一、日本的五分之一，因此到韓國接受治療的外國人有愈來愈多的趨勢（藍國瑜，2006）。

　　此外，韓國的幹細胞研究也相當著名，許多研究與醫療單位利

用臍帶血等其他部位幹細胞，進行臨床手術。由於英美等國家衛生
單位尚未同意幹細胞移植手術，醫師不願觸犯法律進行此類項目的
治療，再加上成本的考量，因此西方國家的巴金森氏症病患或癱瘓
病患，轉到國外求助，而韓國在幹細胞研究相當著名，因此也吸引
病人到韓國接受幹細胞移植手術（王佳琦，2007）。

六、亞洲各國醫療觀光旅遊優勢及醫療費用之比較

亞洲國家醫療觀光旅遊之優勢，以**表2-4**略作說明。

(一)美國與亞洲重大手術醫療費用價格之比較

美國與亞洲重大手術醫療費用價格之比較如**表2-5**。

(二)台灣與外國醫院國際醫療價格之比較

台灣與外國醫院國際醫療價格之比較如**表2-6**。

表2-4 亞洲國家醫療服務競爭優勢表

競爭優勢＼國家	泰國	新加坡	印度	馬來西亞
服務品質	XXXXX			X
醫療設備	X	XXX	XX	X
人員素質	X	XXX	XX	
國際認可醫療院所	X	X		
發展先驅		XXX		
策略合作		XX	X	
行銷通路		XXX	X	XX
合理費用	XXXX		XXXX	XXX

註：X代表優良。

資料來源：Association of Thai Private Hospitals。

表2-5　美國與亞洲各國手術費用比較表　　　　單位：US Dollars

手術項目＼國家	美國	印度	泰國	新加坡	台灣	馬來西亞
冠狀動脈移植	$130,000+	$10,000	$11,000	$18,500	$10,000	$ 9,000
心臟瓣膜置換術	$160,000	$ 9,000	$10,000	$12,500		$ 9,000
血管修復術	$57,000	$11,000	$13,000	$13,000		$11,000
髖關節置換術	$43,000	$ 9,000	$12,000	$12,000	$ 6,000	$10,000
子宮切除術	$20,000	$ 3,000	$ 4,500	$ 6,000		$ 3,000
膝關節置換術	$40,000	$ 8,500	$10,000	$13,000	$ 6,000	$ 8,000
脊椎融合術	$62,000+	$ 5,500	$ 7,000	$ 9,000		$ 6,000

資料來源：*Patient Beyond Borders* (2007).

表2-6　台灣與外國醫院國際醫療價格之比較表　　　　經費：萬元

手術項目＼國家	新加坡	馬來西亞	泰國	英國	美國	台灣
心臟CABG	48	45	39	150	180	30-40
膝關節換置	30	27	30	75	42	20-25
髖關節換置	33	30	30	90	NA	25-30
健康檢查	1.5	0.9	0.75	13.5	6	1.5

資料來源：黃月芬，〈台灣發展醫療觀光之可行性研究〉，中國文化大學觀光事業研究所在職專班未出版碩士論文，2007年。

七、亞洲推動醫療觀光之共同特色[10]

1.政府強力支持形成國與國競爭。

2.必須具有低成本及高品質的服務。

[10]吳明彥，“Appropriate Business Models of International Medical Travel for Taiwan”。

3.先從地緣及文化相近開始推廣。

4.JCI認證或其他國際認證（ISQua）。

5.價格套裝收費及透明化。

6.建立標準化服務價值鏈。

7.醫療保險公司角色愈來愈重要。

8.建立轉介平台或設立辦事處。

 ## 第三節　歐美各國醫療觀光現況

一、法國

目前法國觀光醫療客源主要為瑞士、比利時及英國等，與法國比鄰，生活費用、水準相當；文化、習慣相近，無語言障礙；對於跨國醫療協定以外，不屬健保給付之相關醫療項目，法國相對具有優勢。其他海外人士來法國治療則多屬突發疾病急診、富豪醫療、人道醫療、政治醫療、重症醫療、溫泉水療等。

醫療觀光有以價廉物美為號召，也有以先進高檔醫療為訴求，開發富豪客層醫療。前者主要為亞洲、東歐、南美及北非等醫療新興國家，經濟成長達相當水準，投資開設高水準醫院，引進在歐美培訓的醫師及新穎設備，生活費及醫療費相對低廉；後者則如瑞士、德國等國，以其語言、地緣、專科強項等發展各自客群，例如北非突尼西亞、摩洛哥為法語系國家，以法國醫療觀光客為主；匈牙利、保加利亞則廣泛吸引西歐人士；泰國、印度、新加坡以亞洲地區人士為主要對象。此外，2007年巴西足球明星羅納度

（Ronaldo）前往法國進行成功的膝蓋手術也屬於海外人士來法國治療的著名案例。

而德國、瑞士、以色列等國則鎖定對阿拉伯、俄國、亞洲、印度等富豪醫療觀光客，其中，烏克蘭醫療費用超過瑞士二倍，烏克蘭有錢人多前往國外醫療，前三大觀光醫療地點即為瑞士、德國、以色列。

(一)法人出國進行觀光醫療者眾多

近年在旅行社結合國外醫療單位聯手推動下，法國人前往外國進行觀光醫療有逐年俱增的趨勢，2009年總計更多達六十七萬人。法國人前往國外就醫的主因為經濟因素，尤其醫療費用高昂的保健給付比率極少的專科（包括假牙移植、雷射眼科、美容整型手術等）；其他則是些醫療項目，或於法國法規不容，例如超月墮胎、代理孕母等。

法國人出國進行整口牙齒修補，多選擇前往布達佩斯，病患因停留期間有限，療程極為密集痛苦，與法國牙醫方式不同。包括口腔潰爛、蛀牙及多項齒橋、植牙等一併治療，僅需三週，實則有醫療無觀光，然價格遠較法國便宜，包括醫療、機票、住宿等，所有費用合計約11,000歐元。

(二)法與多國簽訂跨國醫療健保協議

法國醫學水準、醫療體系、健保制度均為全球最完善之一，且規範嚴密。目前除歐盟外，法國與三十四國簽有雙邊或多邊「跨國醫療」健保醫療協議；反之，對純自費「觀光醫療」，法國迄今未制定開發策略，公立醫院或互助醫院完全排除觀光醫療，僅私人診

所接受觀光醫療。

巴黎公立醫院對外國病人，無論是自費或由外國健保給付者，並不提供客製化服務，均以法國健保收費標準，收取與法國病患相同醫療費，僅教授級大師可向慕名而來求醫的「私人病患」，自由收取費用。

巴黎著名美國醫院為私立非營利性質，原成立目的主要為治療居住在法國的美國人，收費及設備均屬高檔，病患中30%不屬法國健保，但醫院亦無開發觀光醫療計畫。

法國私人診所雖已接受觀光醫療，例如巴黎十五區某知名診所雖已接受觀光醫療仲介公司合作，醫護人員針對醫療倫理多方討論，結論是「絕不優先治療富有的外國觀光病患，更不會對法國健保病患予以次等待遇或予拒絕，兩類病患擁有相同病房、醫護人員及收費費率」。

有關開發純觀光醫療，法國人看法不一，反對者認為法國公、私立醫院水準高超，但絕不可將有限資源用於開發觀光醫療；贊同者則認為，應該以法國高超醫護水準，吸引大量外國富有病患，有益病患亦有利法國，額外收入可補助法國醫學研發。法國某公立醫院已作成報告，請示法國衛生部，衛生部鑑於未來趨勢，深入研究中。

(三)法與比利時成立「跨國界醫護區」

法國跨國醫療專責單位為「法國際暨歐洲健保聯繫中心」（CLEISS），為法國健保國際部門，是法國與外國健保間的聯繫單位，專門處理法國人赴外國，或外國人來法國，因觀光、工作、僑居、留學、就醫等停留期間，就醫費用之支付與清算等。

依據2005年法國行政令，法國人在其他歐盟國或歐洲經濟大區（EEE）「看診」，無須事先取得健保單位許可，可獲在本國健保同額給付，但須先自行墊付，因此法國人可在比利時看診後前往德國購藥，並在返回法國後向健保申請退費，但僅限在本國健保給付項目範圍。而對於需住院的跨國醫療行為，需事先取得本國健保單位許可。醫療檢驗則須視法國認可的外國檢驗實驗室，方可獲健保給付。同時，法國亦接受其他歐盟國或歐洲經濟大區（EEE）國民在法國看診。醫藥費付費方式因法國與各國健保單位的協議而異。

法國與相鄰國均簽有跨國醫療健保合作，又與比利時最為密切，兩國於2008年協議成立「跨國界醫護區」（ZOAST），居民可互赴鄰國醫院就醫或住院，無須事先申請健保同意，如同在本國。法國地區包括里耳、平北、菀關、阿曼提業等，比利時方面則包括Mouscron-Cominess、Ypres、Estaimpuis等地區，區內居民數達三十萬人。

(四)與法國觀光醫療業合作之機構

◆Sam Medical

Sam Medical位於巴黎，成立於2006年，主要安排國外病患前往法國治療，除洽約醫院醫師外，處理所有行政手續，協助看診翻譯，並負責住宿、交通、觀光等（網站：www.sam-medical-france.com）。

◆Novacorpus

瑞士日內瓦醫師Stephane de Buren看準觀光醫療潛力，成立Novacorpus，以不屬瑞士基本健保給付範圍之眼科及牙科為主，與

法國及西班牙診所簽約，協助瑞士人前往就醫，並在瑞士建立術後追蹤醫療服務。法國與瑞士相鄰，法語系瑞士民眾大多數前往法國治療近視，瑞士收費約3,300～6,000歐元，而在鄰近法國各國治療則約2,200歐元，差價高達30～60%（網站：www.novacorpus.fr）。

◆Surgery in France Ltd

對英國人而言，前往法國治療是最省時省錢的辦法，英國觀光醫療專業公司Surgery in France Ltd即應運而生。該機構主要協助英國人前往法國接受治療，全程協助訂約、看診、翻譯、行政手續、住行安排等（網站：www.surgeryinfrance.com）。（巴黎台貿中心，2009）

二、瑞典

瑞典觀光資源豐富，且醫療技術全球知名，但由於醫療費用過高，境內的觀光醫療產業很難擴張。即便如此，大型醫院及診所還是經常參加國際性展覽，藉此吸引高收入且注重旅遊品質的人士到瑞典接受醫療服務。

由於通訊科技的發達，民眾可以利用網路輕易的找到自己所需的醫療服務，並且還能事先比較市場價格。因此，除了較複雜的重大疾病需要由專業醫師定期診療外，其他如牙醫及整型美容類等醫療服務，瑞典人大多會將價格與醫療技術列為選擇醫療院所時之優先考量。

(一)國外醫療費用比瑞典低廉

在瑞典，植牙手術一顆牙大約需要花12,500瑞典克朗（約為新

台幣57,500元），臉部拉皮手術價格大約是65,000瑞典克朗（約新台幣299,000元），這對一般中等收入的人士而言，經濟上是一項不小的負擔。

同樣的雷射視力矯正手術，在國外例如土耳其就比瑞士便宜大約15,000瑞典克朗（約新台幣69,000元）。在波蘭看牙醫的價格比在瑞典境內便宜很多，若赴波蘭旅遊順便看牙醫，機票費、住宿費及牙醫診療費加起來，與在瑞典純粹看牙醫的花費差不多。

比較特別的一點是，瑞典人利用到泰國旅遊時接受胸部整型及做眼皮手術的人特別多，主要係因為此類手術兩週後必須回到診所接受復原檢查，停留兩週的食宿費用比起來，泰國較歐洲便宜很多，根據業者的資料顯示，瑞典人出國時順便看牙醫的人口最多，其次是豐胸手術、抽脂及雷射視力矯正手術等。

此外，近年來瑞典人趁出國觀光時順便看牙齒以及做整型美容的人口有日益增加的趨勢，瑞典境內每年接受整型美容的人數大約有二萬五千人，其中90%是女性，但男性接受整型手術的人數也有日漸增加的趨勢，大多數以二十五至四十五歲間之人士為整型美容之最大族群。

(二)歐盟醫療服務保障病患權利

瑞典為社會福利國家，採全民醫療保險制度，瑞典人民生病看醫生每年自付額最高為900瑞典克朗。

瑞典各地的地方政府（Landstinget）是負責規劃大眾醫療服務系統的單位，雖瑞典醫療水準聞名全球，但由於平均薪資較高之原因，其境內所有醫療院所對醫護人員之聘用都極為謹慎，不願造成醫院經濟上太大的負擔，因此往往造成醫院內部醫護人員短缺之情

況。故在瑞典境內需要接受手術治療的病患往往要排四、五個月的
時間,等候開刀通知。

為提升歐盟各國的醫療服務品質及縮短病患等候就醫之時間,
歐盟國將朝醫療服務互動方向努力。病患若在自己國家內無法得到
適當之醫療服務,或者等候就醫時間太長,病患有權在歐盟國家申
請到另一家醫療服務機構就醫,並在回國後申報醫療費用。

由於病患的醫療費用是由地方政府支付,所以在安排病患就醫
時,醫療費用成了地方政府考量的因素之一。在某些情況下,安排
病患到國外就醫的醫療費用可能比在瑞典境內就醫便宜。故瑞典政
府會選擇與國外醫院合作診療。不過,政府支付的醫療費用僅限於
必要性的疾病及牙齒診療,並不包括整型美容。同屬歐盟國家的土
耳其、希臘及波蘭等國的醫療技術水準不差,且費用比瑞典便宜很
多,所以往往成了瑞典地方政府選擇合作診療的對象。

(三)瑞典觀光資源走精緻路線

除擁有知名的觀光景點外,優良的水質、新鮮的空氣及豐富的
戶外活動等,都是瑞典吸引大批觀光客的賣點。2008年至瑞典觀光
的外國遊客人數超過六百六十萬人,為瑞典觀光產業帶來將近910
億瑞典克朗(約124.4億美元)的營收。瑞典觀光產業自2000年至
2007年間成長率為100%。

瑞典像其他國家一樣,非常珍惜醫療服務,可為觀光帶來極大
的附加價值,但基於國內醫療費用高且食宿均昂貴的限制下,觀光
醫療產業只能走精緻路線。不過,瑞典醫療服務的管理效率在國際
上口碑極佳,瑞典貿易委員會的目標,為讓瑞典醫療服務繼汽車、
IT及環保科技之後,成為瑞典重要出口項目之一。

　　為了達成此目標，瑞典政府已撥下220萬瑞典克朗（約30萬美元）之經費，用來建立一套政府及地方之間良好的資訊傳輸系統。醫療服務出口經營通常分為三部分：即投資國外醫療中心、醫療技術指導及醫學人才培養等。

(四)台灣可招來之觀光商機

　　目前瑞典人利用到泰國旅遊時做胸部整型，或利用到波蘭及鄰近的波羅的海三小國旅遊時看牙醫的人口越來越多。這些國家所需的醫療費用往往都比瑞典便宜至少一半以上。瑞典人選擇做整型美容的人口有日益增加的趨勢。

　　台灣的醫療服務挾其優質的技術與合理的收費，已吸引不少外籍人士來台就醫或健檢，不過，由於推動國際醫療服務才剛起步不久，台灣醫療觀光產業在瑞典知名度還不夠，政府及民間醫療團體不妨多與瑞典各地的地方政府進行醫學交流，並且邀請相關單位到台灣訪問，以結合台灣的觀光及醫療業者，共同合作提供最佳醫療服務及適當的旅遊行程，必定能建立起良好的信譽並拓展商機。（斯德哥爾摩台貿中心，2009）

三、土耳其

　　每年有上百萬觀光客湧入土耳其從事觀光活動，為土耳其帶來可觀的外匯收入，而其中有三十萬名觀光客係從事觀光醫療行為，因此土耳其已成為觀光醫療業的重要國家之一。

　　全球觀光醫療產業目前正展開激烈的競爭，過去開發中國家有錢的人，總是選擇到已開發國家接受較高水準與品質的醫療服務，

且人數有逐漸增加的趨勢。

(一)全球病患偏好土耳其私人醫療機構

對於國外特定醫療機構與設備不熟悉的病患，土耳其可透過觀光醫療仲介公司來整合醫療需求。許多仲介透過網路來招募對象，這些仲介服務運作模式如同專業的旅行，以「Med Retreat」為例，這家醫療仲介公司可提供客戶在印度、泰國、馬來西亞、巴西、阿根廷、土耳其和南非等七個國家一百八十三個醫療項目中，選擇各種醫療服務行程。

依據觀光醫療公會的資料，2007年以醫療為目的出國的觀光客有五萬人，他們每人每星期平均花費約7,000美元。

(二)伊斯坦堡具觀光與醫療潛力

土耳其伊斯坦堡是國際知名的觀光與商業城市，而為數眾多的公私立和大學附設醫院都擁有完整的醫護人力，以提供該城市一千四百萬居民醫療服務。

在土耳其超過二百家私人醫院和十家大學醫院中，至少有五十家外觀豪華、醫療設備及技術完善的現代化醫院。其中有三十家獲得美國醫療衛生機構認證聯合委員會（JCI）評鑑通過的醫院，而有二十家位於伊斯坦堡。

根據美國資料顯示，土耳其和伊斯坦堡為擁有最多國際認可醫院的國家及城市。考量以上因素，就觀光醫療而言，伊斯坦堡是提供土耳其以及全世界各項醫療服務最主要的地方，已成為觀光醫療業之品牌，不僅為文化之首都亦為觀光醫療之首都。

(三)適合水療、養生和高齡旅遊

土耳其擁有大約一千五百處溫泉資源及二萬三千張床位，最受歡迎的溫泉觀光地點為Afyon、Yalova和Bursa；Antalya主要適合高齡旅遊，Izmir為水療（spa）和養生旅遊，至於伊斯坦堡則是同時兼具文化觀光與醫療潛力之城市。

近年來，伊斯坦堡之公私立醫療服務在規模上有所突破，目前公立和私人醫院擁有約三萬張病床，而土耳其衛生部預期未來伊斯坦堡將增加至四萬張床，一方面興建新醫院，一方面更新醫院設備。

(四)追溯於羅馬時代之治療方式

赴土耳其進行觀光醫療的病人及其家屬並非僅接受身、心理醫療服務，亦充分享受土耳其歷史古蹟與觀光資源。土耳其各個水療和溫泉觀光中心提供美容健保服務，使用的治療方法可追溯到羅馬時代。赴土耳其觀光之人數中有80%是土耳其裔的病人，他們居住於國外卻偏好在土耳其接受治療。

來自世界各國的病人包括美國、中國大陸、南非、南韓及日本，都前往土耳其接受治療，恢復身體及心理的健康。2008年總計有三十萬人因健康理由前往土耳其，而接受手術及其他醫療的病人，平均每人花費約8,000美元；去溫泉區之觀光旅客，每人平均花費約8,500美元。前往治療之病患，不僅獲得世界知名的土耳其內外科醫生的最新技術治療，也享有友善之對待。

(五)平價觀光醫療吸引美國人

在美國人喪失健保及普遍失業的情況下，現赴土耳其進行醫

療觀光是降低醫療支出的好方法。在土耳其觀光醫療病人之比例，美國人所占比例很高，便宜的價格是他們主要考量。每年赴土耳其觀光之美國人約為四萬人，為土耳其帶來1.5億美元之收益。原只有歐盟會員國人民偏好土耳其旅遊，但在全球金融危機後，美國人也開始對土耳其產生興趣。一份土耳其工商企業家協會健康委員會統計，至土耳其從事觀光醫療之病人，花費會比一般觀光客多十二倍。

(六)觀光醫療投資獲益可期

2008年赴土耳其之旅客大多屬於中等收入，比高所得與低所得之人數來得多。而觀光醫療與傳統觀光之差別在於從每位旅客身上得到的收益。2007年土耳其從每個觀光客得到的收益為600美元，其正全力準備在2023年達到每人1,350美元；然而每位赴土耳其接受醫療和手術之旅客，不計旅行費用和非醫療支出的花費為3,500～3,5000美元間，若進行腎臟移植手術，可能會高達10萬美元。

土耳其以其自由化的投資政策及實質的投資誘因，提供了外國公司絕佳的機會。土耳其政府也已表示，非常重視該國觀光醫療業的發展，並歡迎外國投資者和觀光相關服務之公司加入成為合作夥伴。這對外國投資者是項好消息。（伊斯坦堡台貿中心，2009）

四、美國、克羅埃西亞、波蘭與匈牙利

(一)美國

美國醫療費用高昂，根據Mattoo及Rathindran兩位學者表示，在美國進行一次膝蓋關節手術（不含住院及其他醫療費用），平均

價格為11,692美元、靜脈曲張手術為7,993美元，赴國外接受治療的價格遠比在美國國內接受治療為低。

(二)克羅埃西亞——成為牙科觀光醫療中心

在克羅埃西亞治療牙齒比歐陸國家便宜許多，近年來，該國已逐漸成為牙科觀光醫療中心。在克羅埃西亞可以同時享受度假及日光浴，還能順便進行牙科治療，去過的人都異口同聲的說物超所值。

(三)波蘭——現代化醫療服務吸引西歐遊客

目前波蘭已成為西歐熱門的觀光醫療地點。波蘭國土西邊與德國接壤，最早波蘭的觀光醫療遊客來自德國或其他醫療服務病患，自2004年波蘭加入歐盟後，低廉的價位、高於西歐的標準、現代化的醫療服務，吸引許多丹麥、愛爾蘭、瑞典和英國等西歐國家的遊客。

(四)匈牙利

匈牙利醫療價格低廉，平均為美國醫療價格的40～50%。前往匈牙利治療主要為歐洲遊客，多數遊客進行牙科及美容手術治療。（陳子房，2009）

五、澳大利亞

據估計，全球觀光醫療市場擁有1兆美元的潛在商機，而每年到訪澳大利亞的海外遊客高達五百四十七萬人。澳大利亞政府及相關單位已決定爭取這塊大餅。來自旅遊、衛生、醫療和政府部門的

六十多位代表發表了一項聯合聲明，表示將發展這項未經開發的產業，將配合觀光資源，吸引大量海外遊客來澳大利亞進行觀光醫療。

(一)完善醫療體系享譽海外

在2008年，澳大利亞觀光醫療產業應該以快速成長且年收入10億澳元為目標，估計澳大利亞觀光醫療產業可替澳大利亞經濟每年帶來6億澳元的收入。澳大利亞醫療保健產業早已引起海外遊客注意，他們選擇有提供Spa服務、諮詢及減肥計畫的度假勝地旅遊。澳大利亞還有提供豪華的健檢服務以及更多專業的手術，如靜脈注射、冠狀動脈繞道手術、安裝人工電子耳、肥胖、糖尿病以及皮膚癌相關治療等。再加上機票及度假行程，整套服務僅為美國手術花費的三分之一。與其他已開發國家或未開發國家相比，醫療體系較為完善，而消費者傾向在已開發國家接受服務，故其占有很大的優勢。

(二)國內醫療服務將順勢漲價

便宜且高科技的醫療服務是觀光醫療最大誘因，也是促使醫療服務全球化的推手，但潛在的風險還是不容輕忽。澳大利亞醫療協會認為，推廣觀光醫療可能會使國內醫療服務帶來衝擊，例如吸引高消費海外遊客來澳大利亞從事觀光醫療很可能會使該國醫療服務業者展開競價戰爭，另一個問題，新遊客可能導致澳大利亞國內醫療服務和治療項目價格上升。消費者比較價格或許容易，但評估潛在的醫療風險、看護標準差異，或者在沒有醫生指導下做出適當的醫療決定不一定容易，這些都是潛在的危險。許多國家目前尚未對

病人提供適當且誠信的保護，造成不少誤診的案例。

　　而西方國家透過觀光醫療大大轉變其原本對第三世界國家，例如印度及其他亞洲地區的生活品質和健康照護水準原有的印象。這些主要歸功於那些想要把自己國家塑造成國際觀光醫療中心的政府，他們大力支持且成功而有技巧的包裝國家醫療系統、服務及設備。

(三)落實澳大利亞觀光醫療制度

　　澳大利亞是英語系國家，環境與文化背景普遍被西方國家其他英語系國家接受。對於願意接受海外醫療服務的遊客來說，能直接與醫護人員用英語溝通，會減少許多心理上的負擔。

　　由澳大利亞政府資源旅遊部資助，澳大利亞旅遊出口協會與北昆州亞熱帶旅遊局聯合主辦的「醫療保健旅遊會議」在2009年9月3日在澳大利亞北部的旅遊勝地凱恩斯舉行。來自觀光旅遊業、醫界、衛生部門、大學相關科系研究單位等約六十位澳大利亞產、官、研、學界代表，發表了一項聯合聲明「凱恩斯宣言」，決定促進澳大利亞進軍國際觀光醫療市場。

　　澳大利亞醫療技術高，因此許多亞太地區遊客前往該國進行外科手術和水療項目，間接促進了澳大利亞本地衛生和健康領域快速成長。該會議指出，目前美國是全球觀光醫療的主要目的地，而澳大利亞則有條件成為亞太最大的觀光醫療目的地，贏取東南亞的廣闊市場。目前澳大利亞醫療水準已在東南亞擁有良好優勢。會議中還表示，澳大利亞的自然風貌和土著文化也是吸引海外遊客的賣點之一，再配合水療，澳大利亞可推出以「幸福之旅」為口號的保健養生、知性之旅。

(四)政府大力改革國內醫療制度

與美國一樣,澳大利亞也存在醫療費用過高、醫療保險普及度不高,導致許多澳大利亞人根本負擔不起本國醫療等因素。由於海外遊客對澳大利亞觀光醫療市場並不熟悉,而澳大利亞本身也還在累積觀光醫療的經驗與知識,這些都是該國發展國際觀光醫療產業將面臨的問題。澳大利亞總理在2009年9月初公布國家衛生和醫院改革委員會的一份報告,顯示政府將著手對澳大利亞全民醫療保險體系進行自其1980年設立以來首次最全面的改革。提出在醫療體系改革中將實行新的醫師薪資制度,取消現行的按接診病人數量以計算醫生薪資的方法,改為依照病人治癒數量計算醫生薪資。

報告中還提到聯邦政府從州級政府處接管部分衛生服務,主要包括在醫院之外的首要護理服務,例如門診護理、社區衛生中心及基本的牙科和養老服務等。政府的改革則包括以下幾個方面,引進電子病歷以減少醫療失誤;避免醫生採取不恰當的治療方法;為慢性病患看診能得到額外獎金;給患者最好的治療,盡最大努力避免病情惡化至須住院治療的地步;家庭醫生在開業時間外為長期慢性病患者看診或進行治療,將得到加班酬勞。

現行醫療制度在計算醫生薪資時,以接診病人數量為基礎,導致不少醫生只在乎今天看到了多少病人,並不重視治療效果,也不願對潛在疾病進行早期預防治療。但新措施則鼓勵家庭醫生對潛在的糖尿病、氣喘病、急慢性肺炎患者進行早期預防治療,及早遏制病情惡化發展。

(五)中東、北美及中國大陸來客多

澳大利亞旅遊出口協會去年的一份報告指出，中東、北美、英國以及中國大陸將有可能成為澳大利亞觀光醫療的主力市場。對中東地區來說，澳大利亞本來就是個受歡迎的旅遊地點，中東人平均在歐洲旅遊至少停留三星期。由於中東國家正面臨不斷增加的健康問題，其中40%的人口有肥胖問題、20%有糖尿病問題。沙烏地阿拉伯的醫療環境目前缺乏足夠的醫院，也因此提供了澳大利亞良好的機會向中東地區推廣觀光醫療。

報告中還提到，美國有四千三百萬的人口未加入健康保險，而有一億二千萬人沒有牙齒保險。到2007年大約四千五百萬的人口會超過六十五歲，因此，澳大利亞觀光醫療基本上很有條件吸引許多來自美國的遊客。

近年來，中國大陸工業化和環境汙染對國內民眾的健康影響頗大，但同時也增加了中國大陸遊客來澳大利亞進行觀光醫療的機會。澳大利亞旅遊預測委員會預測中國大陸港澳人數將從2005年的二十八萬五千人增加到2015年的九十一萬一千人，平均每年增加12%。如果這項數據實現，中國大陸將會成為澳大利亞第三大海外遊客來源國，也將是對澳大利亞經濟貢獻最大的國家。

澳大利亞有條件成為亞太最大的觀光醫療目的地，贏取東南亞的廣闊市場。而一個新興產業的發展，許多時候需藉由業界和政府多方面的支持與努力才能成功，澳大利亞觀光醫療產業雖在全球觀光醫療的舞台上起步稍晚，但也正好利用他國發展的經驗，再加上瞭解自身的優勢，吸引海外遊客。因此，可以預見澳大利亞觀光醫療在未來極可能成為一個極具競爭優勢的產業。（雪梨台貿中心，2009）

問題討論

1.試述發展國際醫療觀光之背景？

2.試述亞洲國家發展醫療觀光之優勢？

3.試述亞洲國家與歐美國家發展醫療觀光之不同？

Chapter 3

台灣發展國際醫療之前景
——以新加坡Parkway Holdings Limited 國際醫療發展策略為借鏡[11]

第一節　新加坡Parkway Holdings Limited國際醫療發展之策略

第二節　台灣從事國際醫療之可行性

第三節　兩國發展國際醫療之比較——新加坡能，台灣更能

11　羅琦，〈探討台灣區域教學醫院發展國際醫療之可行性：以新加坡百彙康護集團為鑑〉，元智大學碩士論文，2007年6月，頁36-84。

🚑 第一節　新加坡Parkway Holdings Limited國際醫療發展之策略

一、Parkway Holdings Limited介紹

新加坡Parkway Holdings Limited發展已約有五十年的歷史，其有超過一千五百名專科醫師和四十種專科，其事業體分為醫院、健康服務和其他非核心事業項目三大區塊。事業體詳列如**表3-1**。

表3-1　Parkway核心事業體[12]

核心事業	
醫療體系	健康照顧服務體系
新加坡 1.Mount Elizabeth Hospital(505-bed) 2.Gleneagles Hospital(380-bed) 3.East Shore Hospital(123-bed)	初級照護服務(Primary healthcare) 1.GP Services 2.Dental Services
國際醫院 汶萊 Gleneagles JPMC 印度 Apollo Gleneagles Hospital, Kolkata 馬來西亞 Gleneagles Intan Medical Centre, Kuala Lumpur Gleneagles Medical Centre, Penang Pantai Medical Centre, Kuala Lumpur Pantai Cheras Medical Centre, Kuala Lumpur Hospital Pantai Indah, Kuala Lumpur Pantai Klang Specialist Medical Centre, Klang Hospital Pantai Putri, Ipoh Hospital Pantai Mutiara, Penang Hospital Pantai Ayer Keroh, Melaka	診斷服務(Diagnostic services) 1.Radiology Services 2.Laboratory Services 臨床研究 1.Contract Clinical Research 2.Data Management and Biometric Services 顧問服務 1.Hospital Development 2.Hospital Management

[12]　Parkway Holdings Limited, 2007 (http://www.parkway.com.sg/)。

　　醫院部分除新加坡外，另於馬來西亞、汶萊、印度共有十四家醫院2,800病床提供醫療服務；而在健康照護服務方面提供有初級醫療、檢查檢驗診斷服務、臨床研究和醫院經營管理顧問服務。

　　Parkway於孟加拉、汶萊、加拿大、中國、香港、印度、印尼、馬來西亞、緬甸、巴基斯坦、菲律賓、蘇聯、斯里蘭卡、泰國、阿拉伯聯合大公國、英國和越南，設立四十四個醫療轉介中心（medical referral centres），以貼近區域消費者的需求，提供一步到位的服務。Parkway為亞洲地區私人醫療照護服務提供者中，橫跨初級、次級、三級、四級醫療照護，同時並於母國之外提供整合性的醫療服務。

　　隨著消費者對高品質醫療照護的需求日益增加；加上新加坡政府自2003年以來積極推動新加坡國際醫療的發展，致力將新加坡定位為區域醫療的樞紐中心，外在環境影響下，Parkway將集團定位為「Integrated Healthcare」提供者。隨著國際醫療業務的推展，根據Parkway於2002年統計當年度至新加坡就醫的外國病人中，有50%的外國人選擇至Parkway接受醫療服務。近五年來，Parkway藉由核心醫療服務的發展對於營收及服務量上的成長有顯著助益。

　　2005年Parkway醫院體系服務量及營收統計如**表3-2**。

二、環境偵查

(一)總體環境：SWOT分析

　　由SWOT分析來探討Parkway如何使用強勢並利用機會及減少弱勢並避免威脅，來發展其國際醫療的策略。

表 3-2　Parkway Hospital服務量統計表[13]

Singapore Hospitals

	2004	2005	2005 vs. 2004
Number of Hospitals	3	3	
Number of Inpatient Admissions	49,109	49,980	1.8%
Number of Day Cases*	13011	13444	3.3%
Average Length of Stay(days)	3.48	3.56	2.3%

*Day Ward Admissions only

International Hospitals

	2004	2005	2005 vs. 2004
Number of Hospitals	4	11	175.0%
Statistics for 2 Majority-owned Facilities			
Inpatient Admissions	15461	16649	7.7%
Average Length of Stay(days)	3.32	3.37	1.7%

Our international hospitals from 4 to 11. The table above showa the increase in inpatient volume as well average length of stay in the Brunei and Penang hospitals.

◆外在環境分析——機會與威脅

　　① 經濟的力量：亞太地區醫療旅遊發展潛力雄厚

　　根據世界觀光組織評估，2020年將會有三億多觀光客選擇在亞太地區旅遊，占國際觀光客的四分之一。香港貿易發展局更提出報告指出，2005年全球保健醫療市場規模達2,000至3,000億美元，亞洲地區醫療服務價格相對歐美國家低，發展潛力更是雄厚[14]。

[13] Parkway Holdings Limited Annual Report (2005)。

[14] 經建會（2006），〈掌握全球觀光醫療服務產業新商機〉，經建會綜計處。

②政府與法律的力量：列入國家經濟發展政策、醫療行銷法
　令鬆綁及鼓勵私人醫療機構的設立

自2003年以來，新加坡國際醫療計畫即在新加坡衛生部主導
下，由新加坡經濟發展局、新加坡旅遊局、新加坡企業發展局共同
推動。新加坡政府除早已於1997年放寬西醫業務宣傳規例，讓醫生
可於報章雜誌等發布醫療訊息，讓大眾知道正確的醫療資訊，而並
非誇大或鼓吹使用服務的廣告。其更於2004年推行新法例，容許醫
護界在國外進行業務宣導，吸引海外人士到當地「醫療旅遊」。而
新加坡衛生部於2006年12月亦宣布，為了達到在2012年時，每年能
有100萬名外國病人在新加坡接受醫療保健服務的目標，決定未來
興建更多私人醫院[15]。

③內需市場小

新加坡人口僅有420萬左右，但醫療服務提供者除了公立的
National Healthcare Group（4家，5,097床）、Singapore Health
Services（4家，3,122床）兩家醫療集團外，尚有私人的Parkway
Group（3家，1,008床）、Raffles Hospital（1家，380床）、Mount
Alvernia Hospital（1家，303床）。其中，根據2001年Parkway
Group年度報告中更指出，因為新加坡經濟景氣衰退，導致新加
坡民眾因經濟因素之考量而減少至私人醫療體系就醫，由Parkway
Group於2001年到2002年服務量之衰退可得知，詳如表3-3。

④醫療價格相對西方國家具競爭優勢

新加坡之醫療費用雖較泰國、印度略高但與西方國家相較
仍具價格競爭優勢，而其醫療費用約為西方國家之六分之一（表
3-4）。

[15] 中央社（2006）。

表3-3　Parkway 2000年至2005年醫療服務量統計（新加坡）[16]

	1998	1999	2000	2001	2002	2003	2004	2005
Number of Hospital	3	3	3	3	3	3	3	3
Inpatient Admission	50,628	50,817	51,516	46,601	43,754	45,470	49,109	49,980
No of Day Cases	9,654	10,942	11,792	11,533	11,674	11,537	13,011	13,444
Average Length of Stay	3.62	3.65	3.60	3.59	3.55	3.52	3.48	3.56
Patient Days	183,045	185,266	185,212	167,360	155,421	160,260	170,766	-

表3-4　海外主要手術價目表[17]　　　　　　　　　　　　　　　　單位：美元

手術項目	新加坡	泰國	印度	美國（自費價）	美國（保險價）
心臟繞道手術	20,000	12,000	10,000	122,424~176,835	54,741~79,071
胃繞道手術	15,000	15,000	11,000	47,988~69,316	27,717~40,035
血管成形術	13,000	13,000	11,000	57,262~82,711	25,704~37,128
膝關節置換術	13,000	10,000	8,500	40,640~58,702	17,627~25,462
髖關節置換術	12,000	12,000	9,000	43,780~63,238	18,281~26,407
乳房切除術	12,400	9,000	7,500	23,709~34,246	9,774~14,118
脊柱融合術	9,000	7,000	5,500	62,778~90,679	25,302~36,547

[16] Parkway Holdings Limited Annual Report (1999-2005)。

[17] Subimo (U.S.rates,include at least one day of hospitalization)；PlanetHospital Inc。

⑤其他國家的競爭威脅：馬來西亞、泰國、印度積極推動醫
　療旅遊

馬來西亞、泰國兩國所推出的「醫療旅遊」有幾個共通點，亦
即舒適、享受、便宜。病人抵達後，立即接送到五星級旅館，而這
個飯店不是跟醫院有合約關係，就是根本與醫院屬同一機構，病人
一方面可以在飯店內享受各種國際水準的休閒設施，另一方面也可
以在「空閒的時候」去做身體檢查或甚至動手術。而新加坡地狹人
稠，基本上沒有什麼觀光資源。其次就區域內而言，新加坡最大劣
勢就是生活消費指數相較於馬來西亞、泰國、印度高出許多。

泰國於2005年已經接待了120萬外國病人。其中，包括在泰國
工作的外國人身體不適前往就醫的人數。新加坡方面，在旅遊局
和醫療界的合作下，2005年，共有37萬4,000名外國遊客前往新加
坡就醫，比2004年的32萬人次增長了23%。相比較，泰國同期增長
37%，馬來西亞增長49%。

印度觀光醫療優勢在於費用較低，不論心臟疾病、美容整
型、更換關節或牙科手術，印度醫療費用平均比西方國家便宜高達
70%，但也比新加坡、泰國低30%至40%。印度目前是英國人進行
心導管手術及器官移植的熱門地點，印度政府預測，未來六年印度
醫療保健產業每年產值可達170億美元[18]。

◆ 內在資料分析

1.Parkway整合性醫療照護（Integrate Healthcare）的資源與能
　力，Integrate Healthcare策略包括：

[18] 同註14。

(1)持續強化Parkway在新加坡第三級和第四級私人醫療照護
　　體系中領導者的地位。

(2)強化行銷的功效吸引更多的國際病人選擇到新加坡就醫。

(3)投資新穎、創新和先進科技是醫療照護服務成長的關鍵因
　　素。

(4)Parkway透過醫院經營的專業，並藉由策略聯盟成長型機
　　構或聯合新設立需經營管理之醫院，發展及建立國際醫院
　　網路。

(5)對於機構核心活動有幫助之提案，應有選擇性的定義及投
　　資，並確保其有吸引力的報酬。

(6)藉由教育訓練和激勵員工，創造一動態且積極的組織環
　　境，使機構不斷的發展其專業能力及核心競爭力[19]。

2.Parkway一步到位（One-stop Service）國際醫療服務的資源
　與能力，建立通路提供一步到位的國際醫療服務，以提升消

表3-5　Parkway整合性醫療照護VRISA分析[20]

屬性	主要問題	答案
顧客價值 Customer Value	Parkway的整合性醫療照護提供的顧客價值為何？	不論是簡單制度到複雜、例行性到先進，從出生到其爾後，Parkway都將提供全方位的整合性的健康照顧網路和機構。依顧客在生命的不同階段的需求都能接受到不同的健康或癒後照護。Parkway相信頌揚生命循環的方法，就是藉由傳遞初級到四級醫療專業照護。

[19] 同註13。

[20] 同11，頁44。

屬性	主要問題	答案
稀少性 Rareness	是否是唯一具有整合性醫療照護的醫療機構？如果不是則是否該項能力優於競爭對手？	Parkway藉由有豐富經驗的醫療團隊，包括醫師、專科醫師、臨床醫師、護士、技術人員及其他專業的員工，Parkway提供整合性醫療照護包括： 1.擁有及管理在新加坡及其他亞洲地區的醫院。 2.初級照護（普通開業醫師和牙醫）。 3.診斷服務（放射和檢驗服務）。 4.洗腎服務。 5.管理式照護。 6.臨床研究。 7.醫療援助。 8.採購服務。 9.IT服務。 10.居家照護和復健。 11.諮詢（醫院設計和管理）。
模仿 Imitability	資源是否易於被模仿？	不易被模仿。Parkway的醫院體系為新加坡最大的私人醫療體系（約占60%）；初級照護網絡亦為新加坡最多一般開業醫師參與；而其在全球共設有四十四個醫療轉介中心（MRCs），提供醫師轉介、預約服務、急診照護、醫療旅遊規劃及醫療協調等服務，以貼近區域顧客的需求，除Parkway新加坡醫院體系外，也有國際醫院可供選擇。
持久性 Substitutability	競爭者是否也可提供相同的價值整合性醫療資源給顧客？	Parkway為強化其整合性醫療服務提供者的領導地位，並專注其核心「醫療照護」事業，Parkway相當重視人力資源和先進設備的投資以面對未來的醫療挑戰。
收益性 Appropriability	Parkway是否可由整合性醫療照護中獲益？	Parkway2005年營收與2004年相較成長35%；淨利由2004年的50.5百萬坡幣增加到2005年的62百萬坡幣，成長22%。

費者至Parkway Group新加坡或Parkway Group國際醫院就醫可能性，包括：

(1)媒體通路：利用網路及客服專線提供消費者二十四小時線上諮詢服務，提供的服務內容包括：醫師轉介及預約服務、急症照護、旅程安排及醫療諮詢建議。

(2)實體通路：Medical Referral Centres（MRCs）。Parkway Group於孟加拉、汶萊、加拿大、中國、香港、印度、印尼、馬來西亞、緬甸、巴基斯坦、菲律賓、蘇聯、斯里蘭卡、泰國、阿拉伯聯合大公國、英國及越南，設立四十四個醫療轉介中心，以貼近區域消費者的需求，提供一步到位的服務。轉介醫療中心（MRCs）提供醫師轉介、預約服務、急診照護、醫療旅遊規劃及醫療協調等服務。

3.Parkway品質保證。透過參與各類品質認證機構的品質認證機制，建立機構專業及安全的品質形象，2006年Parkway Group品質保證如下：

(1)通過美國Joint Commission International（JCI）認證之機構Gleneagles及Mount Elizabeth Hospital（An international seal of quality patient care and safety）。

(2)Asian Hospital Management Award。

(3)Culinary Challenge Award。

(4)Excellent Service Award。

(5)Family Friendly Employer Award。

(6)National Training Award。

表3-6　Parkway一步到位（One-stop Service）國際醫療服務
　　　　VRISA分析[21]

屬性	主要問題	答案
顧客價值 Customer Value	Parkway一步到位的國際醫療服務提供顧客價值為何？	利用網路及客服專線提供顧客二十四小時線上諮詢服務，且積極設立醫療轉介中心，幫助顧客迅速獲得專業、個人化的照護及先進技術的新加坡醫療機構。Parkway提供的服務內容包括：醫師轉介及預約服務、急症照護、旅程安排及醫療諮詢建議。
稀少性 Rareness	是否是唯一具有一步到位國際醫療服務的醫療機構？如果不是則是否該項能力優於競爭對手？	Parkway Group於孟加拉、汶萊、加拿大、中國、香港、印度、印尼、馬來西亞、緬甸、巴基斯坦、菲律賓、蘇聯、斯里蘭卡、泰國、阿拉伯聯合大公國、英國及越南，設立四十四個醫療轉介中心，以貼近區域消費者的需求，提供一步到位的服務。轉介醫療中心（MRCs）提供醫師轉介、預約服務、急診照護、醫療旅遊規劃及醫療協調等服務。
模仿 Imitability	資源是否易於被模仿？	不易被模仿。醫療轉介中心提供醫師轉介、預約服務、急診照護、醫療旅遊規劃及醫療協調等服務，以貼近區域顧客的需求，除Parkway新加坡醫院體系外，也有十四家國際醫院可供選擇。
持久性 Substitutability	競爭者是否也可提供相同的價值資源給顧客？	Parkway不斷積極的透過策略聯盟、合資的模式建立起全球醫療轉介中心的實體通路。
收益性 Appropriability	Parkway是否可由整合性醫療照護中獲益？	2004年至2005年至新加坡醫院體系接受醫療照護的外國病人增加39%。

[21] 同註13，頁46。

(二)國際醫療產業環境：五力分析

◆潛在進入者的威脅

在亞太地區醫療旅遊發展潛力雄厚，亞洲國家除馬來西亞、泰國、印度外其他國家如韓國、香港、菲律賓、中國甚至於台灣目前皆致力發展醫療觀光。自2003年以來醫療旅遊產業，即列入新加坡國家經濟發展重點政策；新加坡醫療行銷法令鬆綁並鼓勵私人醫療機構的設立，醫療旅遊產業吸引力大，因此潛在進入者威脅也增大。

◆替代品的威脅

馬來西亞、泰國、印度等國家亦積極推動醫療旅遊，其醫療費用相較新加坡低，而擁有的觀光資源也較新加坡豐富，以泰國康民醫院為例：泰國方面，由於變性、整型手術技術高，泰國政府又積極推動行銷策略，據統計，2005年全球有128萬名外國人到泰國治療，為泰國創造近86億美元外匯，預估2006年將增至140萬人，可為泰國創造外匯達100億美元。

其次，*Newsweek*，2006年10月將泰國康民國際醫院作為週刊封面，在《新聞週刊》國際版中列出泰國最大間私立醫院首度成為前十大世界級景點。*Newsweek*稱康民是亞洲首座國際級公認的醫院，也是世界擁有最先進及效率設施的醫院之一。根據康民醫院的年度報告書，2005年前往康民醫院的患者人數中，外國籍占49%，其中又以美國籍的比例最高，另外還包括阿拉伯聯合大公國、阿曼、日本、澳洲等地的患者[22]。

[22] Bumrungrad, 2006。

　　印度觀光醫療優勢在於費用較低，不論心臟疾病、美容整型、更換關節或牙科手術，比新加坡低30%至40%，目前是英國人進行心導管手術及更換器官熱門地點。

◆購買者的議價力

　　資訊不對稱的情況在醫療產業相對於其他服務業更為顯著。儘管近年來網際網路興起，已使消費者缺乏資訊的問題獲得一些改善，但由於治療效果不確定性的存在，消費者在醫療市場上仍無法擁有完全的資訊。因為醫療的不確定性，為避免醫療所產生的風險，醫療保險也應運而生。

　　保險的介入也使得醫療市場中，有許多病人在看病時並不直接付費給賣方（醫療提供者），而是由提供保險的第三者來支付醫療服務的費用，形成第三者付費的現象。Arrow（1963）指出，與其他保險相較，醫療保險特殊的地方是，醫療成本不完全只受個人所罹患疾病性質的影響，同時也取決於個人所選擇的醫師與使用醫療服務的意願。

　　而新加坡政府於推動國際醫療時，亦要求各參與醫療機構需公布各種專家的執業收費、醫院帳單、藥物價格及其他專業的預算，加強價格透明度。購買者的議價力，在保險的介入及醫療價格透明化的趨勢下，其議價力因此相對較高。

◆供應商的議價力

　　Parkway的「整合性醫療」策略，除了整合初級到第四級醫療照護及診斷性醫療服務外，另於管理上採集權控制以整合集團的採購和管理並非透過合資的方式以達規模經濟，降低供應商的威脅。

◆現存競爭者的強度

　　新加坡政府於2000年為提升公立醫療機構的效率，故將公立醫院整合為兩大體系National Healthcare Group（5,097床）、Singapore Health Services（3,122床），並為確保各醫療體系免於病人來源的流失下，嚴格規定落實轉診制度，一般開業診所僅能將病人轉診至所屬的醫療體系和醫學中心；且急診病人除有特別聲明外一律轉送公立醫療體系。

三、策略形成

(一)Parkway的願景與使命

　　Parkway不斷的修正其願景（Vision）與使命（Mission），藉由公司發展遠景、使命宣言來和管理者、員工與顧客分享，將Parkway由醫療照護提供者的角色轉變為為顧客創造價值的整合性醫療服務，以創造人生不同階段所需的優異照護。一個有用的使命宣言提供員工共同的目標、方向及機會。如同一隻看不見的手，指導不同地理位置的員工獨立作業。卻同時朝向組織目標的實現，而由願景引導企業長期的方向。

(二)Parkway的總體策略

◆Parkway的成長及緊縮策略

　　Parkway於1999年將Parkway定位為成為亞洲地區整合性醫療服務的領導者後，即開始垂直整合初級到第四級的醫療照護服務，並將核心事業鎖定在醫療服務，降低非核心業務於Parkway的

表3-7　Parkway Holdings Limited 的願景與使命[23]

Vision(~2006)
Our vision is to be a leading international healthcare provider of choice with a passion for people and progress.
2007年The global leader in value-based integrated healthcare
Mission(~2006)
We aim to deliver comprehensive healthcare services and quality care consistently to provide value to our customers.We achieve this through responsible practices and continuous investments in our people and technology to meet the challenges of tomorrow.
2007年To make a difference in people's lives through excellent patient care.

比重。分別於2000年將其指標建築物Parkway廣場出售；及2001年將營運績效未達機構設定標準之倫敦The Heart Hospital撤資並出售相關資產後，將處分資產所得的資金用來降低負債比率或轉投資於核心事業。期間Parkway透過不斷修訂其願景，來和管理者、員工與顧客分享，而Parkway2007年願景為「以價值為基礎的全球整合性醫療照護之領導者」。

◆Parkway的國際化策略

① 策略聯盟

Parkway因新加坡內需市場太小，為追求成長的空間，增加本身發展的潛力，藉由延伸其本身的整合性醫療能力，為機構創造更高的價值。Parkway藉由水平擴張及策略聯盟方式，將醫療服務延伸進入海外市場，以降低機構風險。

Parkway除新加坡所屬三家醫療機構採取100%獨資外，目前位於馬來西亞、汶萊、印度策略聯盟之醫療機構皆採合資模式，

[23] 同註12。

表3-8　策略聯盟機構[24]

Parkway國際醫院	床位數	擁有權
汶萊 Gleneagles JPMC	20	75%
印度 Apollo Gleneagles Hospital, Kolkata	325	51%
馬來西亞		
Gleneagles Intan Medical Centre, Kuala Lumpur	303	30%
Gleneagles Medical Centre, Penang	132	70%
Pantai Medical Centre, Kuala Lumpur	264	
Pantai Cheras Medical Centre, Kuala Lumpur	139	
Hospital Pantai Indah, Kuala Lumpur	331	
Pantai Klang Specialist Medical Centre, Klang	69	31%
Hospital Pantai Putri , Ipoh	121	
Hospital Pantai Mutiara, Penang	180	
Hospital Pantai Ayer Keroh, Melaka	250	

投資入股金額由30%到75%，所屬醫療機構至2006年共有十四家。
Parkway透過醫院經營的事業，並藉由策略聯盟成長型機構或聯合
新設立需經營管理之醫院，發展及建立國際醫院網路以達到規模經
濟，並利用各機構彼此資源以達到一加一大於二的效果。

　　② 管理合約

　　Parkway於2000年於越南胡志明市，協助籌設及建立越南第
一家由外國人擁有的200床的醫院，至2005年仍有整型及美容中心
的執照；2005年與印度孟買的研究機構簽訂管理合約（The Asian
Heart Institute and Research Centre）。

[24] Parkway Holdings Limited Annual Report (2002-2005)。

◆Parkway成長策略的產品／市場擴張矩陣

① 市場滲透策略

　　1.增加病床週轉率：在住院人數增加且占床率穩定的情況
　　　下，降低平均住院日數，及提升門診手術服務量，以增加
　　　病床週轉率。

　　2.工作流程改善：2004年Parkway針對其住院作業及出院結
　　　帳流程，分別節省病人20%至40%的等候時間。

　　3.醫院設施：提供無線網路服務等、病房及大廳整修、更新
　　　手術室。

② 市場發展策略

　　除新加坡本地及傳統外國病人來源之印尼、馬來西亞、汶萊
外，積極開發新市場，如中東地區、俄羅斯、中國、越南等地區。

③ 產品發展策略

　　發展新的醫療技術及採用醫療設備，如微創手術、癌症治療的
先進設備如Tomotherapy Machine（PET-CT）。

④ 多角化策略

　　1.醫學訓練及研究中心：2004年成立特別針對CT技術運用
　　　的Parkway-Toshiba Regional Train Center，目前有來自中
　　　國、澳洲、紐西蘭等國家的醫療人員到此接受訓練；並
　　　於2000年成立由十五位國際科學家所組成倫理委員會的
　　　Gleneagles Clinical Research提供國際藥廠於亞洲地區臨床
　　　試驗的平台。

　　2.諮詢服務：提供醫院設計與醫院管理的服務。

(三)Parkway的競爭策略

Parkway採集中差異化策略，將集團訂位在新加坡私人健康照護服務中第三級、第四極重症醫療的領導者。透過投資先進的設備、人員培訓及技術，專注發展提供顧客高價值之整合性醫療照護服務。Parkway的整合性醫療服務價值鏈說明如下：

◆ 輸入程序

為確保病人的來源，Parkway集團至2006年為止，其於新加坡擁有或管理的診所有三十家，且另有超過二百六十家診所（Health Net）加入Parkway支出及照護服務；海外共設立了四十四個醫療轉介中心，主要集中在亞洲地區，並提供二十四小時線上服務中心接受電話或網路諮詢。

◆ 作業活動

為因應目前對癌症、神經醫學及心臟疾病對醫療影像的需求，Parkway透過加密的方式提供線上醫療影像和報告服務，供醫師第一時間查詢檢查結果，並採用64-Slice CT Scanner提供更精確的影像。檢驗服務方面，不只採用新加坡最先進的設備外，另流暢的作業程序、最快的週轉和成本的節省，將其定位為全方位二十四小時的提供檢驗服務樞紐。

◆ 輸出程序（核心能力）

Parkway集團共有超過1,500名專科醫師四十種專科服務，以提供Medical Excellence。持續投資先進的技術、員工和設施，以因應未來醫療需求的挑戰。其中重症醫療技術的發展如血液腫瘤和幹細胞移植、活體肝臟和腎臟移植等。而持續投資設施及設備方面，例

如：應用於癌症治療的IMRT、IGRT、Tomotherapy Machine；應用於一般手術、心臟手術、泌尿外科手術的微創手術等。

◆ 行銷活動

Parkway於2004年時，因新加坡政府推行新法例，容許醫療機構在國外進行業務宣傳後，也積極開始利用行銷公共關係來建立顧客對其醫療服務的興趣或協助推展新的服務，並以新聞、事件行銷、病人經驗分享、置入行銷等方式宣傳其醫療服務。如2006年12月一越南十二歲男童因腦瘤在新加坡接受東南亞首例腦神經電燒手術（Electrode Nerve-Stimulating Implant Surgery）、2006年購置東南亞地區第一台Tomotherapy Machine等；促銷活動包括針對一般手術或檢查的套裝行程；通路方面並同時積極拓展其海外市場，如於中國、越南等地採用合資或管理合約的進入模式，設立醫療轉介中心。

◆ 顧客支援活動

2005年於推動「病人優先活動時」除醫療外，另於服務活動上引進飯店式管理以提供病人及其家屬一步到位的服務。例如：接駁車、諮詢服務、產婦及配偶諮詢、SPA服務、美容美髮服務、無線上網、頂樓中庭咖啡廳和寬螢幕電視。另針對國際病人設立一交誼廳、增聘阿拉伯及孟加拉裔員工、提供個人化的餐飲服務及翻譯服務等。另外對於同一體系內之開業醫師，則可透過網路加密技術在辦公室或在家線上查詢影像及報告，加速病人診斷。

◆ 企業基礎建設

2004年時，重新整修病房及大廳；更新手術室設施及空間，以更符合現代醫療的需求。Parkway旗下所屬三家醫院也分別通過JCI

國際醫院認證，提供國際病人及保險公司作為選擇接受醫療服務時的品質認證參考。且2005年在Newbridge Capital and Associates購買Parkway Holdings 26%股權的資金挹注下，將有助於Parkway建立亞洲健康照護服務平台，並對投資者及利害關係人提供穩定的報酬。

◆人力資源

　　除持續招募優秀人才以提供世界級的醫療服務外，也相當重視員工教育訓練（如Parkway-Toshiba Regional Train Center）。採用績效獎勵制度將利潤回饋給員工個人或團隊，而除專業醫療人員的進修訓練外，另針對第一線服務人員亦有設計一系列訓練課程以增加顧客滿意度和降低員工的離職率，如「GST-Greet」、「Smile and Thank」、「We Excel」、「Fish! Philosophy」。

　　以Parkway旗下新加坡的Mount Elizabeth Hospital為例：醫院相信在護理看護以及醫療人員的門診技術與員工態度，是病人高品質評鑑的關鍵。因此，MEH在內部行銷上，有訓練方案及獎酬系統。例如：醫院研究病人接觸的高點，發現院內低薪、低教育水準的員工與病人和訪客有最多的接觸。MEH因此特別在這些職位上加強工作發展與訓練。其中前端櫃檯角色重新設計，工作要求則被鼓勵成為像飯店的櫃檯人員。另將現有的人員送去接受訓練以提升技能，僱用具有必要技能的人員，薪水級距也根據此有所調整[25]。

◆技術發展

　　由十五位國際科學家所組成的倫理委員會的Gleneagles Clinical Research提供國際藥廠於亞洲地區臨床試驗的平台。

[25] Philip Kotler，謝文雀譯（2005），《行銷管理：亞洲觀點》，第三版，台北：華泰文化事業有限公司。

◆採購

　　藉由策略聯盟的模式，迅速達到經濟規模後，管理上採集權控制以整合集團採購和管理，降低成本。其整合性醫療服務價值鏈如表3-9。

(四)Parkway的功能策略

　　Parkway專注發展提供顧客高價值之整合性醫療照護服務，為配合其機構遠景和任務，初期顧客策略發展重點，為以產品為中心專注發展核心醫療能力。而自2003年以後，Parkway為積極推動國際醫療作業，而其顧客策略進入到第四階段客戶類別負責人，成

表3-9　整合性醫療服務價值鏈[26]

支援活動	企業基礎建設：資金籌措、策略聯盟、資金整合、醫院設計、品質認證、利害關係人				
	人力資源管理：人員招募、訓練、薪資獎勵				
	技術發展：臨床研究				
	採購：集中式的管理				
主要活動	輸入程序 初級照護服務 ＊GP Service ＊Dental Service 醫療轉介中心 (MRCs)	作業活動 診斷服務 ＊醫療影像診斷服務 ＊檢驗服務	輸出程序 ＊專業的人員 ＊先進的醫療技術與設備	行銷活動 ＊媒體行銷（促銷活動、公共關係） ＊增加通路	顧客支援服務 B2B ＊諮詢服務，包括醫院設計與醫院管理 ＊GP B2C 飯店式服務
	供應鏈管理		核心能力		顧客經驗管理 （One-stop Service）

[26] 同註11，頁55。

立國際醫療服務團隊以及於服務地區派駐行銷代表，針對個別病人及家屬提供更個人化的服務。醫療轉介中心提供之顧客服務人員服務內容如下：

1.醫師轉介及醫療預約。

2.急診照護／非急診照護。

3.救護車服務。

4.接駁車服務。

5.行程規劃及安排：航班機位確認及保留、簽證及飯店安排、機場到飯店接送服務、可提供翻譯人員服務、特殊飲食或宗教、觀光或活動安排。

◆Parkway通路策略：主導通路

2000年新加坡政府落實轉診制度的政策下，Parkway專注發展整合性醫療照護服務。Parkway為選擇最合適、最有效的通路來與顧客接觸；及確保自己擁有最新、最適切的通路策略下，而其通路附加價值相當重要。Parkway採取的通路策略是主導通路，以增加企業價值。其國際醫療實體通路由最早2001年的六個，已增加到2007年的四十四個醫療轉介中心，以貼近區域消費者的需求，提供一步到位的服務。

◆顧客經驗價值設計

品牌價值的根本就是顧客的經驗價值，經驗價值是顧客　難以割捨的東西，而不是品牌特色，價值高低是由顧客來決　定。顧客的經驗價值是：顧客與品牌接觸的體驗中從自我感受衍生出的價值。在一個服務業中，如果無法在核心項目上做的好，必然會被淘

表3-10　Parkway服務項目[27]

	服務項目	構成要素
增加服務	資訊 (Information)	1.詳列服務內容說明。 2.明列各項手術與處置及服務項目費用。 3.服務地點指引。 4.注意事項說明。 5.診療計畫說明。 6.病房指引。 7.出院計畫說明。 8.帳單明細說明。 9.保險申請資訊。
	接訂單 (Order-taking)	1.預約服務（電話、網路、現場預約）。 2.保留病房。
	結帳 (Billing)	1.應付帳款內容說明。 2.保險申請相關資訊說明。
	付款 (Payment)	1.顧客親自結帳。 2.代為向保險公司申請相關費用。
強化服務	諮詢 (Consultation)	1.醫療需求諮詢。 2.診療計畫諮詢。 3.行程安排諮詢（簽證、航班、飯店等）。 4.獨立私密的國際病人諮詢室。 5.病人或家屬心理諮詢服務。
	接待 (Hospitality)	1.機場接機。 2.大廳迎接招呼。 3.大廳設施及布置、交誼廳、無線上網。
	保管 (Safekeeping)	1.顧客隨身財物之照料（房間內提供保險箱）。 2.隨身行李。
	額外服務 (Expectations)	1.特殊飲食。 2.宗教儀式。 3.觀光行程安排。 4.簽證。 5.機位及航班確認。 6.代訂飯店或公寓（病人及家屬）。 7.翻譯服務。 8.管家服務。

[27] 同註11，頁57。

汰。然而，在核心項目差異不大時，則附屬服務的品質便顯得重
要。Parkway為提升整體在顧客滿意度及服務的競爭優勢與差異地
位，其增加及強化其附屬服務的活動如**表3-10**所示。

醫療保健服務的不確定性，個別消費者對醫療服務的需求，與
其對其他物品或服務的需求相比較，最明顯的特徵就是不規則與無
法預測。醫療保健服務是最高度接觸服務，而其行銷服務系統特別
需要給予顧客更多、更直接的印象，因此顧客對事件的關心與涉入
程度也最高。

根據1999年美國梅約醫學中心所做的研究說明，梅約醫學中
心的所有人，包括醫生、護士、接待員及所有醫院的員工，每一個
人都是主要的提供者，只要能為病人帶來正面積極的經驗，就能為
醫院帶來病人。病人帶著滿意的心離開梅約醫學中心，在回到美國
或其他地方的社區後，就會將這些美好的感受告訴家人及朋友，而
從這些家庭的成員或朋友，在需要用到第三級或第四級的醫療照
護時，便會千里迢迢的來到梅約醫學中心（Hathaway and Seltman,
2001）。所以，當以行銷努力提供卓越的院內支援時，是醫生及其
他的醫療照護，建立起了這個卓越醫療品牌的聲譽。

透過服務藍圖設計，將服務過程和服務前後場的各項人員與物
質做整體的規劃，俾能以視覺化的形式清楚界定相關人員、程序與
實體證據。

四、小結

探討Parkway推展國際醫療的發展歷程中，其產業關鍵驅動價
值為：卓越的人力資源、先進的醫療技術和設備、以顧客為中心的

服務。而Parkway的整合性醫療照護服務強調不只是核心能力，醫療技術更包括以顧客為中心的一步到位服務；藉由Parkway的價值傳送系統，提供顧客在得到與參與服務的過程中都能獲得高經驗價值。

 ## 第二節　台灣從事國際醫療之可行性

　　台灣與新加坡同樣位處於醫療旅遊發展蓬勃的亞太地區，且在政府大力推動醫療觀光的外在機會下，以下首先藉由SWOT分析各案機構的經營現況，並依據營運模式中的六項要素對個案機構的高階主管進行訪談，探討台灣區域教學醫院發展國際醫療的可行性。

一、環境偵查

(一)總體環境：SWOT分析

◆外在因素分析──機會與威脅

　　① 台灣推動醫療旅遊產業現況：亞太地區醫療旅遊發展潛力雄厚，政府積極推動醫療觀光

　　2006年10月，行政院通過三年衝刺計畫的五大套案之「產業發展套案」，已將醫療服務列為重點發展項目；經建會指出，這是希望藉由強化台灣醫療服務的國際化，實現所謂的「顧客走進來，醫療走出去」目標，並且為台灣積極創造具低成本、高品質的優勢醫療服務項目，例如：健康檢查、整型美容、牙科、雷射矯正近視、中醫等。經建會指出政府決定投入105億元，透過國際強勢宣傳，

計畫性行銷,並建立聯絡、就醫、手術後階段、甚至回國術後照顧的完整價值鏈。

2006年11月並由行政院衛生署邀集交通部觀光局、專家學者、醫界代表及觀光業者,研議以觀光「旅遊為主、醫療保健為輔」之模式,推動國內保健旅遊產業,內容如下:

1. 由於醫療保健項目極多,複雜性之醫療處置手術,需要一段時間休養復原,比較難與觀光旅遊配套,故由政府補助推動之保健旅遊,以具有安全性高、單純、醫療處置復原期短之特性為原則。而為鼓勵觀光客來台從事醫療保健消費,醫療院所與旅遊業者配合之套裝行程,不在此限。
2. 將委託相關專業團體,建置保健旅遊資訊網頁(包括各類保健旅遊方案與搭配保健旅遊之醫療機構名單),提供正確的保健旅遊資訊,依供民眾查詢。
3. 至於醫療廣告部分,刊登在國外之醫療廣告,應遵循當地國之相關法規辦理,刊登在國內者,需依照「醫療法」第85條規定辦理,依網際網路提供資訊者,除有「醫療法」第103條規定(內容虛偽、誇張、歪曲事實或有傷風化)之限制外,不受第85條規定內容之限制[28]。

衛生署最近指定包括台大、長庚、萬芳、彰濱秀傳健康園區和義守大學附設醫院等五家醫院為國內推動旅遊醫療的試辦醫院,並和觀光局在網際網路上設置「保健旅遊網」,迄今有四十四家醫療院所登錄,各自推出不同旅遊醫療專案,並列出「參考價格」,

[28] 行政院衛生署網站(http://www.doh.gov.tw/cht2006/index_populace.aspx),2006。

供遊客點選。在網路的宣傳上，最近由官方委託國際厚生數位科技公司所建置的「保健旅遊網」，也已建構完成，除有台灣的醫療現況、各醫院的旅遊醫療專案內容，並有觀光局提供的觀光、人文景點、美食、節慶等介紹。目前「保健旅遊網」除中文介面外，另有英文和日文版。

中國大陸於2007年人大會議中，釋出兩岸和平穩定交流善意，表示希望儘早實現大陸觀光客到台灣旅遊，且在台灣亦積極開放大陸民眾來台觀光下，秀傳醫院體系催生的「中華海峽兩岸健康旅遊休閒協會」最近前往大陸爭取成為對岸旅遊醫療的對口單位，提供大陸民眾緊急事故處理及醫療、保險的服務平台[29]。

②個案機構位於台灣醫院市場的競爭程度高的地區

根據盧瑞芬與謝啟瑞利用賀氏競爭指標（HHID），依據行政院衛生署所劃分的醫療區域將台灣市場分為十七個醫療區域及六十三個次級醫療區域，以出院人次來計算各醫院市場占有率等相關資料，由其中十六個醫療區域的競爭程度中，發現台北、桃園、台中、高雄及屏東等醫療分區為醫療市場高度競爭區域。全民健保實施之後，尤以台北為全國醫療競爭最激烈區域（如**表3-11**）。

③健保給付對醫療費用的限制

台灣的醫療支付，在健保局推動總額預算支付制度下，其最主要的目的在於節制醫療費用的支出。主要是藉由醫院的自主管理及同僚制約，減少保險人對醫療院所用藥與治療等服務項目。其目的在監控成本，並將財務風險的責任自保險人移轉給醫療服務提供者。

[29] 行政院衛生署網站（http://www.doh.gov.tw/cht2007/index_populace.aspx），2007。

表3-11　醫院服務市場在台灣各區域之競爭程度[30]

醫療區域	1994			2002		
	醫院家數	HHID	競爭程度	醫院家數	HHID	競爭程度
基隆	19	3291	1	11	3725	1
台北	177	589	3	129	499	3
桃園	36	779	3	32	687	3
新竹	29	1311	2	20	1357	2
宜蘭	17	2079	1	11	3008	1
苗栗	24	1180	2	18	1424	2
台中	85	745	3	81	609	3
彰化	59	1252	2	45	1750	2
南投	21	1578	2	16	1298	2
雲林	26	1194	2	24	1230	2
嘉義	29	1298	2	22	1570	2
台南	81	906	3	62	1301	2
高雄	147	599	3	125	825	3
屏東	45	602	3	41	966	3
花蓮	13	2610	1	11	2377	1
台東	11	2631	1	12	3294	1
總計	819			660		

備註：
1. "3" 代表HHID小於1000，屬於高度競爭區域。
2. "2" 代表HHID介於1000至1800之間，屬中度競爭區域。
3. "1" 代表HHID大於1800，屬於低度競爭區域。

④ 政府對醫療機構的管制：醫療行銷活動及機構設置

1. 醫療行銷的限制：台灣目前對醫療行銷及廣告採高度管制。

包括：規定不得以中央主管機關公告禁止之不正當方法，招

[30]　盧瑞芬、謝啟瑞（2003），〈台灣醫院產業的市場結構與發展趨勢分析〉，《經濟論文叢刊》，31(1)，頁107-153。

攬病人。醫療機構及其人員，不得利用業務上機會獲取不正
當利益。其中「醫療法」第五章中對醫療廣告之內容及方式
皆有規定（醫療法，2005）。

2.政府對醫療機構的設置及擴充：中央主管機關為促進醫療
資源均衡發展，統籌規劃現有公私立醫療機構及人力合理
分布，得劃分醫療區域，建立分級醫療制度，訂定醫療網
計畫。中央主管機關依醫療網計畫就轄區內醫療機構之設立
或擴充，予以審查。但一定規模以上大型醫院的設立或擴
充，應報由中央主管機關核准。對於醫療設施過賸區域，主
管機關得限制醫療機構或護理機構之設立或擴充（醫療法，
2005）。

◆內在因素分析——優勢與劣勢

① 醫療價格具競爭優勢

依據個案醫院2006年入院個案分類統計下列手術之平均費用
（不包括病房費），得知個案醫院之醫療價格相對具有競爭優勢
（表3-12）。

② 台灣醫院的醫療品質

1.結構及醫療照護的投入：持續專注於發展醫療照護，至2006
年以累積約五千多例的開心手術，完成約二百五十例以上的
心臟移植，每月平均約有五百例左右的病人接受心導管檢
查。而新增設備方面，包括應用於外科手術的達文西機械手
臂系統、高壓氧中心、醫療影像數位化PACS系統的應用等。

2.台灣醫院具備重症照護能力：病例組合指標主要反應個案病
情複雜程度或所需耗用之醫療資源。由表3-13可知台灣醫院
在醫療及疾病照護上具有重症照護的能力。

表3-12　海外主要手術價目表[31]　　　　　　　　　　　　單位：美元

手術項目	台灣醫院	新加坡	泰國	印度	美國（自費價）	美國（保險價）
心臟繞道手術	14,267	20,000	12,000	10,000	122,424~176,835	54,741~79,071
胃繞道手術	6,884	15,000	15,000	11,000	47,988~69,316	27,717~40,035
血管成形術	3,932	13,000	13,000	11,000	57,262~82,711	25,704~37,128
膝關節置換術	4,146	13,000	10,000	8,500	40,640~58,702	17,627~25,462
髖關節置換術	3,612	12,000	12,000	9,000	43,780~63,238	18,281~26,407
乳房切除術	1,749	12,400	9,000	7,500	23,709~34,246	9,774~14,118
脊柱融合術	3,824	9,000	7,000	5,500	62,778~90,679	25,302~36,547
瓣膜置換術	12,812	13,000	10,500	9,500	159,326~230,138	71,401~103,136
子宮切除術	1,755	NA	4,500	2,900	20,416~29,489	9,591~13,854

　　③ 台灣醫院現有硬體空間不足

　　台灣醫院位於都會區郊區，目前住院床率皆約維持在九成以上，門診量每月約有六萬人次，在目前主要醫療設施及空間已充分利用下，擴充困難。

[31] 同註11，頁71、註19。

表3-13　個案醫院醫療及照護疾病程度[32]

醫院層級	92Q1	92Q2	92Q3	92Q4
醫學中心	1.25	1.33	1.29	1.31
區域醫院	0.97	1.07	1.03	1.03
個案醫院	1.29	1.31	1.28	1.33
地區教學	0.85	0.93	0.87	0.87
地區醫院	0.89	0.94	0.92	0.94
精神專科	0.86	0.81	0.88	1.02

二、小結

　　台灣醫療機構目前對於國際醫療的發展仍處於起步階段，而由新加坡Parkway發展國際醫療的成功經驗來看，其藉由持續不斷投入於癌症、腦神經外科等重症醫療照護的核心能力，建立以其他病人為中心的整合性醫療照護的價值鏈。Parkway在面對新加坡內需市場小、現存的競爭強度大，以及醫療保險對醫療費用的管控之威脅與限制下，除藉由策略聯盟快速的將其整合性醫療照護的能力延伸至海外市場外，更不斷的強化其附屬服務，提供以病人為中心的醫療照護服務。

[32] 健保局台北分局各層級病例組合指標分析。

第三節　兩國發展國際醫療之比較——新加坡能，台灣更能

一、兩國SWOT比較分析

(一)新加坡方面

　　新加坡與台灣醫療機構，同樣面臨醫療保險制度抑制醫療費用的成長、內需市場小的影響下，醫療機構的發展先天上受到很大的限制，故皆積極推動國際醫療服務。而新加坡自2003年推動國際醫療後，在總人口僅有約420萬人，但2006年至新加坡醫療旅遊的外國病人，人數已達448,800人次。Parkway發展國際醫療SWOT分析詳如**表3-14**。

　　Parkway為新加坡最大的私人醫療機構，其於2002年年報中指出，至新加坡就醫的外國病人有50%的病人選擇至Parkway就醫。在其推展國際醫療的發展歷程中，除順應外在經營環境的改變，使用強勢利用機會及減少弱勢並避免威脅。Parkway 2007年時以成為「以價值為基礎的全球整合性醫療照護的領導者」的機構願景，發展使命宣言來和管理者、員工與顧客分享。

　　Parkway的總體策略包括，其國際化策略中採用水平擴張及策略聯盟，並配合以成長及緊縮策略專注持續發展醫療核心能力；競爭策略Parkway將其定位在提供第三、第四級重症醫療的提供者，將機構定位在提供重症醫療，採用集中差異化策略專注發展提供高顧客價值的整合性醫療照護。其憑藉機構各項主要活動及支援活動、能力與資源，讓顧客認知到其醫療服務的獨特性。

表3-14　Parkway的國際醫療SWOT分析[33]

內部因素 外部因素	內部強勢（S） 1.Parkway整合性醫療照護的資源與能力。 2.Parkway一步到位國際醫療服務的資源與能力。	內部弱勢（W） 1.國際行銷。 2.非相關多角化事業經營。
外部機會（O） 1.經濟的力量：亞太地區醫療旅遊發展潛力雄厚。 2.政府與法律的力量：列入國家經濟發展政策、醫療行銷法令鬆綁及鼓勵私人醫療機構的設立。 3.醫療價格相對西方國家具競爭優勢。	建立國際醫院網絡 1.策略聯盟（馬來西亞、印度、汶萊）。 2.管理合約（越南胡志明市、印度孟買）。 3.相關多角化策略：醫學研究及訓練中心、醫院管理諮詢服務。	1.市場發展策略：強化行銷功效吸引更多的人選擇新加坡就醫。 2.人員教育訓練：創造動態且積極的組織環境，使機構不斷的發展其專業能力及核心競爭力。
外部威脅（T） 1.內需市場小。 2.其他國家的競爭威脅：馬來西亞、泰國、印度積極推動醫療旅遊。	1.市場滲透策略：增加病床週轉率、工作流程改善、更新或增加醫院設備。 2.產品發展策略：不斷投資新穎、創新和先進的科技。	緊縮策略：專注核心能力發展、績效未達標準的機構撤資。

功能性策略方面，醫療品牌的價值是建立在顧客的經驗價值，服務的競爭優勢與差異定位，如果與其他醫療機構在核心能力差異不大時，則附屬服務的品質便顯得相當重要。因醫療服務屬於高度接觸服務，Parkway透過顧客經驗設計，強化及增加附屬服務，提供以顧客為中心的一步到位的顧客支援服務。通路的建立方面，Parkway為確保其病人來源，醫療服務方面除提供網路及二十四小時線上諮詢外，而實體通路除包括有新加坡的GP Services醫療網絡

[33] 同註11，頁78。

外，更積極拓展海外的醫療轉介中心的駐點。

(二)台灣方面

台灣於2006年下半年開始積極推動以「旅遊為主、醫療保健為輔」之模式，拓展國內醫療旅遊產業。衛生署除委外建置保健旅遊網路平台，以提供正確的醫療資訊外。而其更針對保健旅遊，放寬醫療行銷法令的限制，允許醫療機構刊登醫療廣告。

自健保實施總額給付制度以來，對於醫療成本的控制一直是醫院經營重要的議題，而個案醫院位於台灣醫院競爭程度最高的台北地區，在此經營競爭激烈的經營環境下，個案醫院採直接擴充方式，持續不斷的投資先進的醫療技術、設施及設備，其於2009年完成第二醫療大樓，將可補足個案醫院現有設施及空間之嚴重不足的困境。台灣醫院發展國際醫療SWOT分析詳如**表3-15**。

表3-15　個案醫院發展國際醫療SWOT分析[34]

外部機會（O）	內部強勢（S）
1.經濟的力量：亞太地區醫療旅遊發展潛力雄厚。 2.政府與法律的力量：行政院醫療產業發展套案、醫療行銷法規的放寬（保健旅遊）。	1.醫療價格具競爭優勢。 2.醫療品質：醫療設施、設備及醫療照護的投入；個案醫院具備重症照護的能力。
外部威脅（T）	內部弱勢（W）
1.健保對醫療給付的限制。 2.政府對醫療機構的管制。 3.醫院市場競爭程度高。	1.個案醫院現有設施及空間不足。 2.國際行銷的能力（語言與通路的建立）。 3.國際醫療品質認證。

[34] 同註11，頁81。

　　由SWOT分析比較中得知，台灣醫療機構面臨健保支付制度及內需市場小的限制下，機構為求永續發展，除持續不斷的發展機構的核心能力外，藉由提供高顧客價值的整合性醫療，在以市場為導向的考量下，將醫療服務延伸到海外，對於已具有高品質醫療服務之機構，不啻為醫院經營研究策略的另一選擇。

二、新加坡的優勢與劣勢重點分析

(一)優勢

　　1.中央集中事權，全力推動。

　　2.政治穩定。

　　3.公共衛生佳。

　　4.醫療技術好。

　　5.通過ISO多項標準、JCI及國內品質獎，以獲得病人信任。

　　6.注重行銷。

　　7.完善產業鏈條，產品設計到行銷與售後服務產學結合，均有妥善規劃。

(二)劣勢

　　1.醫療費用較台灣高。

　　2.華語較差。

　　3.好山好水及風景較台灣少。

三、台灣較新加坡的優勢與缺失

(一)優勢

　　1.台灣好山好水多，觀光資源較豐富。

　　2.醫療水準高。

　　3.醫療費用便宜（**表3-16**）。

　　4.華語相通。

　　5.熱情服務。

(二)缺失

　　1.法規限制過嚴。

　　2.行銷活動不足。

　　3.醫療機構設立或擴充限制過多。

　　4.許多醫院尚未加入JCI之評鑑。

　　5.申請醫療簽證耗費時間及停留時間太短。

表3-16　台大醫院及他國比較[35]　　　　　　　　　　　　　單位：新台幣

手術項目	台大醫院	新加坡	馬來西亞	泰國	英國	美國
心臟導管	250,000~470,000	480,000	450,000	390,000	1,500,000	1,800,000
膝關節置換	140,000~180,000	300,000	270,000	300,000	750,000	420,000
髖關節置換	150,000~170,000	330,000	300,000	300,000	900,000	NA
健康檢查	18,000	15,000	9,000	7,500	135,000	60,000

[35] 黃月芬，台灣發展醫療觀光之可行性研究。

四、小結

　　今台灣個別醫院仍面臨健保支付制度對醫療費用的管控、政府法規、內需市場小及醫院市場高度競爭的威脅與限制下，個別醫院除擁有於心臟醫學等重症醫療照護能力外，另持續對各臨床部科推動重點醫療發展與人才培訓計畫。包括：胸腔外科肺臟移植技術、神經外科微創手術、眼科糖尿病視網膜病變整合性治療計畫、心臟科遠距照護系統建置、腎臟科發展高級血漿置換術、提升加護中心連續性腎臟替代治療層級、血液腫瘤科幹細胞移植等，不斷的投入先進的醫療技術與設備；此外亦藉由如家庭醫生試辦計畫、社區預防保健篩檢等確保病人來源外，但個案機構目前仍多按照專科別的分工方式，由病人於各醫療專科間遊走。個案機構為求永續發展多採直接擴充的方式，增加人員、設施、設備，但在現今健保管控醫療服務量與健保給付成反比的情況下，個別醫院除重視醫療成本的控制下，在以市場為導向的考量下，如何透過建立以病人為中心的整合性醫療服務，並將醫療服務延伸到海外，不啻為對於已擁有高品質低價格的醫療機構，於醫院經營策略的另一選項。

　　另一方面，目前台灣已開放醫療簽證即針對大陸人士採專案申請方式入境後，個別醫院將可著手規劃國際醫療服務中心，提供外國病人及家屬個人化服務，將使台灣醫療機構更具有國際醫療的競爭優勢。

問題討論

1.新加坡推動國際醫療之策略為何?

2.台灣推動國際醫療之困境為何?

3.台灣推動國際醫療何以優於新加坡?

Chapter 4

醫療觀光與醫療法規

第一節　醫療觀光與醫療法規之關係

第二節　我國發展醫療觀光依據之法規

第三節　新加坡醫療法之規定

第四節　韓國醫療法之規定

第一節　醫療觀光與醫療法規之關係

一、醫療法規是醫療觀光之法源依據

　　行政機關推動醫療觀光之業務，必須依據法規，即所謂「依法行政」，我國法規之依據為憲法、法律、命令位階分明，法律與命令不得牴觸憲法，否則無效，公務員推動醫療觀光之政策必須在憲法與法規之規定下予以規則執行，故醫療法規為政府及學者所必須共同遵守。

二、醫療觀光是醫療法規之體現

　　依法推動醫療觀光之政策，實踐醫療觀光產業之具體內容，即為醫療法規之實現，世界各國莫不制定法規加以推動，以造福人民，從而達成國家所擬定之政策目標。

三、醫療觀光與醫療法規相輔相成

　　醫療觀光必須依法推動，故醫療法規定推動政策，執行計畫之前提，否則公務員未能依法行政，而依法推動醫療觀光業務，造福人民，是行政機關之努力目標，故兩者相輔相成，立法者必須制定福國利民之法規，行政機關則秉持立法者之美意，體現立法之規定，加以推動執行，以達成政策目標。

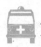 第二節　我國發展醫療觀光依據之法規

一、醫療法

於民國75年11月24日總統（75）華總（一）義字第5913號制定公布全文91條，於100年12月21日修正公布第56、101條，歷經多次修訂，現全文計有123條，分第一章總則、第二章醫療機構、第三章醫療法人、第四章醫療業務、第五章醫療廣告、第六章醫事人力及設施公布、第七章教學醫院、第八章醫事審議委員會、第九章罰則、第十章附則，與醫療觀光關係密切者為第五章醫療廣告（第84～87條），必須大幅度修改放寬，仿照泰國開放，允許醫療廣告，我國醫療觀光才能蓬勃發展。

二、發展觀光條例

於民國58年7月30日制定公布，經69年11月24日修正公布，復於92年6月11日修正公布，分5章71條，第一章總則、第二章規劃建設、第三章經營管理、第四章獎勵及處罰、第五章附則。

三、大陸地區人民進入臺灣地區許可辦法

於民國82年2月8日經內政部訂定發布全文30條，歷經多次修定，於100年12月30日修訂，全文36條，其與醫療觀光之條文為第7條之1與第7條之2。

「大陸地區人民患有經中央衛生主管機關公告得於台灣地區接受醫療服務之疾病者，得申請進入臺灣地區就醫，並應於經中央衛生主管機關公告之醫療機構為之。

前項大陸地區人民，得申請其配偶或三親等內親屬二人同行；必要時，並得申請大陸地區醫護人員二人隨同照料。

前項隨同來臺人員之人數，得由主管機關視具體情況審酌增減之。

第二項同行之配偶、親屬及隨同照料醫護人員應與申請人同時入出臺灣地區，並準用第三條第三項、第四項之規定。」（第7條之1）

「大陸地區人民得申請進入臺灣地區，於經中央衛生主管機關公告之醫療機構進行健康檢查或醫學美容。」（第7條之2）

「大陸地區人民申請進入臺灣地區停留之期間規定如下：十四、依第七條之二規定之停留期間，由主管機關依活動行程予以增加三日，每次來臺總停留期間不得逾十五日。」（第20條第14項）

四、大陸地區人民來臺從事觀光活動許可辦法

「大陸地區人民經許可來臺從事觀光活動之停留期間，自入境之次日起，不得逾十五日；逾期停留者，治安機關得依法逕行強制出境。」（第9條第1項）

 第三節　新加坡醫療法之規定

一、廣告

包括任何通知、傳單、小冊子、標籤、包裝或其他文件，任何口頭所做之宣告，或以任何方式產生或傳遞光線或聲音及任何形式之廣告。

二、禁止有關特定疾病之廣告

1. 以本法之條款為前提，任何人皆不得參與出版任何廣告是敘述可導致使用藥物、設備或治療，且是為了治療人類之疾病。為此項不應適用在任何政府、公家機關、公立醫院或由部長授權之人所發表之廣告。

2. 在違反第一項之任何程序中，被認為違反的人可主張相關廣告係為了讓下述這些人知悉：

 (1) 地方或政府當局的成員。

 (2) 公立醫院執行機構之成員。

 (3) 登記的開業醫生。

 (4) 登記的牙醫。

 (5) 執照登記的藥劑師和計畫販賣毒品之持有人。

 (6) 結訓後考慮登記開業之醫生，登記了牙醫、護士或藥劑師之人。

三、禁止有關醫療技能或服務之廣告

　　任何人皆不得參與出版廣告有關任何技能或服務，或有關任何病痛、疾病、傷害、病症或健康情況等能夠影響人類身體之治療，可誘使任何人尋求廣告或者任何廣告所指之人有關該技能或服務之建議。

四、禁止有關墮胎之廣告

　　以本法之條款為前提，任何人皆不得參與有關任何技能或服務之廣告，可誘使任何人為了流產，尋求廣告者或任何廣告所指之人有關該技能或服務之建議。

 第四節　韓國醫療法之規定

一、醫療不得在國內從事廣告

　　依據韓國醫療法第56條第2項第4款之規定。

二、接待外國病患相關登記方法

　　依韓國醫療法第27條之2之規定：

1.依第27條第2項第1款，醫療機關在接受外國人就診後，醫療機關依據保健福祉部令所制定的要求下，向保健福祉部做登記。

2.除了上述所提到的醫療機關外，依據第27條第3項第2款，只要有接待外國病患的單位，就必須依照以下所列出的條件向保健福祉部進行登記動作：

(1)必須加入由保健福祉部認定的保險。

(2)必須達到保健福祉部認定的規模資本額。

(3)其他保健福祉部所規定的接待外國人需求條件事項。

3.依據第1項所公布登記的醫療機關和第2項所公布登記單位（以下簡稱外國患者接待業者），要遵行保健福祉部所規定的每年三月底前，向保健福祉部報告前一年的業務動態。

4.保健福祉部主管機關或接待外國病患的業者，若出現下列情形時，可以取消其申請資格：

(1)不符合第1項和第2項的申請資格。

(2)使用第27條第3項第2款公布之身分進行醫療行為。

(3)無法履行醫療法第63條所列事項。

5.依據第1項醫療機關中，上級綜合醫院所超過由保健福祉部訂定之病床數，則不可接受外國病患。

6.第1項和第2項所公布的申請事項若有未盡之事宜，由保健福祉部令行制定。

7.關於第27條第3項第2款之規定：不是醫療專業人士，不得使用如醫師、牙科醫師、韓醫師、助產士或是護士等相似名稱進行醫療行為。

三、接待外國病患之醫療機關的登記條件

接待外國病患的醫療機關，依據韓國醫療法第27條之2第1項，

若要接待外國病患，依據診療項目別就醫療法第77條，每科別至少要有一位以上之專業醫療人員。此外，診療項目必須依據「專門訓練和資格等相關規則第3條」來實行。

四、接待外國病患之相關業者之登記條件

1. 依據醫療法第27條之2第2項第1款中，必須加入由保健福祉部所認定之保險，同時，加入保險後，必須為外國病患制定相關損失賠償之契約，若未制定保險契約，必須在一個月以內完成相關動作。

 (1)接待外國病患的過程中，故意或因個人疏失使外國病患遭受損失之情形，必須負擔保證保險其賠償。

 (2)負責之保險公司，必須是保險業法第4條第1項第2款針對保證保險說明事項中，為金融委員會所認可的保險公司。

 (3)保險金額為1億韓元以上，保險期限為一年以上稱之為保證保險。

2. 第27條之2第2項第2款中，依據保健福祉部所制定之規模以金額1億韓元為準。

3. 第27條之2第2項第3款中，依據保健福祉部所制定之事項，以國內設立之公司行號為準。

五、上級綜合醫院接待患者之限制

依據韓國醫療法第27條之2第5款之規定，保健福祉家族部令所制定之病床數，依據醫療法第3條之4，指定之上級綜合醫療醫院

（2010年1月31日前，相關實行辦法是依據國民健康保險法第40條第2項所認定的綜合專門療養醫院為醫療機關）醫院病床數為5%。

六、接待外國病患之登記順序

1.為接待外國病患，醫療機關必須依據醫療法第27條之2第6項和第42條第2項第1款及第9款之2，提供申請書（除書面資料外必須附加電子檔），其餘需要之資料依據下列各款施行之。相關申請資料依據韓國保健產業振興院法，須向韓國保健產業振興院提出。

(1)醫療機關開設申明書紙本和醫療機關核可書紙本。

(2)事業計畫書。

(3)診斷項目名單和證照。

2.除上述規定之醫療機關外之醫療單位，若要接待外國病患，需依照第27條之2第6項和第42條第2項第1款及第9款之3中，須填寫申請書，並須附上電子檔，並且附上下列各款之資料，向韓國保健產業振興院提出申請。

(1)公司章程（僅適用於法人組織）。

(2)事業計畫書。

(3)依據第19條之4第1項，加入保證保險之相關證明文件。

(4)依據第19條之4第2項，須持有具有相當規模資金的證明文件。

(5)依據第19條之4第3項，須持有辦公室之使用權和所有權之證明文件。

3.韓國保健產業振興院依據第1項和第2項申請單位，即第27條

之2第6項和第42條第2項第1款之登記條件，是否符合相關之
規定，需經過審查過程，再經由保健福祉家庭部公布之。

4. 保健福祉家庭部執掌之第3項審查過程，確定通過審查之結
果後，依據法律第27條之2第1及第2項，針對各類申請人發
給登錄證。

5. 韓國保健產業振興院依據第4項發行之登錄證，發給第1項和
第2項之申請人。

七、接待外國病患相關登錄證之給發

1. 依據韓國醫療法第27條之2第1項和第2項，登錄之醫療機關
及接待外國病患之相關單位，依據第19條之6發給之登錄證
有遺失或毀損之情形而造成無法辨識和使用，需再次提出申
請書以及第一次申請的登錄證（若遺失則不需要），向保健
產業振興院提出申請。

2. 韓國保健產業振興院，接獲第1項申請內容，將另行告知保
健福祉家庭部。

八、接待外國病患相關之登錄業務處理報告

韓國保健產業振興院依據第42條第3項，及第19條之6和第19條
之7登陸之業務處理內容，每一季都要向保健福祉家庭部報告。

九、外國病患接待業務狀況之報告

1. 依據醫療法第27條之2第1項及第2項，登錄之醫療機關和外

國病患接待之有關單位，依據第27條之3第3項和第42條第2項第2款，全年度業務狀況（外國人患者姓名之外）必須依據下列各點，每年三月底前向韓國保健產業振興院提出報告。

(1)醫療機關單位報告內容須包含下列項目：
- 外國病患的國籍、性別以及出生年月日。
- 外國病患的診斷項目、入院期間、診察病因和滯留期間。

(2)外國病患接待之相關機關，報告內容須包含下列項目：
- 外國病患的國籍、性別以及出生年月日。
- 外國病患的診斷項目、入院期間、診察病因和滯留期間。
- 外國病患的出國日和入國日。

2.韓國保健產業振興院依據第42條第3項及第1項，報告的內容和結果須於每年四月底前向保健福祉家庭部報告。

問題討論

1.醫療觀光與醫療法規之關係為何？
2.我國醫療觀光依據之法規有哪些？
3.試述新加坡醫療法有關「廣告」之規定。
4.試述韓國醫療法主要內容。

Chapter 5

台灣醫療觀光之發展過程

第一節　台灣發展醫療服務國際化之緣由

第二節　台灣發展醫療觀光之對策

第三節　台灣發展醫療觀光之成果

第四節　台灣發展醫療觀光之優勢

 第一節　台灣發展醫療服務國際化之緣由

一、國際醫療服務之定義與未來趨勢

　　國際醫療服務包括醫療旅遊、觀光醫療、保健旅遊、旅遊保健。醫療旅遊是指一地區的人民因當地醫療服務費用太昂貴、服務不完善，到國外尋求較合適的保健服務，同時與休閒旅遊相結合發展而成的一種新型產業。按照世界旅遊組織的定義，醫療旅遊是以醫療護理、疾病與健康、康復與休養為主題的旅遊服務。故凡是為了改善健康而進行的旅遊，或者是為了能夠接受較便宜的自費性醫療行為所做的旅行，都可稱之為「醫療旅遊」。

二、台灣發展醫療服務國際化之經過

1. 我國政府推動醫療服務國際化相關計畫，首見於行政院科技顧問組擬定「2003年台灣策略性服務產業之THIS計畫」，包含Telecare、Health tourism、Intergrated medical system。
2. 衛生署2005年補助署立屏東醫院恆春分院推動保健旅遊計畫，以觀光為主、保健為輔，可惜該計畫曇花一現，又未以國際顧客為規劃，實質貢獻不多。
3. 2006年交通部與經濟部分別委託保健旅遊相關推廣策略研究案，衛生署亦委託辦理「保健旅遊網站建置計畫」小型計畫，惟均缺乏跨部會整合與系統性規劃。
4. 2007年7月11日行政院正式規劃。

三、台灣發展醫療服務國際化之發展情形

　　我國行政院在2006年底提出「行政院三年衝刺計畫產業發展套案——醫療產業四大策略計畫」，以四大方向為主要策略：(1)醫療機構品質服務提升計畫；(2)各類醫事人員服務品質提升訓練計畫；(3)發展醫療e化產業；(4)醫療服務國際化。

　　2005年金偉燦（W. Chan Kim）與莫伯尼（Renee Mauborgne）合著之《藍海策略》打破傳統思維，追求「價值創新」，作者指出「價值」與「創新」同樣重要，創建藍海成敗關鍵並非尖端科技的創新，值得再三強調的是「價值」——能對顧客提出價格較前為低的產品、新的效用與滿足、能激發出顧客新的需要。其次，藍海策略提到，不只要想到現有顧客，必須要超越現有需求，探索三個層次的非顧客；第一層，「即將成為」非顧客，位於市場邊緣，隨時準備離去，若能提供價值躍進，這些人不僅會留下來，龐大潛在需求也隨之開啟；第二層，「態度抗拒」的非顧客，他們不採用或負擔不起當前市場提供的產品，把注意力放在他們的共通性，則能引發尚待開啟的龐大潛在需求；第三層非顧客則是「未經開發」的顧客，他們的需求與消費行為，向來被視為屬於其他市場。參考這樣的思維邏輯，檢討醫療體系三個層次的非顧客，第一層非顧客包括既有的就醫者，與曾就醫但不滿意者；第二層非顧客為無能力就醫或體制外就醫者，與不採取國內就醫而赴國外就醫者；第三層非顧客則為自認健康無醫療需求者，與國外的顧客。醫療服務國際化即是因應第三層非顧客的需求而開發。

　　衛生署基於維護全體國民健康的任務，在規劃醫療服務產業升級套案時，首先要思考的是如何滿足第一層與第二層以及第三層

的國內非顧客之需求，提升醫療機構設施與人員服務品質，提供以病人為中心的全人健康照護服務，並因應人口老化趨勢與符合世界衛生組織全民均健之理念，推動在地化的社區健康管理服務；其次才是開發國際顧客，因此，未來醫療服務鏈的發展方向，可以包括四種面向：垂直展開，向上為健康促進與預防為重的健康管理，深入發展為特殊醫療服務的精進；向左右兩邊展開，一端為大多數國民需要的在地化醫療保健服務，另一端則為國際醫療服務，再以e化的技術運用，提升醫療體系的效率與透明度，把民眾的健康資訊還給民眾，有關國內醫療服務強化部分，主管機關已有既定之「全人健康照護計畫」、「國民健康資訊基礎建設」及相關計畫持續推動中，對於醫療服務國際化這部分涉及跨部會合作與跨專業整合，有必要藉由旗艦及建計畫進行整體策略規劃與推動（蔡素玲，2007）。

　　為延續政府之醫療服務國際化的方向，行政院於2007年7月通過「醫療服務國際化旗艦計畫」，由台灣私立醫療院所協會（以下稱私協）、中華經濟研究院、中華民國對外貿易發展協會所組成的團隊得標，透過「醫療服務國際化專案管理中心」（以下稱專案管理中心）、「進行通路規劃與行銷」、「推動建立醫療服務國際化平台」、「進行計畫成效及衝擊評估」，以及「提出具體建議意見」等五個構面執行策略，以落實醫療服務國際化之最終目的（圖5-1）。

　　行政院衛生署與專案管理中心共同討論，選出代表台灣醫療服務的五大治療項目，分別是活體肝臟移植、顱顏整型、人工生殖、心臟內外科和髖關節置換。對台灣醫療服務國際化SWOT分析如**表5-1**。

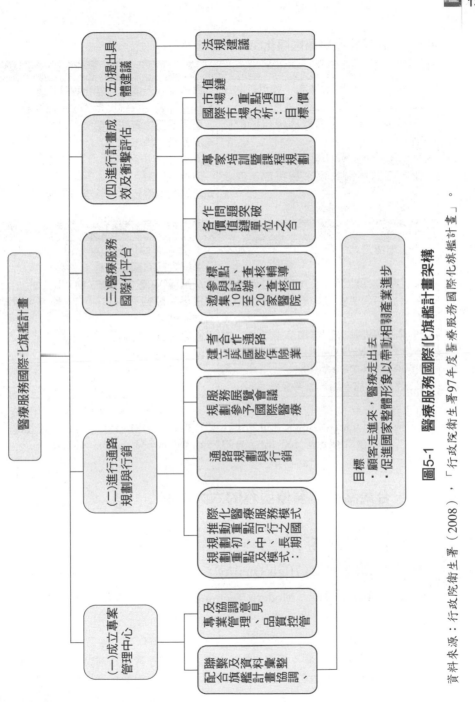

圖5-1　醫療服務國際化旗艦計畫架構

資料來源：行政院衛生署（2008），「行政院衛生署97年度醫療服務國際化旗艦計畫」。

表5-1 台灣醫療服務國際化SWOT分析

優勢（Strengths）	劣勢（Weakneses）
1.物美價廉：醫療水準高、費用較歐、美、日等國家低。 2.發展台灣具有的國際醫療旅遊的強項。 3.平均醫療品質較印度、泰國、馬來西亞、南韓等國家高，醫療成本亦合理。 4.台灣就醫方便性與效率高。	1.醫療服務及團隊外語化程度不足。 2.缺乏包裝、行銷，及異業結盟整合。 3.醫療服務之資訊透明度不足。 4.服務模式尚未建立。 5.異業合作平台（網絡）未建立，觀念溝通待協調。 6.跨國醫療服務風險管理機制待建立。
機會（Opportunities）	威脅（Threats）
1.華人市場潛力：吸引大陸白領階級來台。 2.鄰近國家品質不一：馬來西亞和泰國費用比台灣便宜，但醫療品質參差不齊。 3.全球「國際醫療」市場商機雄厚：據統計2005年全球醫療保健市場規模達2,000至3,000億美元。 4.台灣醫院、旅遊服務業等意願高。	1.泰國、新加坡、印度先占卡位，英語系國家較有語言優勢。 2.產品(品牌)差異發展，待突破。 3.紅海策略或藍海策略？決戰海外或延伸疆域。 4.國際合作（行銷管道）未通暢。 5.陷入價格競爭。

資料來源：行政院衛生署，醫療服務國際化旗艦計畫，2008年10月1日更新。http://www.doh.gov.tw/CHT2006/DM/DM2_p01.aspx?class_no=318&now_fod_list_no=9337&level_no=3&doc_no=68768。

四、台灣高優質醫療服務的六大優勢

專案管理中心針對行銷台灣醫療服務研擬出一套的六大優勢[36]：(1)高品質（High Quality）；(2)合理價格（Affordability Cost）；(3)高科技（Modern Technology）；(4)感動服務（Patient-

[36] 台灣醫療優勢，醫療服務國際化推動計畫，台灣國際醫療網，2011年11月17日更新。http://www.medicaltravel.org.tw/about.aspx?id=P_00000004。

oriented Service）；(5)整體性服務（Comprehensive Scope）；(6)專業團隊（Professional Team）。分別說明如下：

(一)高品質

　　台灣的醫療體系是得到國內及國外的機構品質保證的。台灣的中央健康保險局對於醫院的補助多寡是視通過的評鑑等級而定，因為普遍認為通過較高等級評鑑的醫院能提供較好的醫療服務。因此，台灣的八十七家教學醫院以及大部分的區域醫院都致力於通過財團法人醫院評鑑暨醫療品質策進會（TJCMA，簡稱醫策會）的最高評鑑，來為他們優良的醫療品質背書。這個評鑑系統源自美國，並會每三年進行一次嚴格的複審，以確保各醫院在醫事人員、醫療技術、醫療設備、服務及病患的照護上都能保持優良的水準。

(二)合理價格

　　台灣的醫療機構提供最新的醫療科技、最先進的設備、受過完整訓練的專業人員，然而向病患收取的卻是非常經濟且相對低廉的價格；大致上來說，台灣的手術費用僅僅是美國的五分之一、英國的六分之一。舉例來說，台灣的肝臟移植手術費用大約是88,000美元，是美國費用的29%、新加坡的一半；台灣的髖關節置換手術費用大約是5,900美元，是美國收費的17%、英國價格的22%、新加坡價格的59%、泰國的一半收費。

　　台灣的醫療機構在醫療照護上不僅僅提供人民疾病的治療，還提供治療相關的檢驗（健檢）服務，且價格亦相對低於其他國家，例如：一般身體檢查、癌症篩檢、冠狀動脈檢測、頭部神經健康檢查。一般身體檢查包括消化道內視鏡檢查、大腸鏡檢查及癌

症篩檢，價格僅是美國的17%；正子攝影檢查的費用更僅僅是美國及英國的一半。不僅如此，台灣醫療還提供很多種類的醫療項目，例如：植牙、眼科雷射手術、人工生殖及符合你需要的其他手術項目，而且價格比美國便宜50%到80%。

此外，近來整型美容風潮興盛，台灣在整型手術，如豐胸、隆鼻手術等，以及牙科醫療服務上，如雷射美白、人工植牙、人工假牙等，不只設備、服務完善，價格更是較低於歐美國家三分之一至二分之一。

(三)高科技

台灣的醫療機構使用最先進的醫療儀器，像是利用電腦斷層掃描儀、核磁共振儀及正子攝影技術來作癌症篩檢；冷凍消融、氬氦刀冷凍治療及影像導引放射來治療癌症。這些先進設備不亞於美國

圖片提供：新光醫院

醫院所擁有的，甚至更勝美國，而且應用這些科技可以有效的縮短等待的時間。

　　根據專案管理小組2009年的報告，台灣擁有三十八台正子攝影設備，一百五十六台核磁共振儀及三百三十一台斷層掃描儀。另一方面，藉由使用WiMAX科技（無線網路科技），台灣的醫院在院外也能提供病患服務，這項科技是利用行動裝置來監控身體健康指示計；此外，The Ubiquitous Medical System提供居家照護，進行二十四小時身體狀況監控；另外，還建置RFID（無線辨識系統），追蹤病患的藥物使用及病患的身分辨識，藉此給予病患的更多的安全保障。

(四)感動服務

　　台灣在國際醫療服務上提供以病患為中心的照護團隊，且為了給病患充分的隱私及最舒適的服務，健康管理中心是獨立的空間，

圖片提供：新光醫院

和一般醫療進行的場所是分開的。此外，台灣的國際醫療服務提供網路專人即時回覆平台，回答病人有關健康檢查的任何問題，並提供機場接機服務及貼身翻譯人員以滿足過繼病患的需求。在整個健康檢查過程中，專屬醫療團隊會時時照護著病患，專屬護士會帶領病患並在旁協助完成所有的程序。檢查結束之後，健康管理師會提供病患最完整的健康管理計畫，並協助預約後續的追蹤檢查。

(五)整體性服務

台灣提供非常廣泛的醫療服務，從預防醫學、健康檢查、診斷、到疾病的治療，還有融合中醫及西醫的醫療網絡，並擁有最先進的醫療儀器為病患量身訂做各式各樣的健康檢查。此外，融合中醫的養生療法，提供更多樣的醫療服務。台灣政府還派出行動醫療團到偏遠村落做巡迴醫療，並和一百多個國家簽訂醫學交流合作協定。2000年時，英國《經濟人雜誌》就醫療競爭力的評比，台灣名列世界第二名，僅次於瑞典，足見台灣的整體醫療服務體系從基本健康檢查、器官移植、癌症治療及後續長期療養，具有可以一步到位服務（One-stop Service）的優勢能力。於2002年，行政院衛生署在台北醫院成立國際醫學技術訓練中心，至今已有二十六個國際醫療團隊接受完整的醫療教育訓練。

(六)專業團隊

台灣醫療機構提供專業的醫療團隊來服務病患，根據The Economist Intelligence Unit（EIU，經濟學人智庫）用十三個健康指標評估二十七個國家的評估報告，台灣是世界上第二健康的國家；此外，台灣擁有豐富的醫療資源：每一萬人擁有23.56個醫生

及69.79張病床。

　　台灣的髖關節置換手術尤為知名,長庚醫院的髖關節重建外科中心,更是擁有豐富的醫療資源和精細的外科技術;台灣的醫療團隊在世界上亦有多項優異的表現,如台大醫院於1986年成功腎臟例移植為亞洲首;長庚醫院則以孩童肝臟移植為首例,至今已超過四百案例;台大醫院心血管中心的心肌梗塞經皮冠狀動脈介入治療,其成功率更高達98%,皆證明台灣醫療服務擁有許多專業團隊。

　　專案管理中心對國際醫療領域的特性、競爭優勢分析後,參酌國際市場調查針對五大特殊手術及其他疾病的調查結果,完成國際市場分析報告:考量語言、生活文化、價格與醫療品質等因素,將目標市場鎖定為中國與海外華人,設計相關的行銷與推廣活動,以尋求台灣醫療服務在該領域曝光的機會(**表5-2**)。

表5-2　發展國際醫療之市場與因素分析

市場	語言相近	生活文化相近	高品質低價位	歷史情感因素	特殊疾病治療	醫療品質優勢
華僑	v	v	v	v	v	v
中國	v	v	v	v	v	v
日本		v		v	v	
東南亞		v			v	v
歐美		v			v	

資料來源:行政院衛生署(2008),行政院衛生署97年度醫療服務國際化旗艦計畫。

第二節　台灣發展醫療觀光之對策

台北榮總因應政府推展國際醫療政策之做法

　　自行政院衛生署公布「醫療照護產業四年計畫」，劉兆玄院長明確指示自民國98年起到民國101年，將由政府推動包括國際醫療在內等，共六項前瞻性的醫療政策。

　　配合政府推動醫療與觀光醫療是退輔會的既定政策之一，主任委員於3月份總管理會中亦明確指示會屬醫療體系與休閒設施應加強合作，整合相關資源並在符合現行法令的前提下，發展國際醫療。謂此，台北榮民總醫院已於民國97年5月20日奉會核准成立「國際醫療中心」任務編組，規劃與推動台北榮總院內以及橫向聯繫會屬醫療機構的發展方向與推展策略，積極滿足在台國際人士健康需求與來自世界各國的醫療轉介，提供專業的重難症醫療照護；並同時與異業合作，提供高品質的健康檢查與醫學美容等適合觀光醫療的專業服務，以實際行動向國際社會宣傳台灣高水準且價格合理的醫療服務，提升台灣的醫療價值與國際能見度，最終期盼能成為國際一流的醫學中心。其未來的策略與做法如下：

(一)加強會屬醫療體系與休憩設施間的合作

　　會屬醫院有能力在全台灣構成最完整的醫療系統，並且包含三所醫學中心，是其他醫療體系難以達到的優勢，此外，分布在全國八個地方的會屬休憩農場更是發展觀光醫療的珍貴資產，若能共同分工合作，並且與其他相關產業策略合作將能在推展國際醫療上增加優勢。

(二)爭取成為國際人士在台灣商旅活動時的國際醫療示範醫院

　　台北市有全國最密集的國際政治與商業活動，也有許多國際公司在此設點，鄰近又有美國及日僑學校。台北榮總將積極向政府相關單位爭取設立「國際醫療示範醫院」，並且與各政府機構優先建立策略聯盟，爾後這些政府單位邀請的外賓或主辦的國際活動，都推薦其作為在台期間的醫療。2009年9月在台北市舉辦的聽障奧運會，台北榮總就成為區域的專責醫院，提供來自國內外運動選手及來賓的專屬醫療照護。

(三)爭取僑居海外華人、台商、陸籍員工與中國大陸經濟能力好的民眾來台健康檢查與醫療照顧

　　對於旅居海外的華僑，全力配合並支持外貿協會或其他政府單位的推展活動，並與民間保險單位與醫療轉介機構合作，直接到華人聚集或有潛力的城市與其進行洽談。國際醫療中心以提供台商掛號熱線，協助其返國前掛號就診。

(四)加強海外行銷

　　將在台商與對國際發行的旅遊雜誌上介紹三所榮總的優質醫療。並與轉介病人的醫療與旅遊保險機構接洽，在符合政府法令的前提下，促成兩岸間及海外華人的醫療業務。如提供在台旅客的緊急醫療協助。希望政府能放寬相關法令，讓行銷工作更順利發展。

🚑 第三節　台灣發展醫療觀光之成果

一、概說

　　台灣1997年至2005年間所進行的肝臟（含屍肝與活肝）移植手術，五年存活率達八成，活肝移植之五年存活率更達九成，優於美國的六成。長庚醫院擁有東南亞第一家顱顏中心，至今累積治療的脣顎裂案例超過一萬人次，並完成五十多名國際友人來台培訓。在心血管介入性治療及外科手術方面，台灣的心導管檢查、新血管支架以及各種大型開心、心血管繞道手術水準高，價格也屬合理範圍內。以主動脈瘤胸腹主動脈支架置放手術為例，香港收費大約是台灣的1.21倍，新加坡是台灣的1.5倍。人工生殖手術部分，榮民總醫院早在二十二年前便成功完成國內第一個試管嬰兒。目前台灣試管嬰兒手術成功率35%，35歲以下婦女成功率更高達45%。人工關節置換術方面，台灣的膝關節及髖關節手術成功率可達九成。英、美等國家因年長關節退化，或肥胖等因素需要置換人工關節的人特別多，但礙於醫療保險總量管制等因素，病人苦等數月，甚至數年才能接受手術者大有人在。台灣有著眾多的優勢，但能否在國際觀光醫療的場域占有一席之地，端賴政府之輔導及醫療機關醫療策略之有效運用。

　　從2006年進行市場背景研究，於行政院「挑戰2008：國家發展重點計畫」中，正式把醫療保健及照顧服務列為十二項策略性服務業之一，行政院推動的「2015經濟發展願景第一階段三年衝刺計畫」五大套案中的「產業發展套案」，將「醫療服務國際化旗艦計

畫」列為重點發展項目。行政院衛生署協同經建會、經濟部、觀光局、新聞局、僑委會、陸委會及專家學者，組成「醫療服務國際化整體規劃小組」，以加強跨部會的合作，並成立「醫療服務國際化專案管理中心」，以執行醫療服務國際化計畫內容，作為台灣醫療及民間業者彼此間的合作，管理中心的主要目標是透過公私部門外國病人醫療旅遊的首選，此為當務之急。

離台灣最近的大陸市場幅員遼闊，兩岸直航後，是否意味著大陸人士就會到台灣參加觀光醫療行程，台灣能否以極佳的醫療服務品質和對岸競爭，進而吸引東南亞和歐美人士來台，實現「顧客走進來，醫療走出去」的目標，希冀有政府的政策支持下，產業齊心合力，運用國內既有醫療技術優勢之模式，帶動醫療及周邊產業的發展，吸引大陸人士、全球華人或鄰近國家白領階級來台就醫，以搶攻全球觀光醫療服務的龐大資源與商機。

二、台灣各醫院發展健診之成果

國內不少醫院針對陸客推出頂級健檢，目前除了新光，國泰醫院、彰化秀傳、高雄義大醫院也都推出頂級健檢，來自大陸的健檢市場，目前正在起步，但估計每年將有進億元商機。例如，自從2009年陸客健檢首度發團來台後，新光醫院先後接待了二百位以上的大陸高階主管來台做「派特」（PET），新光的正子斷層造影人次已達三萬人，是目前國內經驗累積最多的醫院。來台的陸客中，不少具有醫療背景，每個人大都是安排六天五夜的旅遊行程，其中包括一天到醫院做頂級健檢，做過的人都盛讚台灣健檢服務水準好，是整體旅遊中滿意度最高的一項。以下對台灣各醫院發展健檢

圖片提供：新光醫院

之成果作一介紹：

(一)新光醫院

◆堅強專業的醫療團隊

新光醫院健康檢查中心由主任呂至剛醫學博士主持，率領主治醫師級的檢查團隊，輔以醫學中心的醫療團隊，陣容堅強，秉持熱誠與專業，以檢查前用心，檢查時耐心，全程細心關懷為宗旨。檢查後，若發現任何疾病，立刻協助轉診專業臨床醫師，接受進一步的診斷與治療。

◆無痛胃鏡、大腸鏡檢查

過去胃鏡及大腸鏡的檢查，由於侵入人體器官的深處，容易造成噁心、胃漲痛、想解便等不適的感受；因此民眾常以這個理由排

圖片提供：新光醫院

斥健康檢查。而該院健檢中心可提供歐美國家早已行之有年的無痛胃腸鏡技術，在檢查過程中，以適度的鎮靜與止痛，讓民眾在專業醫師及護理師的照顧下，輕輕鬆鬆完成胃腸鏡檢查。

◆ 先進醫療設備

　　除一般新穎健檢儀器設備外，該院擁有3D立體心臟超音波、全數位乳房X光攝影機、頸動脈超音波等當前最先進的設備，讓您在身心最舒適的環境下接受檢查。檢查當天健檢主治醫師將親自為您詳細解說。

(二)台北醫學大學附設醫院

◆個人化

　　在北醫，健檢不僅提供基本的身體檢查，更精確的瞭解您真正

的需求，上百位不同專長，醫學中心資歷的專業醫生，為每一個獨特的身體，量身打造最適切的檢查需要，並有專人全程親切服務，專業健康管理師幫您做好完善轉介與追蹤及治療建議。

◆ 高科技

為了精準掌握任何可能的微小病灶，北醫提供最頂尖的高科技設備：包括全台最新乳房磁振造影（乳房MRI）、立體導航式電腦斷層（VCT）、全身型正子攝影（PET）、全身磁振造影（Whole Body MRI）及各式超音波等，配合豐富經驗的醫師為您的身體嚴密把關。

◆ 整合

身體是上帝創造最精密的藝術品，每一個微小的變化都足以影響整體的狀態，為了不遺漏任何訊息，該院集結了全院的各科優秀醫生跨科診療，並結合睡眠中心、傳統養生及經脈診治等中西醫檢測，讓您安心、放心。

◆ 舒適

該院認為健診是一種優雅的生活假期。打著貼心為您準備了獨享北市菁華景觀的專屬樓層，確實醫檢分離保障您的隱私，提供健康餐飲並備置商務中心、會議室、無線網路，讓您的商務不斷線。

(三)國泰綜合醫院

檢查環境獨立於一般醫院作業，檢查過程與一般醫療病患流程完全分離，有完善的設備儀器及專業的醫療團隊且曾獲國際品質認證，各項作業流程的標準化、行政作業的制度化、文件化，以確保受檢者服務品質，達到顧客之最大滿意度。

(四)長庚醫院

　　健康檢查在目前台灣社會已造成一股風潮，甚至挾著台灣醫療實力發展觀光健檢，各種高科技檢查更推陳出新，健檢場地也朝五星級飯店推進。可是國人的健康是否因此而獲利，是一個值得省思的問題。

　　健康檢查是一個診斷工具，在預防醫學概念裡是屬於次段預防之一環。所謂次段預防就是在臨床症狀的前期利用各項檢查早期診斷早期治療。但由於儀器檢查都有極限，而且儀器檢查只能在一個時間點評估，不可能時時刻刻都在檢查，健康檢查只能知道檢查當時儀器能否檢查出異常，無法保證永遠沒有疾病。若不瞭解預防醫學初段預防的重要，就算做了高科技檢查也無法維持身心健康。就像在已有疾病產生的末段預防階段，檢查的目的是要做出診斷，若沒有治療的介入是無法康復的。

　　為了推動這個理念，長庚醫院設立了健康檢查中心，一般醫學系團隊設計了以實證醫學為基礎的健康檢查，並提供人性化的服務及健康諮詢門診，期望客戶在做完健康檢查後，能把健康處方帶回家，成為日常生活的一部分，進而達到健康促進的目標。

(五)和信治癌中心醫院

　　該院是一所非營利公益機構，亦為台灣唯一的癌症專科醫院，本院的健檢及癌症篩檢不是以利潤為主要考量；鼓勵中年以後的民眾定期做健檢是基於社會責任，以檢查最安全、最正確、最有效益，而且對受檢人也最經濟為宗旨。不會為了營利而建議一些非必要的檢查。

　　去做健康檢查的人，大多數是當下身體「還算健康」，但擔憂

會不會有隱藏性疾病的人。醫師要從這些「健康之子」洞燭機先，發現健康上的黃紅燈，必須像一位精明的偵探，要有很高的敏銳度，以及過人的耐心，才能從病人的生活史找出端倪來。健康檢查的積極目的固在能早期找到疾病，期能早期治療，但是並非癌症才會致命，一般疾病如胃病、痛風、糖尿病、風溼病、心臟病、腎臟病、肝臟病等更不可輕忽，尤其是心血管疾病及糖尿病對生命的威脅並不下於癌症。該院醫師素以仔細的理學檢查，傾聽病人的聲音贏得病人的信任，因此較能見微知著，在健檢及癌症篩檢上發揮力量。

(六)萬芳醫院

萬芳醫院健康管理中心，是全亞洲第一家通過WHO健康促進醫院（HPH）認證與全台灣第一家通過國家品質標章認證的健康管理中心醫護團隊，提供健康檢查與健康提升的相關醫療服務。萬芳健康管理中心已經超越傳統的健康檢查中心，進一步跨越健診中心（健康檢查與診斷）階段，不僅服務二十萬名個人健檢，更獲得超過一千二百餘家知名公司與壽險團檢公司信賴。

第四節　台灣發展醫療觀光之優勢

台灣培養出很多優秀的醫生，醫院也擁有不少昂貴先進的儀器，病床數量也持續地增加。但是，近年來因為出生率下降，人口減少，病人跟著變少；也許因為醫療制度設計不善，使全民健康保險出現瓶頸。最近幾年，醫院首次感受到生存的威脅，此時如果推

動醫療觀光，不僅可以擴充醫院的客源，也能近一步創造觀光收入。

台灣發展醫療觀光之優勢有：

一、語言為中文[37]

醫療建立在人際之信賴關係，病人一定要找到他能信任之醫生，才敢把生命交託出去，愈是文明國家愈是如此。信賴的根基，在於擁有共同的語言，彼此溝通無礙，才能產生信任，前總統李登輝選擇到日本就醫，即是因為李總統之日文程度足以和日本醫師討論病情；很多台商一旦生病，還是優先找當地能說中文之醫生，就是這個道埋。

由於醫療是一種信賴關係，信賴最基礎的部分就是語言。台灣人說中文，能和我們溝通的很明顯的就是華人國家，而華人最多的地方正是大陸。當我們談到兩岸觀光，談到台灣的優勢，很多人會想到醫院。其實，台灣最大的優勢在於語言是中文，而最大的醫療市場就是大陸。

二、醫療品質佳，價格具競爭力

行政院經濟建設委員會表示，發展觀光醫療是政府重要政策，參考國外實際成效，新加坡預估2005年相關收入高達15億美元[38]，證明是極具潛力新興產業，但為突顯台灣優勢，政府將鎖定肝病診

[37] 嚴長壽，《我所看見的未來》，2008年3月31日，頁74，台北：天下。
[38] 中華民國招商網經濟部投資業務處，2007年4月20日，快速鍵導覽說明。

治、牙科、顱顏整型等領域全力吸引治療者來台灣就醫。觀察他國作法，台灣目前政策是以提升優質醫療的國際形象，帶動國內醫療服務產業的發展，且為突顯特有強項，目前鎖定是肝病診治、牙科、顱顏整型、心臟醫療及健檢等，並認為水準不遜於歐美國家，加上具價格優勢，對發展醫療服務國際化有十足信心。

三、獲得政府的重視與支持

近幾年政府已著手進行我國發展觀光醫療的布局，尤其未來三年將更積極地以跨部會方式進行「醫療服務國際化旗艦計畫」，發展我國的醫療服務國際化，而觀光醫療即為其中很大的一環。

衛生署所推動之「醫療服務國際化旗艦計畫」，計畫實施初期為肝臟移植等五個項目，客源鎖定包括海外僑胞和中國大陸人士，有關涉及兩岸人民關係條例部分，陸委會於召開第一百八十三次委員會議時，通過「大陸地區人民專案申請來臺接受醫療服務送件須知」，開放大陸人士來台接受我國甚具國際競爭優勢之五大強項醫療服務，並自民國96年8月1日起開始受理申請，並試辦六個月。

「大陸地區人民專案申請來臺接受醫療服務送件須知」，在試辦階段有下列三項突破性作法：

1. 免除須由台灣地區邀請單位或人民擔任大陸人士來台保證人之規定。
2. 為掌握時效，自申請至發證之行政審查作業時程原則上管控在三週之內。
3. 現行對許可來台大陸人士多核發入出境證影本，再持憑於港、澳轉機來台時換發正本；本送件須知則採直接核發入出

　　境證正本之便捷措施。

　　為發展觀光醫療，吸引外國人來台就醫，已獲得外交部支持，將推出「醫療簽證」，停留時間不受最長六個月限制，得視個案延長，搭配政府鎖定發展治療肝病、顧顏整型等領域，可吸引有需要較長治療期程的病患。

　　經建會另透露，將推動改變的制度還包括「網路預付醫療費用制度」，主要是為預防病人在治療途中落跑或有財務方面的糾紛，希望在就醫前會有相關的類似保證金制度。

Chapter 6

台灣醫療觀光之實例探討

第 一 節　台灣各醫療機構之健檢項目實例

第二節　台灣旅行社結合醫療之行程實例

第一節　台灣各醫療機構之健檢項目實例

　　觀光醫療可以說是目前台灣推廣服務業當中條件最好之產業，台灣高水準醫療服務傲世的保健給付，民眾對健康的重視，預防重於治療，加上台灣的好山好水，可以說台灣發展觀光商機無限。

　　台灣頂級的健檢，尤其專業團隊、醫療技術水準與醫療品質、感動服務加上合理收費，如能配合行銷，絕對可以吸引華僑、陸客及外國人的到來。

實例：（A）醫院健檢項目

類別		一日精緻	一日婦女	腦血管健檢	心血管	睡眠健檢
價格		23,000	27,000	23,000	18,000	12,000
項目	檢查內容					
初步身體評估	身高、體重、血壓、脈搏	○	○	○	○	○
理學檢查	頸、皮膚、淋巴結、四肢、乳房觸診等	○	○	○	○	
血液常規檢查	白血球（WBC）紅血球（RBC）血色素（Hb）	○	○	○	○	
	血球比容值（HCT）	○	○	○	○	
	平均紅血球容積（MCV）	○	○	○	○	
	平均紅血球血紅素（MCH）	○	○	○	○	
	平均紅血球血色蛋白濃度（MCHC）	○	○	○	○	
	血小板計數（PLT）	○	○	○	○	
	白血球分類計數（DC）	○	○	○	○	
血糖	飯前血糖（AC glucose）	○	○	○	○	
	醣化血色素（HbA1C）	○	○	○	○	

類別		一日精緻	一日婦女	腦血管健檢	心血管	睡眠健檢
血脂肪	膽固醇總量（Cholesterol）	○	○	○	○	
	高密度脂蛋白（HDL）	○	○	○	○	
	低密度脂蛋白（LDL）	○	○	○	○	
	三酸甘油脂（TG）	○	○	○	○	
甲狀腺	甲狀腺素（T4）	○	○			
	甲狀腺刺激素（TSH）	○	○			
腎功能	尿素氮（BUN）	○	○	○	○	
	肌酐酸（Creatinine）	○	○	○	○	
	尿酸（Uric Acid）	○	○	○	○	
PSG	多功能睡眠檢測					○
顱顏數位測量	評估上呼吸道結構					○
電解質	鉀 鈉 鈣 氯	○	○	○	○	
肝功能	全蛋白（TP）／白蛋白（Albumin）	○	○			
	鹼性磷酸鹽（Alk.P）／膽道酵素（r-GT）	○	○			
	膽紅素總量（T-Bili）	○	○			
	直接膽紅素（D-Bili）	○	○			
	麩氨酸草醋酸轉氨脢（GOT）	○	○	○		
	麩氨酸草丙酸轉氨脢（GPT）	○	○	○	○	
肝炎	C型肝炎（Anti-HCV）	○	○			
	B型肝炎表面抗原（HBsAg）	○	○			
	B型肝炎表面抗體（Anti-HBsAb）	○	○			
性病檢查	梅毒（VDRL）測試	○	○			
過敏檢測	免疫球蛋白E（IgE）	○	○			
尿液分析	尿糖／尿蛋白／血尿篩檢	○	○			
糞便檢查	糞便血紅素／顯微鏡檢查	○	○			
腫瘤指標	Alpha胎兒蛋白（AFP）	○	○			
	癌胚胎抗原檢查（CEA）	○	○			
	胰臟癌（CA-199）	○	○			
	攝護腺癌PSA（男）	○	○			
	乳癌CA-153（女）	○	○			
	卵巢癌CA-125（女）	○	○			

類別		一日精緻	一日婦女	腦血管健檢	心血管	睡眠健檢
凝血時間	凝血脢原時間（PT）／部分活化脢原時間（APTT）			○		
X光檢查	胸部X光檢查	○	○			
	腹部X光檢查	○	○			
內視鏡	上消化道泛內視鏡	○	○			
	全大腸鏡	○	○			
超音波	腹部超音波	○	○			
	腎臟超音波	○	○			
心臟機能	靜式心電圖	○	○	○		
	CPK心肌酵素	○	○		○	
	2D心臟超音波	○	○		○	
	3D心臟超音波				○	
	運動心電圖				○	
各科會診	眼科	○	○			
	耳鼻喉科	○	○			
	婦產科／抹片（女）	○	○			
	泌尿科（男）	○	○			
婦女檢查	婦科超音波		○			
	乳房攝影或骨密檢查（二擇一）		○			
	乳房超音波		○			
神經生理檢查	腦波（EEG）			○		
	顱內超音波（Duplex-head, intracranial）			○		
	頸動脈超音波（Duplex-neck, extracranial）			○		
核磁共振造影	腦部MRI			○		
血液	Prothrombin time 凝血脢原時間檢查			○		
	APTT部分活化脢原時間			○		

類別		一日精緻	一日婦女	腦血管健檢	心血管	睡眠健檢
生化血清	高半胱胺酸（Homocysteine）			○		
	高感度C-反應性蛋白（HS-CRP）			○		
	纖維蛋白原測定（Fibrinogen）				○	
	脂蛋白腖元A1（Apolipoprotein-A1）				○	
	脂蛋白腖元B（Apolipoprotein-B）				○	
	脂蛋白電泳分析（Lipoprotein）				○	
	C反應性蛋白試驗（C-reative protein-CRP）				○	
	胰島素免疫分析（Insulin）				○	
	葉酸（Folic acid）				○	

資料來源：新光吳火獅紀念醫院健康檢查中心。

第二節　台灣旅行社結合醫療之行程實例

　　台灣成功之觀光異業結合，如過去新光醫院三天二夜之「台北泡湯健檢養生套裝旅遊」、「魅力時尚醫美SPA」。

　　台灣中國海峽旅行社之「寶島台灣頂級健康養生8天7夜之旅」一條鞭式服務，帶給旅客美好之回憶，而台灣之豐富觀光異業結盟如預防醫學、美容、植牙、足部按摩、民俗療法，完整之團體套裝行程，為各國所不及。

範例一：（甲）旅行社——魅力時尚醫美SPA行程

　　2009年6月新光醫院及新光健康管理公司配合台灣衛生署「醫療國際化服務」政策，為了落實並帶動旅遊健檢商機，陸續至大

陸、香港等地區參展行銷，在外貿協會協助下，結合廣州台商醫療背景的錫安健康管理中心、台灣四大醫學中心（新光醫院、國泰醫院、彰化基督教醫院、高雄醫學大學附設醫院），讓三十位廣州居民體驗健康檢查、旅遊及SPA三合一套裝行程相當成功，行程結束後團員對台灣先進的醫療診斷設備及貼心的服務均留下深刻的印象。

次月健檢首發團抵台，展開六天五夜健檢旅遊行程。由台灣中國海峽旅行社安排全程的接待工作，團員從北部至中部遊玩知名景點，行程如**表6-2**。

表6-2　新光醫院與中國海峽旅行社異業結合醫療觀光6天5夜行程

日期	主題	行程景點	酒店
第一天	時尚之旅	大陸機場➜桃園（松山）機場➜101大樓➜時尚台北夜 貴賓在機場集合搭乘航機飛赴台北，抵達後專車前往台北101大樓參觀（508m），乘坐全球最快的觀光電梯登上塔頂，360°全方位觀賞美麗景色，或是在時尚的東區購物商場盡情購買各式名牌精品。後入住酒店。 早餐：無　午餐：飛機上　晚餐：○	當地五花酒店
第二天	珍寶之旅 醫美SPA 回春醫美	住宿飯店➜故宮博物院➜醫美SPA➜台北 早餐後參觀「故宮博物院」，該院於1965年興建完成，是中國著名的歷史與文化藝術史博物館。建築設計吸收了中國傳統的宮殿建築形式，淡藍色的琉璃瓦屋頂覆蓋著米黃色牆壁，潔白的白石欄杆環繞在青石基台之上，風格清麗典雅。院內藏有全世界最多的無價中華藝術瑰寶，其收藏品的年代幾乎涵蓋了整部五千年的中國歷史，此處是遊客來台必訪之地。品類豐富，為中國藝術文化研究及保存的重鎮。隨即前往醫美SPA中心全身精油經絡按摩肌肉放鬆、柔膚雷射、打脈衝光、盡情享受回春醫美療程後入住酒店。 早餐：飯店早餐　午餐：△　晚餐：○	當地五花酒店

（續）表6-2　新光醫院與中國海峽旅行社異業結合醫療觀光6天5夜行程

日期	主題	行程景點	酒店
第三天	洗滌心靈 禪修文化 宗教文化 湖泊風情	住宿飯店➜中台禪寺➜日月潭風景區➜邵族文化村➜嘉義 早餐後前往「中台禪寺」參觀，規模龐大外觀融中西工法，寺頂高聳壯觀，整個建築乍看下彷彿金字塔形態，實為佛教建築另一鉅作。莊嚴又具現代感的大雄寶殿是世界都難得一見的，兼具洗滌心靈的功效。午餐後赴「日月潭風景區」，日月潭是全台灣最大的淡水湖泊，潭景霧薄如紗，水波漣漣。四周群巒送翠，海拔高748公尺，面積116平方公里。因湖為光華島所隔，南形如月弧，北形如日輪，乃得名日月潭。後參觀為紀念唐玄奘法師至西域取經，宣揚中華文化而建的玄光寺，建築為仿唐式風格，兩樓層分別供奉玄奘舍利子與釋迦牟尼佛金身以供民眾瞻仰。「參觀邵族文化村」，欣賞豐富多彩的邵族文化。展現日月潭原住民 特色的邵族文化村原住民的舞蹈表演等，讓你更能融入瞭解邵族文化。後驅車前往嘉義。 早餐：飯店早餐　午餐：△　晚餐：○	當地五花酒店
第四天	茶鄉之旅 茶道文化	住宿飯店➜阿里山森林公園➜高雄西子灣➜英國領事館舊址➜愛河 早餐後前往「阿里山森林公園」，東南亞最高峰玉山的支脈。群峰環繞、山巒疊翠、巨木參天，著名的阿里山三代神木：三代木同一根株，能枯而後榮，重複長出祖孫三代的樹木，是造化者的神奇安排。如今第一、二代的前身均已枯老橫頹，第三代卻仍然欣欣向榮。途經姐妹潭，相傳有二位山地女孩在此雙雙殉情，故後人附會而稱姐妹潭。沿途可盡情的享受茂密森林所帶來的清新感受。午餐後下山途經台灣有名的「阿里山高山茶廠」品茗，這裡有台灣特有的高山茶，您可以細細品嘗或購買送給親朋好友。後驅車赴高雄，抵達後前往高雄八景之一之「西子灣」參觀。西子灣在清朝初年期間，名為「洋路灣」、「洋子灣」，原本是一處以海水浴場及天然珊瑚礁聞名的灣澳，而位於半山腰的「英國領事館舊址」，是一幢小小的二層樓，白色的格子窗，磚紅色的牆，迂迴寬敞的長廊，配著綠色的草坪，色彩豔麗的油畫，線條優美的雕塑，優雅的英倫風情讓人沉醉。陳列有人文及地理歷史背景及其他台灣文物史料、古今景觀照片、建築模型、打狗抗日的炮戰圖等。入夜以後車遊「愛河」。愛河貫穿高雄，沿河兩岸的河濱公園綠樹成蔭，河岸燈景雅致迷人，饒富情趣，後前往隔絕繁雜喧囂的「城市光廊」。 早餐：飯店早餐　午餐：△　晚餐：○	當地五花酒店

（續）表6-2　新光醫院與中國海峽旅行社異業結合醫療觀光6天5夜行程

日期	主題	行程景點	酒店
第五天	海洋之旅	住宿飯店➡墾丁公園➡鵝鑾鼻燈塔➡台東 早餐後前往高雄鑽石店，天然真鑽搭配頂級雕工，您可以在此細細挑選贈送家人或親友，然後前往墾丁遊覽「墾丁公園」，沿途可欣賞充滿熱帶氣候的風景，墾丁東接太平洋，西臨台灣海峽，南瀕巴士海峽，地質以珊瑚礁為主，具有多樣性的自然景觀。後參觀「船帆石」、「鵝鑾鼻燈塔」，位於台灣最南端，為台灣八景之一。隔巴士海峽與菲律賓遙遙相望，鵝鑾是排灣族語「帆」的譯音，因附近之香蕉灣有石似帆船，逐以取名，加以該地形若突鼻，故稱鵝鑾鼻。園內珊瑚礁石灰岩地形遍布，怪石嶙峋。步道縱橫交錯。燈塔為公園的標誌，有東亞之光的美譽，是世界少有的武裝燈塔，塔身全白，為圓柱形，高18公尺，周長110公尺，已列為史跡保存。後驅車沿南迴公路前往台東。 早餐：飯店早餐　午餐：△　晚餐：○	當地五花酒店
第六天	石雕之美	住宿飯店➡水往上流➡三仙台、八仙洞➡太魯閣公園 早餐後沿花東海岸公路前往花蓮，途中賞「水往上流」，視覺上的錯覺造就了這難能可貴的地理奇觀：「三仙台」、「八仙洞」，三仙台是由突出的海岬與離岸小島所構成，此處建有紅色跨海步橋，以及環島步道，此外，三仙台四周海域有美麗的珊瑚礁和熱帶魚，是潛水的好地方。在「北迴歸線紀念塔」攝影留念。午餐後參觀聞名的大理石峽谷景觀「太魯閣公園」，幾近垂直的大理石峽谷雄偉壯麗，斷崖峭壁更是高不見谷頂，低不見谷底，令人不禁讚歎自然界神奇之美。東西橫貫公路景色最美的19公里路段，為台灣八大景之最，途經雁子口，眺望長春祠、九曲洞、慈母橋等，後前往花蓮最著名的「大理石展示中心」參觀。 早餐：飯店早餐　午餐：△　晚餐：○	當地五花酒店
第七天	自然之美	住宿飯店➡七星潭➡清水斷崖➡雪山隧道➡台北 「七星潭」，在花蓮機場的東側，是一個突出於美崙鼻一側的海灣，位於台灣東海岸，面對浩瀚的太平洋，是花蓮縣內最佳的風景區；在七星潭不僅可以遠眺清水斷崖，也是當地民眾看夜景、賞星辰的好去處。後沿蘇花公路前往宜蘭，途經台灣八景之一的「清水斷崖」，是太平洋西岸的大海崖區。飛田盤山、清水山、千里眼山、立霧山等都是結晶石灰岩，崖岸壁立，以清水山東南大斷崖尤為險峻，又位於全線的中線而由此得名。懸崖峭立，高達數百米，臨崖遠眺，碧波萬頃；俯視則驚濤駭浪，奪人心魄，為台灣八大名勝之一。抵達宜蘭後經由	當地五花酒店

（續）表6-2　新光醫院與中國海峽旅行社異業結合醫療觀光6天5夜行程

日期	主題	行程景點	酒店
第七天	自然之美	「雪山隧道」返回台北，隨後參觀「珊瑚博物館」，全球主要珊瑚產地來自台灣，台灣有「珊瑚王國」之美譽。後參觀免稅店，自由選擇琳瑯滿目的免稅商品。 早餐：飯店早餐　午餐：△　晚餐：○	
第八天		早餐後送往機場，搭乘航班，結束愉快的旅程！	

資料來源：中國海峽旅行社。

範例二：（乙）旅行社——寶島台灣頂級健康養生8天7夜之旅

日期	行程	參考飯店
第一天	大陸✈台北或桃園 乘坐直航包機從大陸直飛台灣國際機場」接機後。 15:30-16:30 前往台北市「故宮博物院」參觀。故宮博物院位於外雙溪，占地20甲，啟建於民國51年，在民國54年的國父誕辰紀念日舉行落成典禮，是座中國宮殿式仿北平故宮博物院的形式，外觀雄偉壯麗，背負青山，可為我國收藏文物藝術菁華的所在。 16:30-17:30 午後自水美溫泉會館步行遊覽：北投禪園～張學良故居（導覽） 18:00-19:00 北投禪園晚宴 19:00- 享受水美溫泉會館養身溫泉之旅（泡湯） 24:00-隔日 隔日受檢者需禁食 --- 早餐：自理 午餐：飛機上 晚餐：北投禪園～張學良故居 晚宴：02-2898-3838	近北投禪園～張學良故居 飯店：北投水美溫泉會館 http://www.sweetme.com.tw/ 地址：台北市北投區光明路224號 電話：+886-2-2898-3838

日期	行程	參考飯店
第二天	台北＊新光醫院頂級健診三選一＊台灣絕景、再現烏來活力村 1.PET「正子造影」、2.MRI腦血管健康檢查、3.CT「心血管健康檢查」 ■PET「正子造影」讓癌症無所遁形 國外先進國家近幾年已廣泛將正子造影運用在腫瘤的檢查，以早期偵測癌細胞；一般而言，PET分辨腫瘤性質的準確度達90%，並能判定腫瘤是否轉移，在評估腫瘤復發的追蹤有極強的診斷能力，稱得上是影像診斷醫學的新利器。 ■MRI腦血管健康檢查為您的健康把關 MRI為當前最先進的醫學影像診斷，獲2003年諾貝爾醫學獎肯定，是一種完全沒有輻射線的非侵入性檢查，為了讓您輕鬆掌握健康，新光醫院引進世界最新型MRI（MAGNETOM Avanto），影像解析度更佳，訊號強度較舊型MRI增加100%，來提高診斷正確率，加以早期發現提前預防及治療。	全台唯一正對面烏來瀑布的那魯灣渡假飯店 www.clr.com.tw 飯店電話：02-26616000 飯店地址：台北縣烏來鄉烏來 　　　　　村瀑布路33號
第二天	■CT「心血管健康檢查」為您的健康把關 您是否為胸悶、胸痛所疑惑，擔心心臟病突發？非侵入性且不需注射顯影劑，以超快速電腦斷層取像不僅提供心臟血管方面的訊息，亦能將血管壁的情況及與心臟間的關係表現出來並經由多平面重組，可評估心臟內壁、瓣膜、腔室及大血管之間的狀況，來及早偵測出致病因子，為會員的健康嚴格把關。 13:00-15:00 乘車前往烏來旅遊到了台北縣烏來旅遊泰雅族人的聖地、「美譽雲來之瀧」～烏來瀑布 15:00-16:00 烏來活力村原住民歌舞表演「GAGA國際劇場」結合傳統與現代的精彩原住民歌舞劇 16:00-17:00 搭台車三人一部到烏來老街、泰雅民族博物館 17:00-17:30 回酒店贈每人一顆高家養生冰溫泉蛋 18:00-19:00 晚餐達宴原住民料理 19:30-22:00 素有美人湯之稱的碳酸氫鈉天然湧泉泡湯～「烏來溫泉」	
	早餐：配合醫院安排 午餐：醫院安排健康養生餐 晚餐：達宴原住民料理	

日期	行程	參考飯店
第三天	台北烏來活力村＊中台禪寺＊日月潭 08:30-11:00 參觀中台禪寺 14:00-16:00 前往台灣八景之一的「日月潭」遊湖。搭船遊湖參觀日月潭周邊景點文武廟、玄奘寺、拉魯島，參觀位於德化社內邵族文物館，目前原住民人數最少的部落之一。 19:00- 晚上日月潭美食、阿薩姆風味餐坊、邵族料理。「阿薩姆風味餐坊」位於日月潭最繁華之水社商店街上，是你日月潭旅遊品味美食的好去處，配合當地政府推行阿薩姆文化，老闆娘精心設計了多樣阿薩姆美食，阿薩姆拉麵、阿薩姆牛腩飯、紅茶豬腳、阿薩姆紅茶，及當地邵族風味餐……都是你日月潭旅遊一定要品嘗的美食。	中信集團指標級景觀飯店： 日月潭雲品酒店 http://www.fleurdechinehotel.com/ 地址：南投縣魚池鄉日月潭中正路23號 電話：+886-49-285-5500
	早餐：自助式早餐 午餐：牟國首創茶葉料理為台灣養生茶餚文化之代表 晚餐：阿薩姆風味餐坊	
第四天	嘉義＊阿里山＊高雄遊覽 08:30-10:00 早餐後乘車前往嘉義阿里山茶葉展示中心 12:30-13:00 阿里山賓館午餐 13:00-15:00 「阿里山國家公園」 16:30-17:30 前往高雄「西子灣」、沿著愛河邊可到「時光走廊」自費享用咖啡 18:30-19:30 享用地道台灣「客家風味餐」 20:00- 前往六合夜市	高雄最高地標建築物飯店： 高雄金典酒店 http://www.yfk.com.tw/ 地址：高雄市自強三路1號37-85樓 電話：+886-7-566-8000
	早餐：自助式早餐 午餐：阿里山賓館 晚餐：美濃客家餐廳	

日期	行程	參考飯店
第五天	高雄＊墾丁＊台東 08:30-12:00 經高屏公路轉往台灣最南端的海濱旅遊渡假勝地「墾丁」 12:00-14:00 遊覽「貓鼻頭」，其外形狀如蹲伏的貓，因而取其名為貓鼻頭，是台灣海峽和巴士海峽的分界點，與鵝鑾鼻形成台灣最南的兩端。 14:00-15:00 遊覽「鵝鑾鼻」是南海與太平洋往來的必經航道，著名的東亞之光燈塔就屹立在這裡。 15:00-17:00 前往台東 17:00-18:30 享用豐盛晚餐 19:00- 入住酒店休息，天龍溫泉飯店鄰近的「新天龍八部」勝景，更能令您體會台灣大地之美。台東天龍飯店所採用溫泉，未經過加溫及其他方式，完全直接由泉脈直接送達溫泉池及飯店儲水塔，讓您能享受野溪溫泉的「純與天然」，並享受山林田野間的蟲鳴鳥叫的「美與寧靜」。湯泉質PH質介於7.2~9.1的鹼性碳酸氫鈉泉，又名重曹泉，在日本稱之「美人湯」。除了溫泉本身具備的泡湯療效外。再透過大自然芬多精的滋潤，澈底活絡身心，讓渡假成為一種天然式的享受。	台東首選飯店： 台東娜路彎酒店 http://www.naruwan-hotel.com.tw/ 地址：台東市連航路66號 電話：+866-89-239-666
	早餐：自助式早餐 午餐：雅客之家 晚餐：岩灣原住民餐聽	

日期	行程	參考飯店
第六天	台東＊花蓮 08:30-12:00 早餐後前往參觀珊瑚中心，沿花東海岸前往花蓮，充分欣賞太平洋的海岸奇景及蔚藍海水，沿途遊覽東管處、「北迴歸線紀念碑」。 12:30-13:30 午餐 14:00-18:00 前往最著名的「太魯閣國家風景區」參觀，太魯閣國家公園座落於花蓮、台中及南投三縣。其範圍以立霧溪峽谷、東西橫貫公路沿線及其周邊山區為主，包括合歡群峰、奇萊連峰、南湖中央尖山連峰、清水斷崖、立霧溪流域及三棧溪流域等，全部面積共計九萬二千公頃。沿途欣賞石灰岩及大理石結構的峽谷地形，長春祠、燕子口、九曲洞氣勢宏偉令人目不暇給。體驗花蓮之美。 18:00-19:30 晚餐	東台灣第一名飯店： 花蓮遠雄悅來大飯店 http://www.bellevista.com.tw/ 地址：花蓮縣壽豐鹽寮村山嶺 　　　18號 電話：+886-3-8123-999
	早餐：自助式早餐 午餐：鹽寮本地小龍蝦 晚餐：遠雄悅來自助餐	
第七天	花蓮＊台北與醫師有約 08:30-09:00 享用早餐後，前往台鐵火車站。 09:30-12:30 「搭乘台鐵」返回台北；領取檢驗報告及醫師健檢結果說明。 14:30-16:00 前往「陽明山國家公園」，位處台北盆地北緣，東起磺嘴山、五指山東側，西至向天山、面天山西麓，北迄竹子山、土地公嶺，南迄紗帽山南麓，面積約11,455公頃，氣候分屬亞熱帶氣候區與暖溫帶氣候區 16:30-17:00 「孫中山紀念館」。國父紀念館是紀念國父孫中山先生百年誕辰而興建的，於民國六十一年五月十六日落成啟用至今，全部面積共三萬五千坪。位於台北東區，忠孝東路、仁愛路、光復南路與逸仙路所包圍著。外觀看來為仿中國宮殿式的建築，造型宏偉、氣派，沒有一絲毫雕琢之氣，景色相當優美怡人。	

日期	行程	參考飯店
第七天	17:00-17:30 「101信義計畫區」。信義計畫區是目前台北唯一的大型總體規劃地帶，完善的基礎建設吸引了許多商業經營者，已成為台北市的新都心，而TAIPEI 101更是位於信義計畫區的正中央。 18:00-19:30 晚餐 早餐：自助式早餐 午餐：陽明山溫泉土雞宴 晚餐：喬麗健康養生鍋	台北西華飯店 http://www.sherwood.com.tw/cn/ 地址：台北市民生東路三段111號 電話：+886-2-2718-1188
第八天	台北✈大陸 早餐後乘車前往台灣國際機場乘坐大陸直航包機從台北桃園國際機場直飛返回溫暖的家	

資料來源：台灣中國海峽旅行社。

範例三：（丙）旅行社——台灣泡湯享受溫泉8日遊

日期 DATE	參考行程摘要說明 ITINERARY	住宿 STAY
第一天	內地—桃園機場 換搭專車返回飯店休息	桃園
第二天	桃園—台北—礁溪 士林官邸—台北故宮博物院—野柳風景區—宜蘭碳酸氫鈉泉—礁溪 【士林官邸】全區占地5.2公頃，園藝所內植各類盆栽、藥用植物、觀賞花卉等，為台北市一座環境優美的生態公園。【故宮博物館】參觀，館內典藏中國文化五千年國寶級文物，陶瓷、書畫、青銅器、雕刻、織繡、玉器等，保證讓您大飽眼福。前往【野柳風景區】，由於海岸岩層中含有石灰質的砂岩，經海水長期侵蝕的結果形成各種天然怪石，最著名的【女王頭】、【仙女鞋】、【燭台石】、【海蝕壺穴】等特殊地形景觀，堪稱鬼斧神工。	礁溪
第三天	礁溪—花蓮 宜蘭—太魯閣國家公園—七星潭—花蓮市區—酒店休息 台灣著名觀光勝地【太魯閣風景區】，以雄偉壯麗、大理岩峽谷景觀聞名。沿著立霧溪的峽谷風景線而行，觸目所及皆是壁立千仞的峭壁、斷崖、峽谷、連綿曲折的山洞隧道，穿越「燕子口」、「長春祠」、「九曲洞」等天險風光。【七星潭】海岸風光優美，有水景、海灘、卵石和海灣等自然景致，盡顯東部海濱的幽靜。	花蓮

日期 DATE	參考行程摘要說明 ITINERARY	住宿 STAY
第四天	花蓮—台東 花蓮—八仙洞—三仙台—水往上流—台東知本 沿花東海岸公路走可欣賞北迴歸線標、經三仙台、八仙洞、水往上流奇景。	知本
第五天	台東—台南 台東知本—高雄市—台南泥漿溫泉—台南 經南迴公路翻越過台灣中央山脈尾端，途經台灣第二大城及工業重鎮高雄市，行南二高，沿途欣賞台灣南部平原農村風，抵達台南府城。	台南
第六天	台南—南投 高山茶—溪頭風景區—大學池、銀杏林、檜木—埔里日月潭雲品溫泉飯店 參觀茶園，品嘗極品高山茶的回甘之甜。遊覽【溪頭森林遊樂區】，台灣知名的避暑和森林健行聖地，參訪大學池、神木、竹盧等景點，來趟賞鳥、賞蝶之旅；迎著山風、伴著鳥鳴，慢慢悠游於森林中，享受一趟知性、感性的浪漫之旅。	南投
第七天	南投　台北 埔里—日月潭風景區—台北—台灣民主紀念館—台北101商圈—北投溫泉區 前往【日月潭風景區】乘座遊覽船欣賞日月潭絢麗的湖光山色，【文武廟】因祭祀孔子、關公而得名，祭祀三藏法師——唐僧靈骨的【玄光寺】，位於日月潭中心原住民邵族聖地的拉魯島，濃郁的人文景觀，為旅客必遊之地。【台灣民主紀念館】左右分列戲劇院與音樂廳，古色古香的中國宮殿式建築，莊嚴宏偉，許多國內外之文化表演均在此進行，是民眾活動聚會及婚紗攝影的勝地，更成為國外人客必訪之地。台灣最高【101大樓】，其周邊有數十家百貨公司、時尚餐廳、精品名店街區……可讓您盡情享受購物的樂趣。	北投
第八天	桃園機場—內地 專車前往桃園國際機場，結束令人難忘的兩岸情寶島之旅。	

資料來源：山富旅行社http://cn.travel4u.com.tw/s3.html。

Chapter 7

台灣未來醫療觀光之展望

第一節　台灣發展醫療觀光面臨之困境

第二節　台灣醫療觀光應有之做法

第三節　台灣發展華人醫療觀光之潛力

第四節　台灣發展華人醫療觀光之優勢

第五節　台灣開放陸客來台醫美健檢前景無限

🚑 第一節　台灣發展醫療觀光面臨之困境

　　政府支持與否及法律配套措施在國際醫療發展占了相當重要的角色，一方面政府要維護國家安全，一方面又希望外來人是可以提升國家經濟，醫療觀光如何使醫院大展鴻圖，政府如何規劃輔助而不是綁手綁腳，以下將探討現今發展之困境。

一、醫療廣告之限制

　　行政院衛生署已於2008年底前重新解釋「醫療法第85條第1項第6款所稱經主管機關容許登載或播放之醫療廣告事項」公告事項之發布，有關《醫療法》第86條第7款「其他不正當方式」規定之適用案。但對於《醫療法》第61條第1項所稱禁止之不正當方法至2009年3月並未同步修正或廢止。在參考國際上國際醫療廣告之做法後，發現其推行國際醫療之廣告皆仿照一般商品的行銷，可於針對外國人所做之醫療廣告中出現折扣、優惠等字眼，政府並且協助整體醫療形象之推行。

　　另外，《醫療法》第84條「非醫療機構，不得為醫療廣告」，亦阻礙醫院之外的異業機構協助行銷工作，建議政府應允許推動國際醫療之相關機構與單位，如飯店、旅遊業者可以不受此法限制。以英國為例，其政府對藥物廣告管理方式係採自律（self-regulation），依現存法規，在廣告對外刊登前，由專業團體組成的協會進行審查，台灣若希望促進國際醫療旅遊廣告順利刊載，可由推行國際醫療同業團體及具有法律專長之學者或專家共同組成「國

際醫療廣告自律團體」，審核國際醫療廣告，通過後送審衛生署備查，即可刊登於其他國家。

二、醫師執業地點之限制

在發展國際醫療時，大部分國家皆以健康檢查作為主要項目。為了拓展客源，必須與一般旅遊業進行異業結盟，進行非侵入性之醫療行為，如泰國的飯店可以經營水療、美容護膚及古式按摩等服務。台灣《醫師法》第8條之2規定「醫師執業，應在所在地主管機關核准登記之醫療機構為之」，若為加速國內國際醫療之發展，政府應考慮允許醫師至飯店或旅館，替顧客進行非侵入性之診療，如睡眠障礙治療。

由於《醫療機構設置標準》第20條規定：「聯合門診之設置場所內，不得設有商業性之機構。」在台灣私立醫療院所協會於2006年提出之報告中參考國外成功案例，飯店場所結合在地機構執行健康檢查及醫療行為或是獨立設立醫療照護專區，對區內的機構、人力之限制有條件放寬，以提升觀光醫療與外國人士增加造訪專區的頻率；在軟體設備方面，建議應允許醫師報備後，可至飯店等非醫療機構執行非侵入性醫療行為，旅館內也可設置簡易檢查設備如睡眠中心。

三、國際病房專區之設立與病房數擴充之限制

在《醫療法》第90條中說明，醫療機構之設立或擴充應由直轄縣市主管機關予以審查，而一定規模以上之大型醫院設立與擴充，

應報由中央主管機關核准;《醫療機構設置標準》第23條亦規定:
「醫院病床之登記,分許可床數與開放床數。開放床數之登記,除
特殊病床外,非再報經許可,不得超過原許可設置規模。」私立醫
療院所協會於2006年提出研究報告中指出,是否可透過行政命令解
釋,針對國際病房設立之院所及病床應不受限醫療區或擴充之限
制,將國際病房與國內醫療做一區隔,以免影響國人就醫權益或醫
療資源浪費。

四、核發入境就醫的簽證限制

　　台灣政府針對國外旅客簽證之申辦與其停留時間長短皆有一
定程序及規定,而延長居留時間也有資格限制,常使得入境簽證申
請程序耗時,潛在病人可能因此卻步轉至其他國家就醫。依據目前
法規,僅能依據當事人提出的醫院診斷證明、轉診推薦函、說明書
以及財力證明等資料,核發停留期限一百八十天以內,屬於「M」
簽註的「停留簽證」。若需要長期治療的病人,可能需要更長的治
療時間,因此政府有必要考慮「醫療簽證」的發展,使來台進行
醫療的病人不受最長一百八十天的停留限制,特別是現在衛生主管
機關,希望能夠以重症來發展台灣醫療觀光,並視個案情況延長簽
證,以吸引外國人來台就醫。

　　在參考推行國際醫療的國家之措施後發現,部分國家會將醫療
簽證自一般簽證中另外獨立出來,讓有意到此國家之民眾不論是旅
遊或商務計畫者,看到網站內容即可瞭解此國家推行國際醫療之政
策,歡迎大家至該國就醫。如新加坡可以電子簽證辦理,工作天只
需一日,無須附上醫生同意書,程序相當便利。在網站上呈現就醫

的便利措施，即使在此次並未有就醫之需求，但卻無形中增加了許多曝光率，當有朝一日親朋好友有需求時，相關資訊之取得容易，後續至該國就醫之機會也相對提高。

五、排除國人就醫權益之疑慮

台灣推動國際醫療服務，是建立於對國人的照護服務能量提供行有餘力的狀況下為之。然行政院衛生署仍憂心推廣國際醫療，可能影響國人就醫權益。2007年台灣共有五百三十家醫院，每萬人病床數65.61%，占床率約68.8%（行政院衛生署，2008），已知醫院床數有餘，但無法確切以數據說明醫療容量之空缺，因此，建議可以由下面三個指標判斷：第一，國際醫療門診占總門診比例；第二，國際醫療住院人數占總住院人數；第三，急診的排隊時間，如急診留觀率，24小時／48小時／72小時，比率增加之程度，以觀察國內民眾醫療服務之衝擊效應。

六、收取醫療費用之標準

國際醫療市場收費標準應與國內病人不同，相關單位應協商及整合定價範圍，避免造成日後削價競爭，以致市場價格紊亂。

《醫療法》第21條中規定：「醫療機構收取醫療費用之標準，由直轄市、縣（市）主管機關核定之。」由於國際間各國醫療項目收費不同，我國相較於其他發展國家醫療之東南亞國家已具有價格之優勢。

醫院對於國際醫療費用之收費，可個別依《醫療法》第21條規

定，報請直轄市、縣（市）主管機關核定。國際醫療費用，建議以診斷關聯群（Diagnosis Related Groups, DRGs）支付制度的項目報請核定，較容易與國際價格作比較。其他非健保支付項目之自費收費標準，呈報請直轄市、縣（市）主管機關核定時，宜提供計算基準及方式，以利直轄市、縣（市）主管機關核定。

七、國際醫療委外之談判協商

　　台灣醫療院所欲成為國際保險公司或國際企業員工健檢的簽約機構，仍需要長時間地談判與增加國際曝光率。依據專案管理中心代表參加國際會議之成果，獲得泰國某醫院提供美國保險公司要求規範清單，一共列有一百三十二項，問題種類繁多且分類詳細，包括醫院基本資料、特定科別醫師人數、可執行手術項目、醫療照護品質相關數據以及病人非醫療的相關問題等，其中美國保險公司對於國外醫院的品質要求嚴格，醫院是否通過JCI審核為門檻，且醫師須有美國專科醫師執照。保險公司要求規範範例如**表7-1**所示。

　　JCI評鑑的費用高昂、耗時長，國內醫院在醫策會的評鑑之外，受限於財力、人力與時間，僅有幾間願意參與。國內專科醫師訓練架構與品質早已和美國專科醫師素質相當，近來，台灣年輕主治醫師無特意前往美國考專科醫師執照之需求，專案管理中心建議醫院統計實證案例和手術成功率，由政府整合資源與國外保險公司談判與協商，可加速提升醫療院所國際化程度，吸引客源赴台接受醫療服務。

表7-1　保險公司要求規範範例

資料類型	需求資料
醫院基本資料	醫院行政部門聯繫資料
	醫院是否有通過JCI評鑑
	專長為繞道手術的外科醫師檔案、專長為心臟瓣膜置換術的外科醫師檔案、專長為關節換置術的外科醫師檔案
特定科別與環境	目前有幾位放射科醫師領有美國執照
	醫院是否有血庫，請描述血液來源與檢驗流程
	說明如何測量病患安全（結果、併發症、過程評價）
品質相關數據	說明如何監測術後照護品質
	醫院的手術臨床報告是否受外部品質管控機構評核
	請說明如何測量病患安全
非醫療的問題	醫院內是否有餐飲服務供家屬使用
	醫院附近是否有飯店供病患家屬休息
	描述飯店介紹，包括從醫院到飯店的距離
	是否有醫師能以流利英語交談並且提供照護
	描述護理人員與其他醫事人員的英語溝通能力
照護準備工作	說明如何和美國患者在術後溝通
	說明患者將獲得哪一種說明病況的文件
	病患是否須在術後離院休養，需休養幾日

 第二節　台灣醫療觀光應有之做法

一、提供套裝式觀光

(一)套裝保健行程

　　新光醫院自2006年即針對香港市場進行保健旅遊的推廣行銷，包括結合北投水美溫泉會館與台灣四維旅行社，提供三天二夜的

「台北泡湯健檢養生套裝旅遊」，正式開啟國際保健旅遊的推廣。2007年新光獲得台北市政府及衛生署認可，與台北市溫泉協會、外貿協會及正安旅行社合作，針對來台商務旅客推動「新北投保健旅遊一日遊」行程。

2008年新光更與宏泰旅行社合作推出健檢加旅遊的團體套裝行程，從香港搭機至台灣桃園國際機場，專車接送及在接受健檢服務後，參觀朱銘博物館、宜蘭農場、日月潭、愛河旗津、花東縱谷等知名景點，且全程有國、粵語專業領導隨車講解。

(二)醫美套裝

通常跨海進行美容的時間愈短愈好，且最好無需回診。由於考量每個人的體質及膚質不同，所以通常會請顧客先將個人相片e-mail給醫生，並事先與客戶確定擬進行的美容手術項目，充分溝通才能節省雙方時間。通常顧客對於美容手術的結果不太有落差，但醫生有必要事先告知顧客一般手術的風險及恢復期的時間。

台灣的醫療美容技術與歐美及日本不相上下，管理流程領先中國大陸，收費則與泰國及香港等地相差無幾，且僅為歐美的三分之一至六分之一。多數台灣醫學美容業者皆期待能與旅行社進行異業合作，但是唯有盡速鬆綁法規，才能掌握未來醫美商機。

二、建立單一服務窗口

優質之旅遊醫療服務，理想的方法是，以不同的價值吸引不同層次的客人，但基本的要求是要做到「One-stop Service」，也就是說建立單一服務窗口，從客人下機、接機、醫療院所派車接送、進行醫療健檢、醫療院所派專業醫生親送檢驗報告並作說明、安排日

後進一部療程、安排旅遊、送機等過程，達到環環相扣、滴水不漏的境界，如此才能使醫療院所及旅遊業者互蒙其利，共創雙贏。

三、注重行銷策略

　　旅行社對觀光醫療旅遊的行銷策略，初期將先搭政府所籌組之「國際醫療服務推廣中心」的便車，參與各國舉辦的旅展，以提升公司形象，並散發來台八至十日的旅遊行程，可撥出一天到一天半的時間參加「健檢」的訊息，日後，一旦陸委會、移民局、觀光局及衛生署相關法令鬆綁，更將結合現已推出如「魅力台灣七日遊」的旅遊行程中，加入非侵入性醫療及健康檢查的單元，預期將會大受歡迎。

　　在與醫院合作上旅行社將與合作的醫院共同商定「醫療服務」之標準作業程序，在接待、分配受檢醫療院所、收費類別、醫療程序、醫療選項、健康檢查報告提交等內容上，皆以書面訂定並據以實施，務必讓旅客享受得到優質、快速且方便的一貫流程，「當然，絕對不讓遊客有『排隊』的印象」。

四、放寬醫療行銷法規，帶動觀光經濟

　　仿照泰國及新加坡之做法，適度放寬醫療行銷法規，除能協助業者開拓海外客源，也能帶動台灣的觀光經濟成長。

五、建立服務差異化與採取策略聯盟行銷

　　台灣的「傳統療法」業並不侷限單一的服務項目，通常有規模

的店家多是融合「腳底反射區療法」、「經絡推拿」、「精油芳香推拿」等傳統療法的複合式經營；也可以說「傳統療法」業的發展極具彈性，經營者與消費者都要能接受創新與突破的考驗，只要用心，未來商機無可限量。

六、採取異業合作方式，爭取商機

台灣醫學美容業者與旅行社合作，又如診所與海內外保險公司、金融信託及中國大陸高球場等機構進行異業合作，成效相當不錯。

 ## 第三節　台灣發展華人醫療觀光之潛力

一、醫療服務方面

1. 醫療服務產業的國際化已蔚為風潮，行政院經建會規劃，將建構以醫療保健為核心的高附加價值產業鏈，整合醫療、觀光、保險、簽證等部門，以十大醫院、五大強項醫療為主軸，吸引外國人來台。
2. 台灣私立醫療院所協會接受衛生署委託，已委請台大管理學院等行銷管理專家，從中評出十家醫院，並給予專業輔導，這五大強項醫療項目分別是，活體肝臟移植、人工生殖、心臟醫療、顱顏整型外科、關節置換手術，而其他具潛力醫療商機尚包括高級健檢、美容整型等。

3.近年來醫療服務產業國際化,如南韓、新加坡、泰國及印度
　等國家都以高品質、低成本的醫療服務吸引外國客源,經建
　會指出,我國醫療技術在醫療美容、顱顏整型等領域享譽全
　球,且具有價格優勢,發展醫療服務國際化極具潛力。

二、五大強項醫療項目之優勢

針對我國五大強項醫療項目說明較他國占優勢之處[39]:

1.肝臟移植手術:台灣1997年至2005年的肝臟(屍肝與活肝)
　移植手術,五年存活率八成,活肝移植五年存活率更達九
　成,比美國六成好許多。

2.人工生殖手術:榮總早在二十二年前便成功完成國內第一個
　試管嬰兒,目前台灣試管嬰兒手術成功率35%,三十五歲以
　下婦女成功率更高達45%。

3.心臟醫療:在心血管介入性治療及外科手術方面,台灣的心
　導管檢查、心血管支架以及各種大型開心、心血管繞道手術
　水準高,價格也比鄰國低廉。

4.顱顏重建手術:長庚醫院擁有東南亞第一家顱顏中心,至今
　累積治療的唇裂案例超過一萬人次,由於技術純熟受到國際
　肯定,該中心已培訓五十多名自世界各國來台取經的種子醫
　師,並回到其本國服務。

5.關節置換手術:台灣的膝關節及髖關節手術成功率可達九

[39]黃天如,〈五大醫療旅遊　向十醫院招手〉,《中時報》,2007年7月12
日,張揆推動醫療旗艦計畫,A6版。

成。英、美等國因年長關節退化，或肥胖等因素需要置換人
工關節的人特別多，但礙於醫療保險總量管制等因素，患者
苦等數月、甚至數年才能接受手術者大有人在，來台進行旅
遊醫療，對他們來說是一項優質選擇。

三、台灣醫療觀光之特色

　　台灣不僅有好山好水與文化經濟成就，在國際上享有一定之
聲譽，且有高水準之醫療服務。依照行政院經濟建設委員會提出之
十二項服務業旗艦計畫裡，其中以「醫療服務國際化」的發展最具
潛力，據統計，國際醫療顧客平均帶來的產值，是一般傳統觀光客
的四至六倍，加上台灣醫療水準先進，價格具有國際競爭力，在肝
科、牙科、顱顏整型等領域享譽全球，若能與觀光、保健、醫療保
險產業結合，為台灣醫療服務業創造極大產值，其特色分述如下：

(一)完整高級健檢為強項

　　近年來，政府正積極將台灣之醫療優勢變成強項，形成一個產
業，國家醫療計畫主要分成「醫療走出去」與「健康帶進來」兩個
方向。

1.所謂「走出去」，是為了配合國際合作發展基金會，在邦交
　國從事援外的醫療活動。如，新光團隊針對台灣南太平洋邦
　交國之一的帛琉提供援外醫療，在當地設點並且提供帛琉居
　民初級醫療服務，此舉不但成功將醫療走入國際，還可藉此
　鞏固邦誼。

2.除走出去外，另一項重點就是如何將這些邦交國的居民帶來

台灣做進一步的醫療或健檢。南太平洋六個島國的生活水準高，有能力來台接受更先進、更完善的服務。帛琉總統、副總統與國會議員來台訪問，就專程至新光體驗總統級的頂級健檢服務，成效斐然。

(二)美容醫學

據指出，就壢新醫院美容中心的診療經驗，海外來台顧客多進行醫美套餐，而國內顧客則多為單點。目前該院的海外顧客主要來自美國、加拿大等地的華僑；其中女性的占比為85%，男性則有15%；此外，也有不少嫁到台灣的大陸新娘及越南新娘也前往該院做整型手術。通常每年的母親節及農曆年是旺季，平均一天約有一百二十至一百五十人。

以前有些顧客超過五十歲會想要進行拉皮手術，但是近年來超音波、脈衝光等各種光學儀器之研發已大幅取代以往的「大拉皮」手術。現在不少人三十歲時就開始做光療，不但可讓外表顯得更年輕，且平均較實際年齡年輕五歲以上；此外，也有不少男性利用脈衝光光療，去除青春痘或斑點（**表7-2**）。

(三)台灣植牙技高，譽滿海內外

開放觀光醫療可大幅創造台灣的觀光收益，而牙科醫療中的植牙與牙齒美白，不但可塑造個人微笑魅力，更可創造台灣觀光醫療的微笑曲線。

若在台灣奇摩搜尋中鍵入「植牙」兩字，相關顯示資料超過一百二十三萬多筆，而牙齒美白更多達四萬多筆資料，足見國人對於牙齒醫療訊息的需求與重視程度。

表7-2　台灣醫學美容一覽表

醫美種類	項目名稱
皮膚雷射美容	磁波脈衝光（美顏回春、除斑、除細紋、除毛、細緻毛孔、痘痘、痘疤及臉紅皮膚）
	柔膚再生雷射術（緊緻肌膚、細緻毛孔、改善肝斑）、各種雷射除斑、除痣、除刺青、胎記、微血管擴張
	鉺雅鉻雷射磨皮
微整型美容	玻尿酸注射美容術（法令紋、淚溝、蘋果肌凹陷及臉型修飾、隆鼻、豐頰、豐脣、下巴塑型、玻尿酸皮膚美容）
	肉毒桿菌注射美容術（皺眉紋）
	電磁波除皺拉皮
皮膚腫瘤手術	去除粉瘤或脂肪瘤
二氧化碳雷射手術	除皺、去疤、去痣
果酸換膚	除黑斑、角化、疤痕、皺紋
雷射微磨皮	淡化痘疤

資料來源：楊璧慧，〈台灣醫療美容　磁吸客旅沓來〉，《國際商情雙周刊》，2008年11月。

　　提到牙齒美白，也讓人想到韓愈曾在〈祭十二郎文〉中提到「吾年未四十，而視茫茫，而髮蒼蒼，而齒牙動搖。」遙想遠古的人們或許不到四十歲就齒牙動搖，但現今藉由牙科技術的演進與創新，保有一口牙基穩固的牙床或漂亮雪白的貝齒，不再是可望不可及的奢想。台灣自十多年前從海外引進植牙技術，目前已十分流行普遍。

　　在植牙收費上，歐美與日本較台灣貴30～70%，中國大陸收費比台灣稍低，而上海、北京與台灣的價錢則相差不多，但就服務水準與醫療技術而言，台灣不但遠較中國大陸優異，更不亞於歐美日（表7-3）。

表7-3　台灣植牙美型效果一覽表

美齒項目	效果
貝齒整型美容	重塑重損、牙縫過大及齒列不齊的門牙，重現與真齒相近的完美外觀，真假難辨
雷射牙齦美白	回復牙齦粉嫩自然的色澤
雷射牙齦整型	重塑牙齒美觀比例
傳統人工植牙	傳統手術刀切開、縫合，等待六至十二個月，重建咬合
3D微創水光植牙	雷射微創傷口（六合一技術）只需二至三個月即可完成
雷射牙周病治療	雷射滅菌（降低疼痛），刺激齒槽骨再生
冷光美白	牙齒潔白可進步六至八個色階
顯微雷射根管治療	獨特雷射瞬間滅菌，顯微根管清創，當日即可完成根管封填治療
3D精密齒雕	解決蛀牙問題，牙齒恢復美觀與健康型態（且無銀粉汞汙染問題）

資料來源：同表7-2。

(四)抗老醫療

　　現代人把錢都花在預防疾病與養生，而早在十年多前，台灣就有對於抗老醫學的需求，但卻沒有機構提供相關的服務，直到1994年安法診所首度創立並發展「抗衰老治療」，該治療是依照個人基因特性與健康狀況，量身訂做個人化的醫療照顧，包括內分泌、營養、抗氧化、解毒、生活型態、飲食與心靈調整等。

(五)民俗療法

　　台灣的傳統療法業並不侷限單一的服務項目，通常分為「腳底反射區療法」、「經絡推拿」、「精油芳香推拿」等，亦有將所有項目結合經營的；然而，隨著市場口味的求心求變，經營者須不斷的修正才能導向符合時代的潮流，讓傳統事業擁有更多的發展空間。

四、我國醫療機構國際化服務水準不足

1. 台灣較欠缺國際語言人才與行銷包裝能力：政府將培訓各類
 專業人才，建構網路行銷，加強異業之整合，並透過相關法
 規之鬆綁，提升台灣優質醫療的國際形象，打開我國醫療服
 務知名度並躋身國際舞台。
2. 取得國際醫療認證之家數太少：推動醫療觀光要從陸客做
 起，台灣醫療水準與美國同級，價格具競爭力，但取得國際
 認證之醫院家數有待努力。

 第四節　台灣發展華人醫療觀光之優勢

在語言相通的情況下，有人會到更先進的國家就醫，但先進國
家的病人，也可能前往具備一定醫療水準的開發中國家就醫，例如
英國人就常前往印度就醫。這些到其他國家進行的醫療行為，多數
不是大手術，比較常見的，反而是割雙眼皮、隆乳、抽脂等小型的
美容手術。近幾年，馬來西亞檳城之醫療觀光即著重於此領域。

台灣培養出許多優秀醫生，擁有不少昂貴先進的儀器，病床數
也在持續增加。推動醫療觀光不僅可以擴充醫院的客源，也能進一
步創造觀光收入。從經濟角度來看，醫療費用動輒上萬元，遠高於
一般的觀光支出。爭取國外旅客來台進行各項醫療，經濟效益顯然
較大。

醫療首重醫師與患者的信賴關係，而信賴關係的建立，語言的
表現最為直接，而目前華人最多的地區莫過於中國大陸，因此大陸

人士來台進行觀光醫療，最重要的語言溝通將不是問題，更成為台灣吸引大陸人士來台醫療觀光最大的賣點。

醫療觀光的範圍很廣，不僅是醫療治病，整型、美容、健檢、坐月子中心等，都是目前台灣的優勢。

在台灣，除了台大、榮總、和信、馬偕、成大等專業醫院有健檢部門以外，專門提供健檢服務的水蓮山莊、永越健檢中心，聯安診所等民間創設的健康檢查中心，以及坐月子中心，更是累積了豐富的經驗。尤其台灣醫生對病人的尊重，大陸難以企及，愈重要的客人愈重視隱密性，過去台灣貴婦千里迢迢到瑞士去美容，近年則是前往韓國從事醫療美容，而對於越來越愛美的大陸女性，台灣則是一個值得信任、語言又相通的選擇。

據報導，大陸已經有超過一千萬的富翁，是台灣人口的二分之一，他們絕對有能力到台灣自費看醫生，從健康檢查、各種醫療、手術、復健到養生……，實在商機無限。想針對大陸推展醫療觀光，政府必須事先規劃。從本地醫護人員的訓練開始，讓他們瞭解大陸人的生活習性、語言、文化、飲食習慣等，才能做貼切的服務。提供大陸部分病患免費治療與體驗的機會，進行廣宣，醫療旅客就會絡繹不絕。

 ## 第五節　台灣開放陸客來台醫美健檢前景無限

第一，台灣的國際醫療目前已有不錯成績，例如高雄長庚醫院的活體換肝、台大醫院罕病幼童治療、慈濟醫院骨髓移植，每年均吸引許多外國病患來台就醫。

　　第二，為了積極拓展國際醫療，衛生署於2012年4月11日公布三十九家包括台大、榮總、新光等醫院可代理外籍人士來台接受健檢，醫美整型等醫療服務。

　　第三，過去大陸民眾來台就醫，大都以活體肝臟移植、癌症治療、骨髓移植等五大重症為主，不包括醫美、健檢，大陸人士必須以觀光名義「跟團」，不但行程受限，且造成旅行社在代辦手續時增加了許多費用與不便。

　　經內政部移民署與衛生署研討後，決定開放醫美、健檢，自即日起，大陸人士不須經旅行社跟團，只要向這三十九家醫院聯繫（**表7-4**），院方即可代為申請來台手續（《大陸地區人民進入臺灣地區許可辦法》第7條之2）。依此規定，大陸人士來台健檢、醫美，在台停留時間最長不得超過十五天，在台停留期間，醫院需付擔保責任，事後還須核報過程，等於將陸客納入管理，據衛生署統計，近年來國際及兩岸醫療產值倍增，民國99年有38.66億元，其中以健檢、美容為主，新法開放後，因台灣醫療費用具競爭優勢，診斷經驗與服務品質讓陸客留下深刻印象，加上語言相通，預估成長將更快。健檢每年可達1億元，業界評估全面進帳百億元不成問題。

　　第四，開放大陸人士來台健檢、醫美，不會影響國人醫療資源，衛生署認為因來台人士占比率很低，微不足道，且健檢、醫美都屬自費項目，健保不給付。

　　第五，台灣在國際醫療具有相當優勢，政府應更積極輔導醫院，仿照新加坡模式，針對國內醫界強項向國外宣傳，光靠醫院單打獨鬥，國外病患自行在網路上搜尋，實難有所突破。

表7-4　得代申請大陸地區人民進入台灣地區進行健康檢查及醫學美
容之醫療機構一覽表

編號	機構代碼	機構名稱	縣市別
1	0501110514	三軍總醫院附設民眾診療服務處	台北市
2	0901020013	中山醫療社團法人中山醫院	台北市
3	1317050017	中國醫藥大學附設醫院	台中市
4	1301200010	台北市立萬芳醫院-委託財團法人私立台北醫學大學辦理	台北市
5	0421040011	國立成功大學醫學院附設醫院	台南市
6	0936050029	光田醫療社團法人光田綜合醫院	台中市
7	1331040513	行政院衛生署雙和醫院（委託台北醫學大學興建經營）	新北市
8	0601160016	行政院國軍退除役官兵輔導委員會台北榮民總醫院	台北市
9	0937050014	伍倫醫療社團法人員榮醫院	彰化縣
10	0902080013	阮綜合醫療社團法人阮綜合醫院	高雄市
11	1142100017	長庚醫療財團法人高雄長庚紀念醫院	高雄市
12	1132071036	長庚醫療財團法人桃園長庚紀念醫院	桃園縣
13	1137020511	秀傳醫療財團法人彰濱秀傳紀念醫院	彰化縣
14	1231030015	財團法人天主教耕莘醫院永和分院	新北市
15	1122010021	財團法人天主教聖馬爾定醫院	嘉義市
16	1145010010	財團法人佛教慈濟綜合醫院	花蓮市
17	1302050014	財團法人私立高雄醫學大學附設中和紀念醫院	高雄市
18	1137010024	財團法人彰化基督教醫院	彰化縣
19	1101100011	財團法人台灣基督長老教會馬偕紀念社會事業基金會馬偕紀念醫院	台北市
20	1434020015	財團法人羅許基金會羅東博愛醫院	宜蘭縣
21	1101160017	振興醫療財團法人振興醫院	台北市
22	0401180014	國立台灣大學醫學院附設醫院	台北市
23	1101020018	國泰醫療財團法人國泰綜合醫院	台北市
24	1101010021	基督復臨安息日會醫療財團法人台安醫院	台北市
25	0936060016	童綜合醫療社團法人童綜合醫院	台中市
26	1142120001	義大醫療財團法人義大醫院	高雄市

（續）表7-4　得代申請大陸地區人民進入臺灣地區進行健康檢查及
醫學美容之醫療機構一覽表

編號	機構代碼	機構名稱	縣市別
27	1101150011	新光醫療財團法人新光吳火獅紀念醫院	臺北市
28	1301170017	臺北醫學大學附設醫院	臺北市
29	1131010011	醫療財團法人徐元智先生醫藥基金會亞東紀念醫院	新北市
30	1532100049	壢新醫院	桃園縣
31	0932020025	天成醫療社團法人天晟醫院	桃園縣
32	0617060018	行政院國軍退除役官兵輔導委員會台中榮民總醫院	臺中市
33	0602030026	行政院國軍退除役官兵輔導委員會高雄榮民總醫院	高雄市
34	0943030019	安泰醫療社團法人安泰醫院	屏東縣
35	1501190031	西園醫院	臺北市
36	1132070011	長庚醫療財團法人林口長庚紀念醫院	桃園縣
37	1141310019	奇美醫療財團法人奇美醫院	臺南市
38	1140010510	長庚醫療財團法人嘉義長庚紀念醫院	嘉義縣
39	1532010031	敏盛綜合醫院	桃園縣

註：編號31-39為新增
資料來源：行政院衛生署網站。

問題討論

1.試述台灣發展醫療觀光之優勢。

2.台灣發展醫療觀光面臨的困境有哪些？如何解決？

3.台灣發展華人醫療觀光之潛力及優勢為何？

Chapter 8

結論與建議

第一節　結論

第二節　建議

 第一節　結論

一、政府均設立統一機構；推動醫療觀光

1. 新加坡：由開發局、旅遊局、國際企業發展局三個機關成立委員會，推動「新加坡國際醫療計畫」，把私立醫院及各飯店納入整合，在全球各地旅遊局辦事處設專人、專題、專責機構促銷新加坡的旅遊醫療（黃月芬，2005）。

2. 泰國：專設國際醫療醫院，政府觀光局協助簽證、金融簽帳及旅程安排等事項行銷策略。泰國政府對於旅遊業全力予以協助，2005年泰國衛生部制定「建構泰國為亞洲保健旅遊中心」之目標。

3. 印度：為歐美專設國際醫療專區，專責單位為中央與地方政府、旅遊局、健保局。在中央政府成立了一個工作小組推動「將印度發展成為醫療旅遊目的地」，是全世界推動醫療觀光最積極國家。

4. 馬來西亞：由政府大力支持醫療，國家推動保健旅遊委員會，馬來西亞旅遊局及工業發展局主導設置專業國際醫療專區。

5. 韓國：自2007年3月起，韓國政府與韓國觀光公社協助三十三家韓國醫療院所成立「韓國國際醫療服務協議會」，希望吸引觀光客前往健檢、美容等。

二、目前國際趨勢

1. 隨著醫療觀光旅遊全球化的推展，已開發國家在全球醫療觀光旅遊市場的迅速發展，讓醫療保健產業是當今成長最快的產業之一，估計到2022年，健康照顧與手術治療相關產業將成為世界上最大的產業；其次，觀光旅遊將成為世界第二大產業。目前如新加坡、泰國、韓國、印度等均積極投入醫療觀光旅遊市場的開發，並創造高額利潤。

2. 目前我國政府正積極利用台灣的醫療水準及服務品質、醫療費用等，作為發展醫療服務國際化的有利基礎，如健康檢查、整型美容、人工關節置換、心血管繞道手術、雷射近視手術等。為了有效推動以特殊醫療旅遊保健為主的國際醫療，除了完整的醫療觀光服務體系與相關配套措施之建構外，也要建立符合國際醫療需求的國際接軌機制，鼓勵相關產業通過國際認證或國際組織認同，帶動觀光產業之轉型及升級。尤其在推動醫療觀光的時候，應從永續發展的觀點規劃策略，包括留意醫療資源在國內外、公私立醫院、都市鄉村之間的公平與效率，以及在地化醫療特色的維持，以利於醫療觀光旅遊的永續發展。

3. 醫療是一種信賴關係，大陸市場由於具有共同語言——中文，大陸人口十三億之多為台灣最大之市場，加以台灣不僅醫療水準高，且費用相對低廉，加以台灣醫生對病人之尊重及保護病人之隱私，大陸難以企及，目前已開放大陸客來台觀光，每天至少五千人，而據報導大陸已經有超過一千萬個富翁，是台灣人口二分之一，有能力自費來台看醫生，從健

康檢查到多種治療、手術、復健到養生，實在商機無限，看看亞洲各國積極爭取病人醫療觀光，我們有此難得機會與條件，實應好好把握，政府、陸委會、觀光局、衛生署與各醫院實應充分配合，密切合作，為兩岸及全球華人做最好之醫療服務。

第二節　建議

第一，地球村的時代來臨，醫療服務無國界，亞洲各國均全力發展醫療觀光，印度可說是全球積極度最高的國家之一，其運用低價優勢與專業人力，替西方成本昂貴的醫療照護系統解決困境。台灣醫療品質不亞於先進國家，統整資源、結合觀光，建立台灣醫療服務品牌，是政府應積極推動的課題。

第二，推展「醫療服務國際化旗艦計畫」作為先驅方案，以振興國內醫療服務業，使台灣在亞洲地區展露醫療觸角，提升國際地位與能見度。初期推動期間，各醫療院所卯足全力，設立獨立的「國際病房」及「國際病人聯絡中心」以充實各種軟硬體，並訓練相關人員語言溝通以及服務禮儀，特別專注於醫療服務核心及服務品質提升，並將現有最具特色的醫療專科別做適當的行銷規劃管理；價格方面，我國醫療收費平均只有歐美地區的五分之一，新加坡的二分之一，若建構具有特色的醫療市場並結合旅遊產業資源，能有助於開拓國際醫療自費市場，方可在市場裡行銷不同的需求面。建構台灣優質醫療服務品牌形象，國際病人赴台就醫不僅能令醫療服務業獲益，其本人及家屬還能帶動航空、住宿、購物、飲食

及觀光等多方面的消費，政府以及醫療院所應共同合作，將台灣的國際醫療推向世界舞台，開拓新藍海市場。

第三，東南亞國家的醫療產業大多以觀光為出發，其醫療照護品質及環境也並未完全勝過台灣。競爭力方面，由於國外的醫療費用都很高，加上歐美國家等待時間過長，台灣在這方面是深具吸引力的。雖然台灣人力成本高於亞洲某些國家，但所提供的醫療服務項目多，並多具有領先優勢，台灣在國際醫療市場需求及供給上有極佳的條件，但必須靠政、商雙方支援產業，例如法規鬆綁、行銷方案的推動、教育訓練及語言訓練課程等，加以規劃加強；同時，政府應更積極協助開放醫療相關法規、建立知識庫及醫療品質的確保等；再加上緊握住美、加、歐洲醫療費用高漲，醫療服務委外（medical outsourcing）趨勢形成的商機，台灣將能順利將醫療服務國際化，成為亞洲另一健康及醫療勝地。

第四，注重行銷：

1.參加國際貿易展或旅遊展。

2.國際媒體做廣告。

3.增加國際行銷管道，如泰國、新加坡、馬來西亞專設國際行銷部。

4.外貿協會在大陸展覽時一併宣傳，以台灣醫療觀光作為行銷國際及兩岸醫療品牌形象。泰國政府積極推動觀光與醫療結合之行銷策略，參加國際貿易展及旅遊展。韓國政府與醫療院所出資成立基金來推動醫療觀光計畫，與國外保險公司或醫療機構合作舉辦國外展覽並推出醫療專案等，成立英語網站來介紹韓國醫療院所。新加坡旅遊局在各國辦事處和展銷會向外國病人促銷保健旅遊，可資借鏡。

第五,鬆綁法規。修訂醫療法廣告行銷法規及設立醫療專區,放寬經營主體,學習韓國解除醫療院所招徠病患限制,俾使醫療業者合法吸引外國病患來台就醫,修訂醫療債權發行法,俾利醫療機關募集相關投資資金,放寬醫療機關名稱可以外國語標示規定。

第六,加強異業結合。泰國重視異業結合,醫院與旅行社合作,醫院分別與航空公司、外國健康保險公司簽立合約,以創造更多加值服務。

第七,培育翻譯人才。如泰國康民醫院二十六國語言翻譯,曼谷國際醫院二十九國語言翻譯。

第八,成立整體規劃小組。如韓國衛生部門與健康產業發展組織成立一個策略性機構,並由政府與醫院出資106萬美元成立基金來推展醫療旅遊計畫,如新加坡:結合經濟發展局、旅遊局及國際企業發展局。馬來西亞:國家推動保健旅遊委員會、企業發展局、旅遊局、工業發展局、政府單位與私人機構協力合作方式。印度:中央與地方政府、旅遊局、衛生局在中央政府成立一工作小組,推動將印度發展成為醫療旅遊目的地之工作。

第九,成立跨部會醫療觀光組織,使事權統一,有利於推動。現行政府組織架構中並無專責單位統整國際及兩岸醫療發展策略及推動執行單位,觀光醫療發展面臨的問題,已非現行衛生署或專案管理中心可獨立推動完成,依新加坡及韓國經驗顯示須由國家力量統合跨部會協調與執行,解決現況上各部會(衛生署、觀光局、陸委會、外交部等)在推動觀光醫療行動中各行其事,事權不統一之情事,跨部會組織在行政架構中建議應直屬行政院層級。

第十,比照日本設置「醫療簽證」並放寬簽證相關規定。申請國際及兩岸醫療簽證往往耗費人力及時間在公務機構間往返,然而

醫療機構並不是處理簽證的專業機構，為簽證申請造成醫療機構人力窘困及業務繁忙，建議應設置「醫療簽證」事項，一方面宣示發展決心，另一方面將有關外國人及大陸人士來台從事醫療相關目的活動像是疾病治療、健康檢查，醫學及整型美容等醫療業務，由專責單位專人負責簽證核發，當然，簽證效期之停留時間也應依醫療需求彈性放寬，增加外籍人士及大陸富裕階層來台就醫誘因。

看看別人想想自己，台灣在發展觀光醫療上已落後新加坡及泰國五至八年時間，而今我們鄰近的韓國及日本也後來居上，在全球化的浪潮下，如何善用台灣醫療服務業的軟實力，配合政府在台灣醫療品牌推動及組織層級的改造及簽證法令的修正，相信有機會以「台灣醫療」品牌行銷全世界再創台灣經濟奇蹟（訪洪子仁）。馬總統當選連任之「大刀闊斧之改革，讓台灣脫胎換骨」之承諾早日實現，不讓新加坡、韓國專美於前。

問題討論

一、試述目前國際醫療之趨勢？

二、各國政府如何推展醫療觀光？

參考文獻

〈台灣推動國際醫療保健及觀光旅遊之策略與做法〉，外貿協會服務推廣
　　中心，台北。

〈淺論台灣醫療旅遊之發展〉，ECCP（2005），台北。

中國旅遊指南網，〈新加坡全力促銷保健旅遊〉，2004。http://www.
　　chinese-tour.net/010/show/Newshow.asp?Nid=35873。

中華民國招商網經濟部投資業務處，2007年4月20日，快速鍵導覽說明。

丹東經濟信息網，〈印度旅遊業繁榮〉，2006。http://www.ddcei.gov.cn/
　　html/200509091502299927.html。

巴黎台貿中心，〈法國：法國觀光醫療開發緩慢 跨國醫療健保制度完
　　善〉，《國際商情雙周刊》，第279期，2009年11月4日。

王志剛，《國際商情》，2008年11月，第254期，外貿協會。

王志剛，《國際商情》，2009年11月，第279期，外貿協會。

王佳琦（2007），〈世界趴趴走旅遊醫療行〉，《健康世界》，2007年6月
　　號，378期，頁41-59。

王忠田，〈推廣醫療旅遊新加坡為醫護人員開設漢語課〉，《中國旅遊
　　報》，中國，2004年2月。

王碧玲，〈淺論台灣醫療旅遊之發展〉，《科技發展政策報導》，財團法
　　人國家實驗研究院科技政策研究與資訊中心，2008年3月第2期。

田廣增，〈我國醫療保健旅遊的發展研究〉，《安陽師範學院學報》，
　　2007年。

伊斯坦堡台貿中心，〈土國觀光醫療仲介興起 伊斯坦堡擴大診療規
　　模〉，《國際商情雙周刊》，第279期，2009年11月4日。

行政院經濟建設委員會，〈馬來西亞發展觀光醫療之啟示〉，2008年。
　　http://www.cepd.gov.tw/m1.aspx?sNo=0009657。

行政院衛生署，「行政院衛生署97年度醫療服務國際化旗艦計畫」，2008
　　年，台北：行政院衛生署。

吳協昌，〈泰國觀光大國，風景名勝條件佳〉，中央通訊社，2006。http://
　　www.cna.com.tw/service/magazine/?cns_num=034。

吳明彦，"Appropriate Business Models of international Medical Travel for Taiwan"，2008年，台北。

吳明彦，〈台灣走出去：國際醫療〉，李龍騰編《台灣大未來：衛生邁向以人為本的健康年代》，2008年，台北：財團法人厚生基金會。

吳明彦，〈台灣醫界新藍海，醫療服務國際化〉，《台灣服務業國際化》，2007年，台北。

李傳斌，〈建國百年 台灣國際醫療服務新契機〉訪問洪子仁，大健康生活網，2011年1月10日發布。http://health.tw.tranews.com/Show/Style4/Column/c2_Column.asp?SItemId=0131030&ProgramNo=TW1000Y000002&SubjectNo=11394。

李滿，〈看新加坡如何做大旅遊產業〉，《經濟日報》，2006年。http://theory.people.com.cn/GB/49154/49155/5224823.html。

洪子仁，〈看看別人 想想自己 為何台灣發展觀光醫療成效不彰〉，2011年，台北：新光健康管理公司。

洪子仁，〈健康照護升值白金方案‧國際及兩岸醫療〉，2011年，台北：新光健康管理公司。

洪子仁，〈觀光醫療 旅遊健檢 開創產業新藍海〉，2009年，台北：新光健康管理公司。

郎楷淳，〈韓國醫療旅遊吸引外國人〉，《中國旅遊報》，中國，2008年。

陳子房，〈全球：觀光醫療風氣漸興 各國大力推廣搶客〉，《國際商情雙周刊》，第279期，2009年11月4日。

雪梨台貿中心，〈澳洲：澳洲政府醫界合力開發 盼登亞太觀光醫療龍頭〉，《國際商情雙周刊》，第279期，2009年11月4日。

斯德哥爾摩台貿中心，〈瑞典：瑞典國內手術費用貴 民眾藉觀光醫療省錢〉，《國際商情雙周刊》，第279期，2009年11月4日。

黃月芬，〈台灣發展醫療觀光之可行性研究〉，中國文化大學觀光事業研究所在職專班出版碩士論文，2007年。

楊欣，〈醫療旅遊正在成為全球的旅遊熱點〉，《浙江旅遊職業學院學報》，2007年3月。

劉宜君，〈醫療觀光政策與永續發展之探討〉，「2008 TASPAA伙伴關係

與永續發展國際學術研討會」，2008年。

樊泰翔，〈國際保健旅遊創新經營模式之研究——以國內某醫學中心為例〉，2008年7月，高雄：國立陽明大學醫務管理研究所碩士論文。

潘億文、李妙純、李瑜芳、張育嘉、白裕彬、許良因、吳明彥共同編著，《國際醫療制度》，2009年，台北：華杏出版股份有限公司。

蔡素玲，〈讓顧客走進來　醫療走出去〉，《台灣經濟論衡》，第5卷，第10期，2007年10月。

賴韻年，〈台灣醫界對推行醫療旅遊之看法研究〉，2007年7月，台北：台北大學醫務管以研究所碩士論文。

藍國瑜（2006），〈台灣醫療旅遊產業創新經營模式初探〉，未出版碩士論文，輔仁大學。

羅琦，〈探討台灣區域教學醫院發展國際醫療之可行性：以新加坡百彙康護集團為鑑〉，2007年6月，元智大學管理研究所碩士論文。

嚴長壽，《我所看見的未來》，2008年8月，台北：天下遠見出版公司。

蘇輝成，〈如何建立大陸市場國際醫療商業模式〉，2009年，台北：長庚紀念醫院行政中心。

IMTJ (2007). *International Medical Travel Journal, 2*, pp. 1-60.

IMTJ (2007). Southeastern promise. *International Medical Travel Journal, 1*, pp. 40-43.

IMTJ (2007). The choice is yours. *International Medical Travel Journal, 1*, pp. 44-47.

Woodman J., (2008). *Patients Beyond Borders* (2nd edition, p. 7).USA: Healthy Travel Media.

http://www.doh.gov.tw/ 行政院衛生署網站

http://www.itis.org.tw ITIS智網

http://www.sam-medical-france.com

http://www.settour.com.tw/ 東南旅行社網站

http://www.surgeryinfrance.com

http://www.tmuh.org.tw/tmuh_web/characteristic.php台北醫學大學附設醫院

http://www.travel4u.com.tw/ 山富旅行社網站

http://www.twcsi.org.tw/columnpage/expert/e034.aspx。TWCSI台灣服務業聯網，〈推展醫療觀光 可借鏡鄰國經驗〉，2008年

國家圖書館出版品預行編目資料

```
醫療觀光 / 邱錦添, 邱筠惠編著. -- 初
   版. -- 新北市：揚智文化, 2012. 07
      面；  公分
   ISBN  978-986-298-050-7（平裝）

1.觀光行政 2.健康醫療 3.臺灣

992.1                    101012798
```

醫療觀光

編　著　者／邱錦添、邱筠惠

出　版　者／揚智文化事業股份有限公司

發　行　人／葉忠賢

總　編　輯／閻富萍

地　　　址／新北市深坑區北深路三段 260 號 8 樓

電　　　話／(02)8662-6826　(02)8662-6810

傳　　　真／(02)2664-7633

網　　　址／http://www.ycrc.com.tw

　E-mail ／service@ycrc.com.tw

印　　　刷／鼎易印刷事業股份有限公司

　ISBN／978-986-298-050-7

初版二刷／2016 年 2 月

定　　　價／新台幣 300 元